한복 이야기

조선 이후
우리옷

한
복
이
야
기

초판 인쇄일 2019년 2월 8일

초판 발행일 2019년 2월 15일

2쇄 발행일 2021년 8월 2일

지은이 글림자

발행인 박정모

등록번호 제9-295호

발행처 도서출판 혜지원

주소 (10881) 경기도 파주시 회동길 445-4(문발동 638) 302호

전화 031)955-9221~5 **팩스** 031)955-9220

홈페이지 www.hyejiwon.co.kr

기획 · 진행 박혜지

디자인 김보리

영업마케팅 황대일, 서지영

ISBN 978-89-8379-983-8

정가 17,000원

이 도서의 국립중앙도서관 출판예정도서목록(CIP)은 서지정보유통지원시스템 홈페이지(http://seoji.nl.go.kr)와
국가자료공동목록시스템(http://www.nl.go.kr/kolisnet)에서 이용하실 수 있습니다.(CIP제어번호: CIP2019002827)

조선 이후
우리옷

한복 이야기

글림자 지음

혜지원

책을
펴내며

안녕하세요, 글림자입니다. 드디어 한복 이야기 연작의 마지막인 세 번째 책이 나왔습니다. 오랜 시간동안 한복 이야기를 응원해주신 모든 분들께 감사드립니다.

독립출판을 통해 거의 완성된 원고를 바탕으로 다듬은 〈조선시대 우리옷〉 편이나, 마찬가지로 대부분의 자료를 모은 상태로 작업하였던 〈조선 이전 우리옷〉 편과 비교하면 사실 어떤 면에서 세 편의 한복 이야기 연작 중 이번 마지막 책이 가장 정성을 필요로 하는 작업이었습니다. 내용이 어렵다기보다는 지금까지 혼재되거나 소실된, 혹은 계속해서 오류로 전해진 정보의 상태 때문이었습니다. 알고 있다고 생각했던 것도 다시 배우고, 많은 것들을 초심자의 입장으로 공부하며 한 단계 더 지식의 폭을 넓히는 기회가 되었습니다.

근대 한복의 변천을 알기 전에 우선 복식사에 큰 영향을 미친 한국 근대 역사의 복합적이고 급격한 변화에 대한 배경 지식을 가져야 합니다. 소극적이지만 점진적으로 의복을 제외한 모든 분야에서 근대 문물을 받아들이고 있던 조선 말, 우리는 일본과 서구 열강에 의해 강제적으로 문호를 개방하기에 이르렀습니다. 수구와 개화, 전통과 신문물, 사대와 독립 등 서로 간의 대립이 발생하였고 이것이 간접적으로 복식문화 내에서도 갈등으로 이어졌습니다. 사회에 저항하는 동학농민운동으로 인해 갑오경장이 이루어지고 복식제의 평등화가 진행되었으며, 내정을 간섭하던 일본은 결국 명성황후 시해 사건을 일으키고, 이 사건의 연장선인 단발령은 국민들에게 크나큰 반일 감정을 불러왔습니다. 아관파천을 감행한 고종은 기회를 틈타 영향력을 키우는 러시아에 저항하고자, 이전까지 외왕내제 체계를 가지고 있던 조선을 대한제국으로 선포하였고, 황제국의 체제 안에서 황실복과 관료복의 일제 격상이 이루어졌습니다.

이와 같이 복식사는 역사의 일부이면서 동시에 역사에 적지 않은 영향을 미치는 분기점이 되었습니다. 복식의 근대적인 변화는 전근대적인 사치와 허례허식을 줄이면서 검소해지고, 신분적 평등을 나타내는 두루마기라든가 여성 신체 해방의 상징인 통치마를 발전시키는 등 긍정적인 변화도 있었지만, 단발령이나 서구 및 일제 복식의 유입에 반대하는 국민들의 끈질긴 노력이 필연적으로 나타났습니다. 그럼에도 시대의 흐름과 간편한 복제 개혁으로 인한 근대화를 피할 수는 없었습니다. 서양 복식의 물결 속에서 한복은 1940년대까지도 민족의 정체성으로서 그 맥을 이어갔고, 광복 후 현대문화가 발전하는 과정에서도 한복은 약간의 변모를 겪을 뿐 구한말의 전통이 아예 사라진 것은 아니었습니다.

이번 세 번째 책에서는 이렇듯 근대 조선에서 개화와 더불어 우리 민족이 겪어야 했던 변혁과 수난기, 그리고 현대로 이행하는 모습을 복식의 변화라는 주제에 중점을 두고 알아보려 합니다. 한복 이야기 1, 2편에서 이야기한 시대별 한복의 흐름과 기타 동아시아 복식의 역사를 간략하게 다시 돌아보는 시간을 가지고 조선 말 한복의 근대화와 대한제국의 개혁, 20세기 고난의 시대 속에서도 끊이지 않고 맥을 이어온 우리옷의 변천사를 차례로 소개하는 한복 이야기를 준비하였습니다.

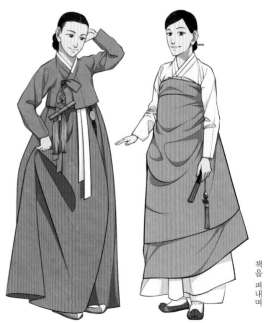

목차

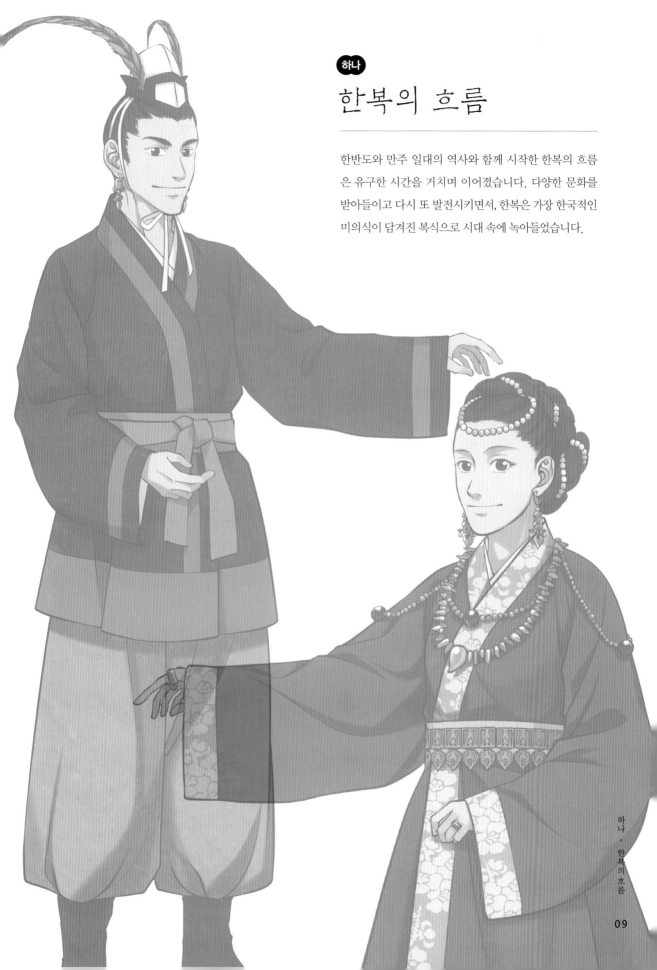

한복의 흐름

한반도와 만주 일대의 역사와 함께 시작한 한복의 흐름
은 유구한 시간을 거치며 이어졌습니다. 다양한 문화를
받아들이고 다시 또 발전시키면서, 한복은 가장 한국적인
미의식이 담겨진 복식으로 시대 속에 녹아들었습니다.

선사시대

청동기시대 이전, 약 1500BCE 까지

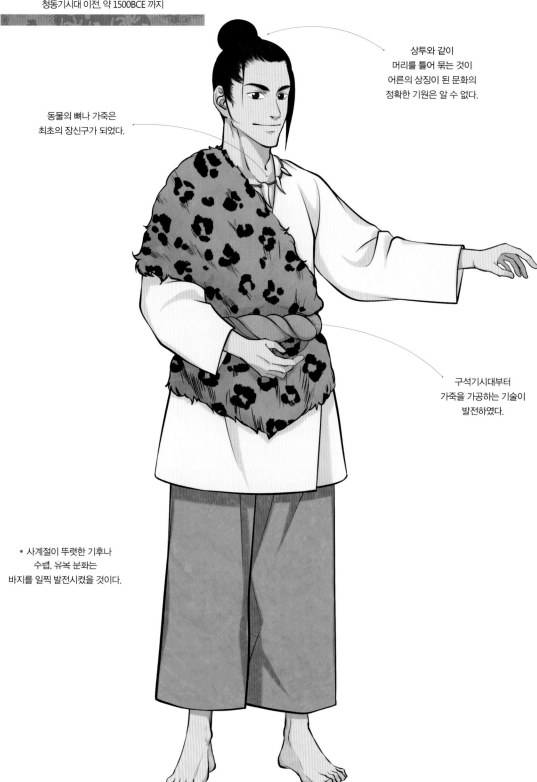

상투와 같이
머리를 틀어 묶는 것이
어른의 상징이 된 문화의
정확한 기원은 알 수 없다.

동물의 뼈나 가죽은
최초의 장신구가 되었다.

구석기시대부터
가죽을 가공하는 기술이
발전하였다.

• 사계절이 뚜렷한 기후나
수렵, 유복 분화는
바지를 일찍 발전시켰을 것이다.

역사가 시작되기 전 인류는 짐승의 털가죽, 엮은 풀잎이나 나무껍질 등 몸을 가리는 것으로 옷을 만들어 입기 시작하였습니다. 이후 정착 생활을 통해 섬유를 가공하고 실을 잣는 방법을 발명하면서 옷감의 발명에 영향을 미치고 더 나아가 복식문화의 발명으로 이어지게 됩니다.

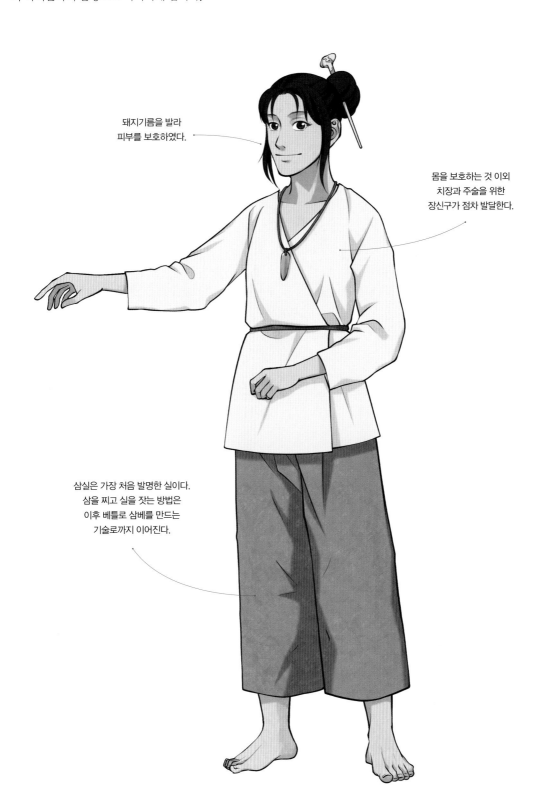

돼지기름을 발라
피부를 보호하였다.

몸을 보호하는 것 이외
치장과 주술을 위한
장신구가 점차 발달한다.

삼실은 가장 처음 발명한 실이다.
삼을 찌고 실을 잣는 방법은
이후 베틀로 삼베를 만드는
기술로까지 이어진다.

고조선

?~108 BCE

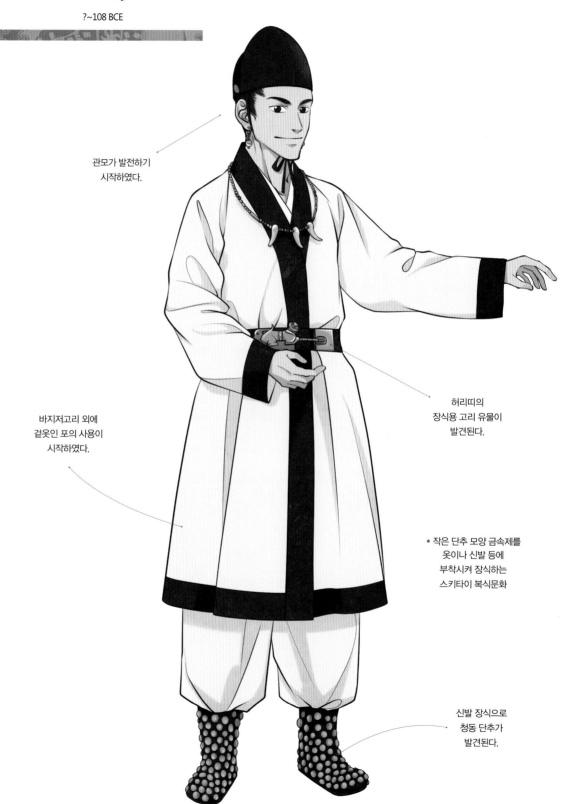

관모가 발전하기
시작하였다.

허리띠의
장식용 고리 유물이
발견된다.

바지저고리 외에
겉옷인 포의 사용이
시작하였다.

• 작은 단추 모양 금속제를
옷이나 신발 등에
부착시켜 장식하는
스키타이 복식문화

신발 장식으로
청동 단추가
발견된다.

문명의 시대에 들어서며 한복은 동북아시아 유목민족의 특징을 기반으로 발전하였습니다. 중국에 남아있는 고조선 관련 기록이나 삼한 지방의 유물을 통해 고조선을 포함해 이후 약 300년 간 원삼국시대의 복식을 추측해 볼 수 있습니다.

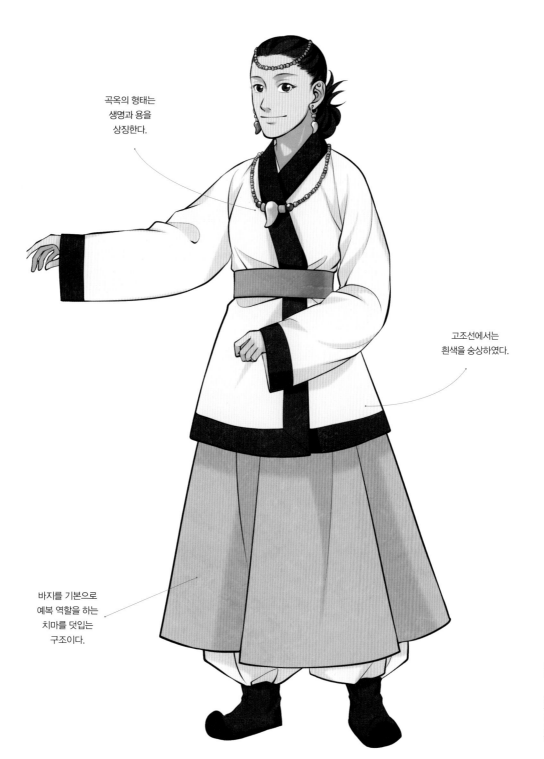

곡옥의 형태는
생명과 용을
상징한다.

고조선에서는
흰색을 숭상하였다.

바지를 기본으로
예복 역할을 하는
치마를 덧입는
구조이다.

고구려

37 BCE ~ 668 CE

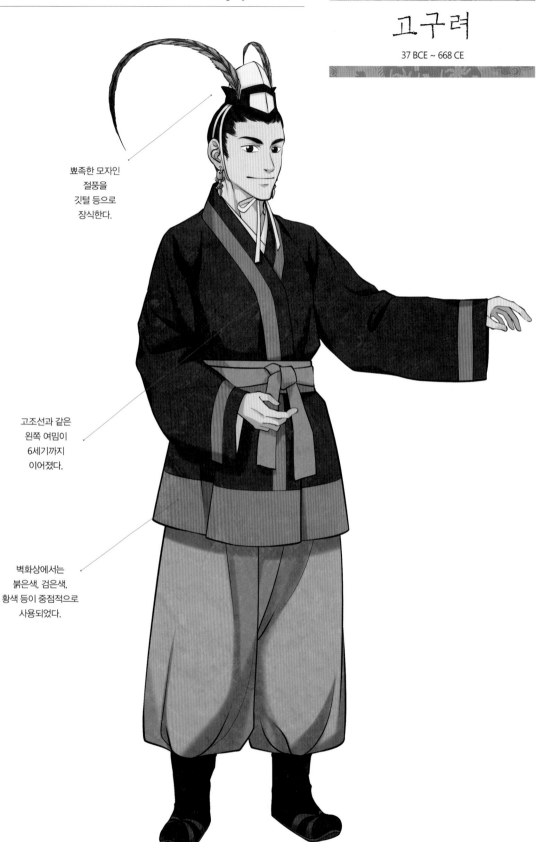

뾰족한 모자인
절풍을
깃털 등으로
장식한다.

고조선과 같은
왼쪽 여밈이
6세기까지
이어졌다.

벽화상에서는
붉은색, 검은색,
황색 등이 중점적으로
사용되었다.

고구려는 중화 풍의 복식 제도가 퍼진 전 낙랑-대방 일대인 평양성 유적과 전통 북방계 복식을 중심으로 이어진 국내성 유적으로 나눌 수 있습니다. 국내성 유적은 고조선 계통이며, 평양성 유적은 남방의 백제, 신라 등과도 유사합니다.

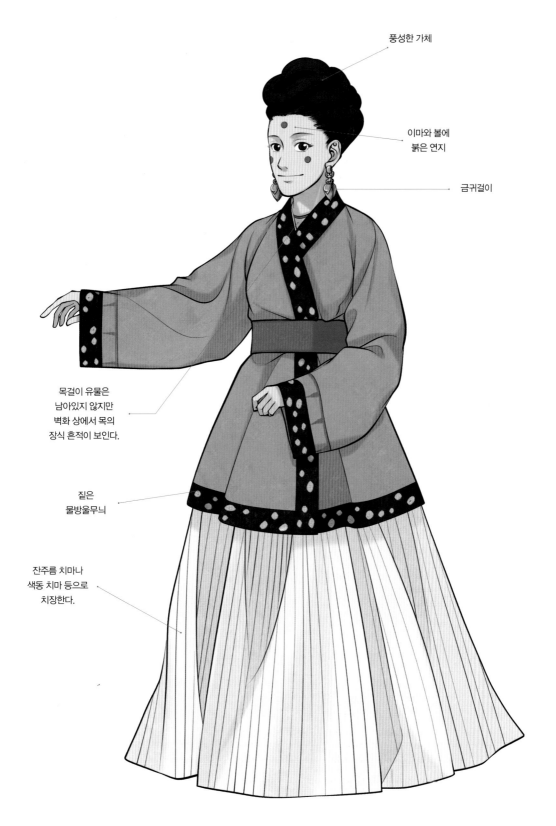

풍성한 가체

이마와 볼에 붉은 연지

금귀걸이

목걸이 유물은 남아있지 않지만 벽화 상에서 목의 장식 흔적이 보인다.

짙은 물방울무늬

잔주름 치마나 색동 치마 등으로 치장한다.

백제 · 가야

18BCE ~ 660CE · 42CE~562CE

앞 혹은 뒤로
구부러진 형태,
하얀색과 검정색 등
다양한 형태의 두건

허리띠를
앞으로 매어
신분 표시를 했을
가능성도 있다.

넓은 통바지의
부리는
오므리지 않기도
하였다.

백제와 가야 일대는 주변 국가의 복식문화를 빠르고 폭넓게 수용하여 세련된 미의식을 발전시켰습니다. 고구려와 같은 북방의 복식을 흡수하면서 중국, 일본과도 서로 복식 구조를 주고 받아 영향을 끼쳤습니다.

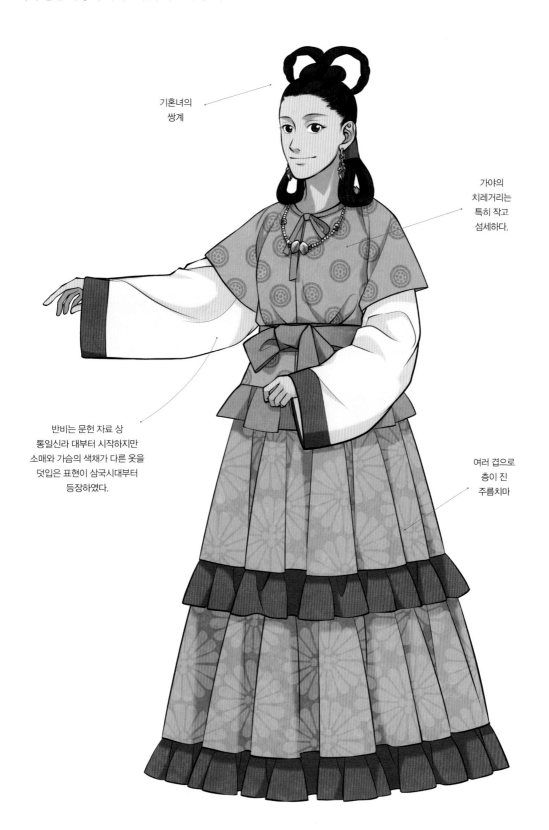

기혼녀의
쌍계

가야의
치레거리는
특히 작고
섬세하다.

반비는 문헌 자료 상
통일신라 대부터 시작하지만
소매와 가슴의 색채가 다른 옷을
덧입은 표현이 삼국시대부터
등장하였다.

여러 겹으로
층이 진
주름치마

신라 초기

57BCE~649CE

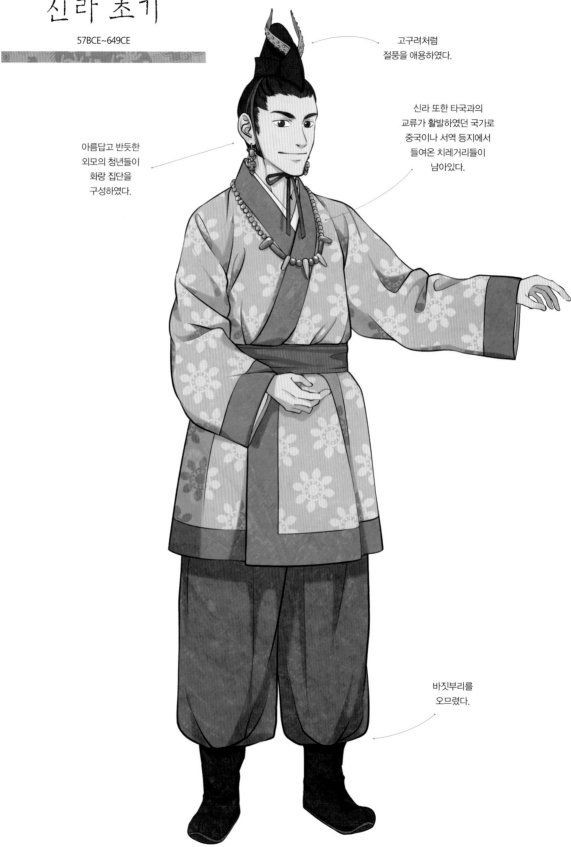

고구려처럼
절풍을 애용하였다.

신라 또한 타국과의
교류가 활발하였던 국가로
중국이나 서역 등지에서
들여온 치레거리들이
남아있다.

아름답고 반듯한
외모의 청년들이
화랑 집단을
구성하였다.

바짓부리를
오므렸다.

경주 일대에서 출토되는 수많은 황금 치레거리는 신라의 화려한 복식문화를 말해줍니다. 구체적인 형태는 기록되어 있지 않으나, 같은 풍습과 복식 제도를 공유했던 고구려와 백제, 가야 등지의 자료를 토대로 추측할 수 있습니다.

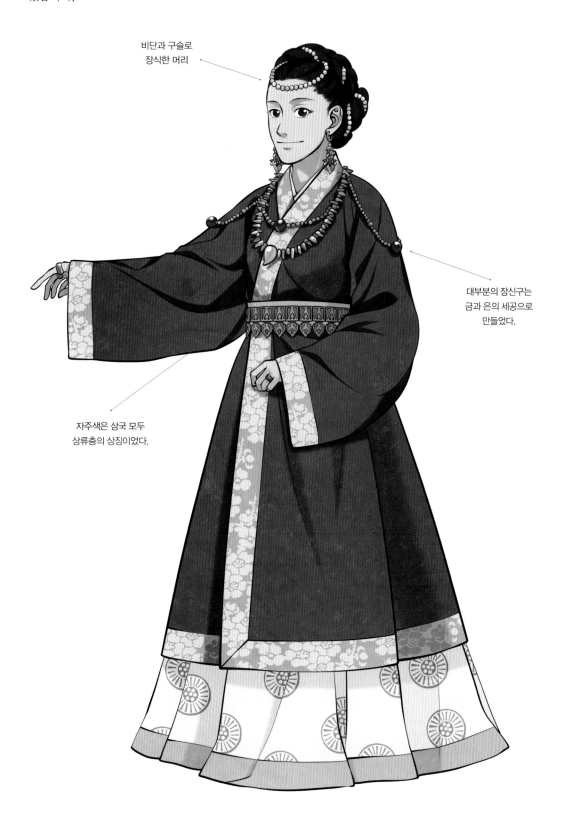

비단과 구슬로
장식한 머리

대부분의 장신구는
금과 은의 세공으로
만들었다.

자주색은 삼국 모두
상류층의 상징이었다.

통일신라

668CE - 935CE

복두

둥근 옷깃을
오른쪽 어깨에서
여민다.

단령포는 나이나
신분고하를 막론하고
사용되었다.

목이 긴
장화

신라 중기 김춘추의 복식 개혁으로 들여온 당나라의 단령포와 유군 등은 이후 신라 후기까지 계속해서 이어졌습니다. 한국뿐 아니라 일본이나 베트남 등에도 같은 복식문화가 퍼지면서 동아시아 전체의 공통 정복이 되었습니다.

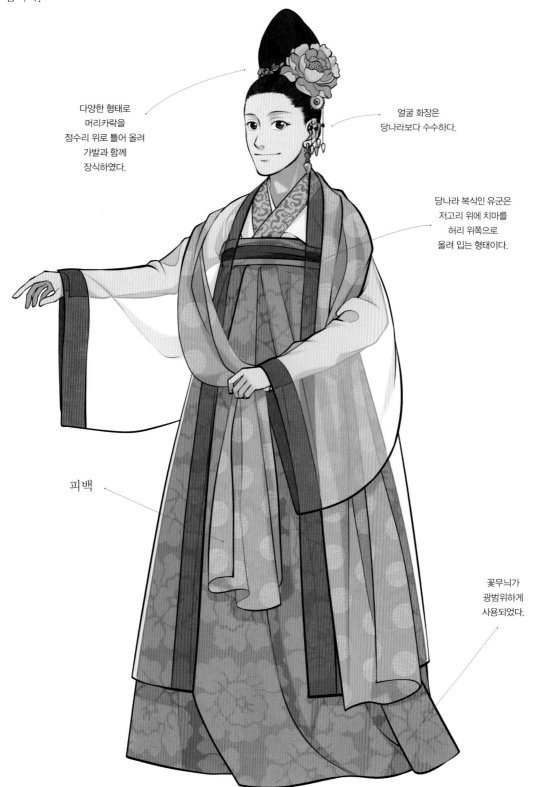

다양한 형태로 머리카락을 정수리 위로 틀어 올려 가발과 함께 장식하였다.

얼굴 화장은 당나라보다 수수하다.

당나라 복식인 유군은 저고리 위에 치마를 허리 위쪽으로 올려 입는 형태이다.

피백

꽃무늬가 광범위하게 사용되었다.

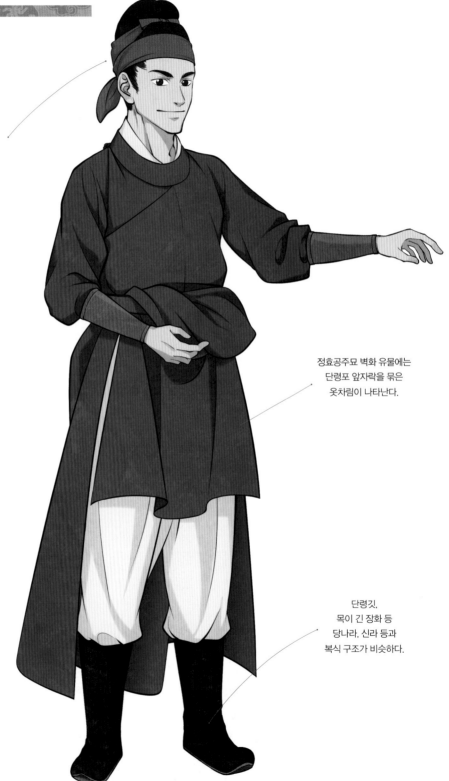

발해

698CE ~ 926CE

무관은
복두 위로 말액이라는
이마띠를 둘러서
소속을 나타내었다.

정효공주묘 벽화 유물에는
단령포 앞자락을 묶은
옷차림이 나타난다.

단령깃.
목이 긴 장화 등
당나라, 신라 등과
복식 구조가 비슷하다.

발해는 복식에 관한 기록이 매우 적은 편이며, 도용이나 벽화를 통해 형태를 짐작할 수 있습니다. 주변 국가들과 마찬가지로 당나라의 단령포, 유군 등을 받아들이면서 북방계 호복의 특징이 신라에 비해 강하게 영향을 주었을 것으로 추측됩니다.

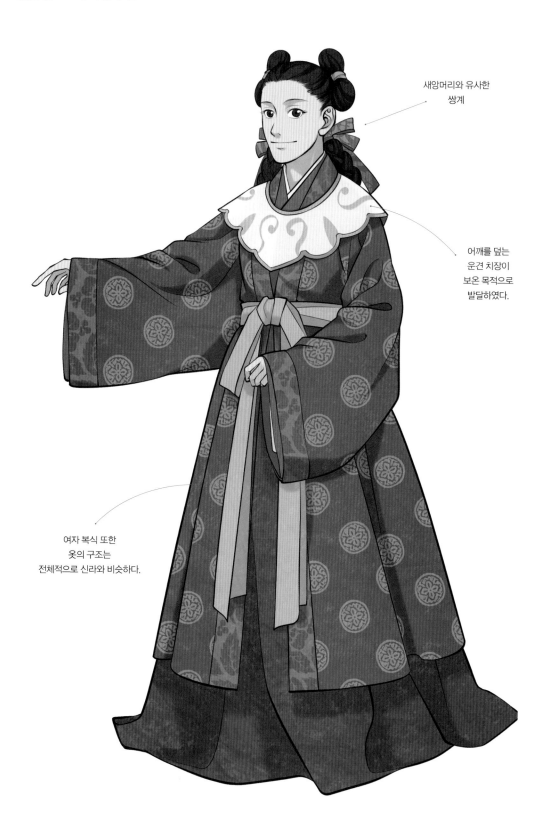

새앙머리와 유사한
쌍계

어깨를 덮는
운견 치장이
보온 목적으로
발달하였다.

여자 복식 또한
옷의 구조는
전체적으로 신라와 비슷하다.

고려 초중기

918CE ~ 1274CE

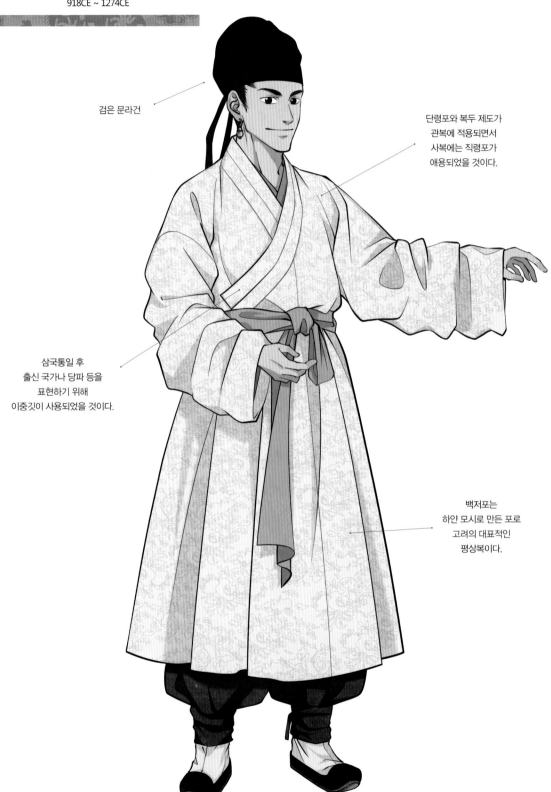

검은 문라건

단령포와 복두 제도가
관복에 적용되면서
사복에는 직령포가
애용되었을 것이다.

삼국통일 후
출신 국가나 당파 등을
표현하기 위해
이중깃이 사용되었을 것이다.

백저포는
하얀 모시로 만든 포로
고려의 대표적인
평상복이다.

복식의 공백기라 불리는 고려는 유물과 문헌 자료가 적지만, 송나라 복식 제도를 기반으로 조선과 유사한 관복 단령포와 사복 직령옷의 이중 구조가 발달하였습니다. 여자의 복식은 불화나 초상화 등을 통해 송나라 귀부인 옷이 사용되었음을 알 수 있습니다.

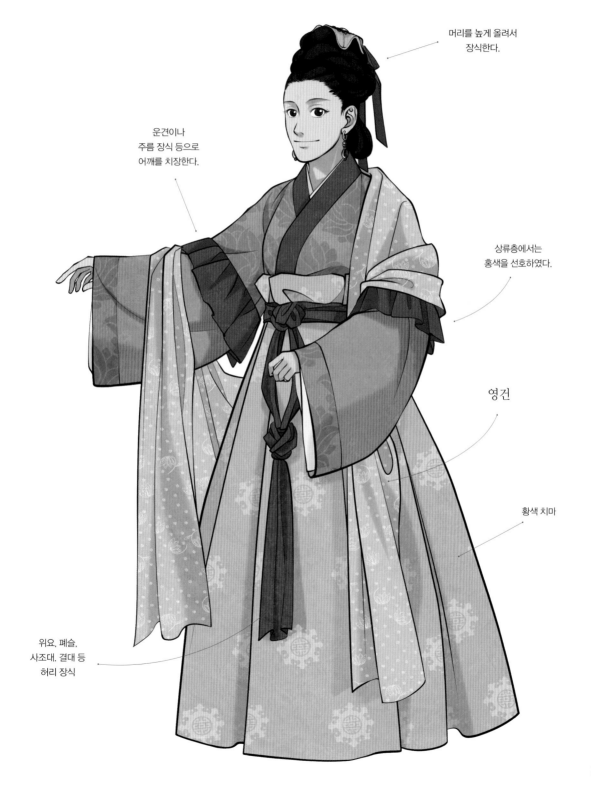

머리를 높게 올려서
장식한다.

운견이나
주름 장식 등으로
어깨를 치장한다.

상류층에서는
홍색을 선호하였다.

영건

황색 치마

위요, 폐슬,
사조대, 결대 등
허리 장식

고려 후기

1274CE ~ 1392CE

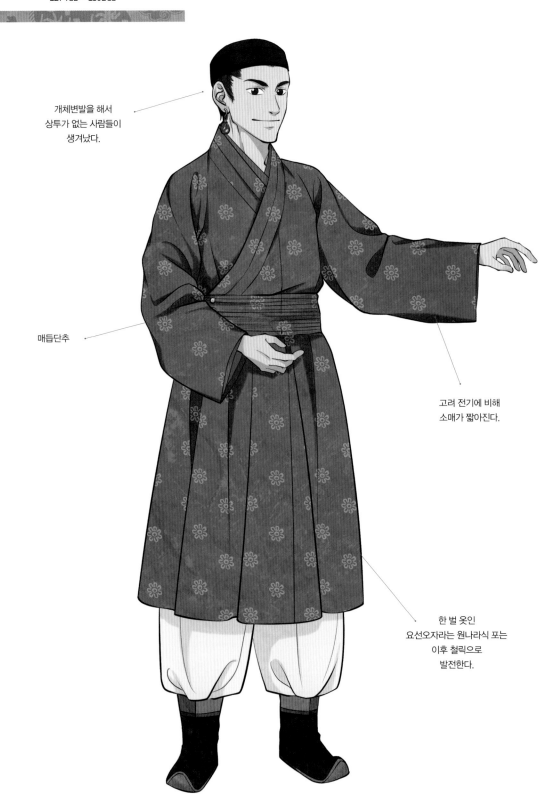

개체변발을 해서
상투가 없는 사람들이
생겨났다.

매듭단추

고려 전기에 비해
소매가 짧아진다.

한 벌 옷인
요선오자라는 원나라식 포는
이후 철릭으로
발전한다.

원나라 간섭기를 거치며 고려는 처음으로 이민족의, 그러나 실질적으로는 북방계 한복의 원형과 가장 가까운
옷인 몽골식 '델' 복제를 받아들이게 되었습니다. 고려 말기 약 100년동안 원나라와 고려는 서로 복식문화에 큰
영향을 끼치게 되었습니다.

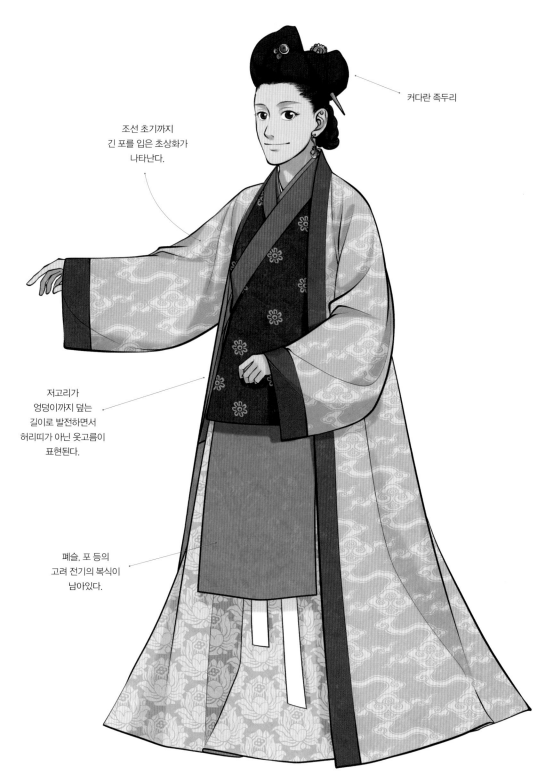

커다란 족두리

조선 초기까지
긴 포를 입은 초상화가
나타난다.

저고리가
엉덩이까지 덮는
길이로 발전하면서
허리띠가 아닌 옷고름이
표현된다.

폐슬. 포 등의
고려 전기의 복식이
남아있다.

조선 남자 편복

조선 전기

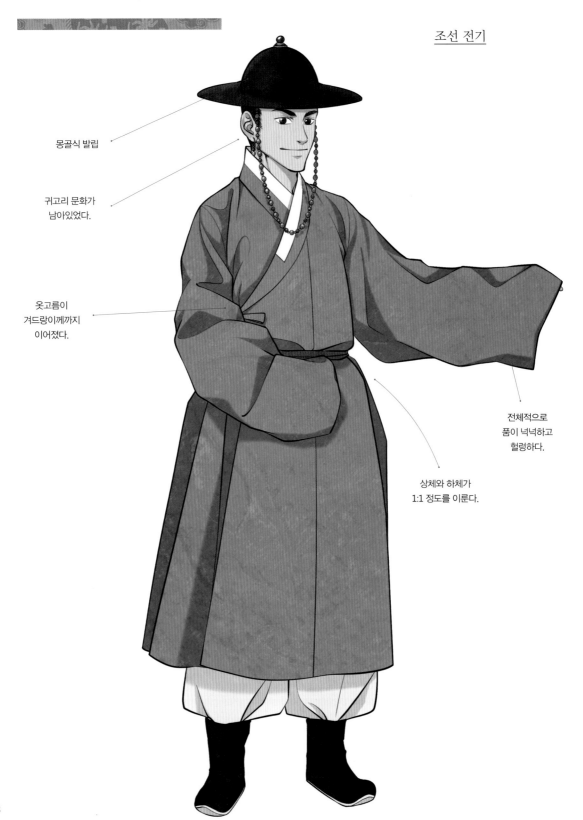

몽골식 발립

귀고리 문화가
남아있었다.

옷고름이
겨드랑이께까지
이어졌다.

전체적으로
품이 넉넉하고
헐렁하다.

상체와 하체가
1:1 정도를 이룬다.

고려 말기까지 이어져온 고유의 전통 복식제와 함께 원나라에서 들어온 한 벌 옷 '델' 복제가 복합적으로 발전하면서, 조선시대 남자 한복은 우리가 흔히 알고 있는 갓과 바지저고리, 외출용 포의 모습을 갖추게 되었습니다.

조선 후기

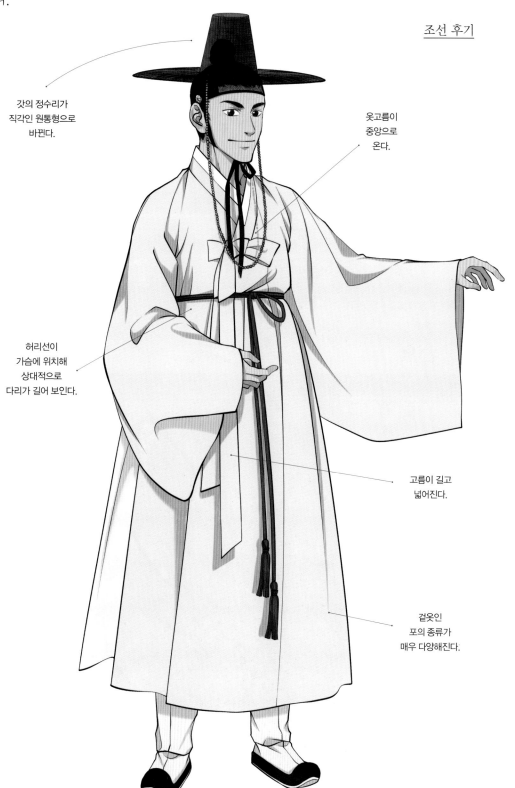

갓의 정수리가
직각인 원통형으로
바뀐다.

옷고름이
중앙으로
온다.

허리선이
가슴에 위치해
상대적으로
다리가 길어 보인다.

고름이 길고
넓어진다.

겉옷인
포의 종류가
매우 다양해진다.

조선 여자 예복

조선 전기

풍성하고
품이 넉넉하여
체격에 상관없이
누구나 입을 수 있었다.

다양하게 솟은
계(얹은머리)는 고려까지
이어진 머리 모양이
남아있는 것.

흉배가
작위를 나타내는 상징으로
예복에 사용되었던
기록이 있다.
이 경우에는 장저고리 중에서도
당저고리(당의 기원)로
분류한다.

치마 앞쪽에
덧주름을 넣는다.

뒤쪽으로
길게 끌린다.

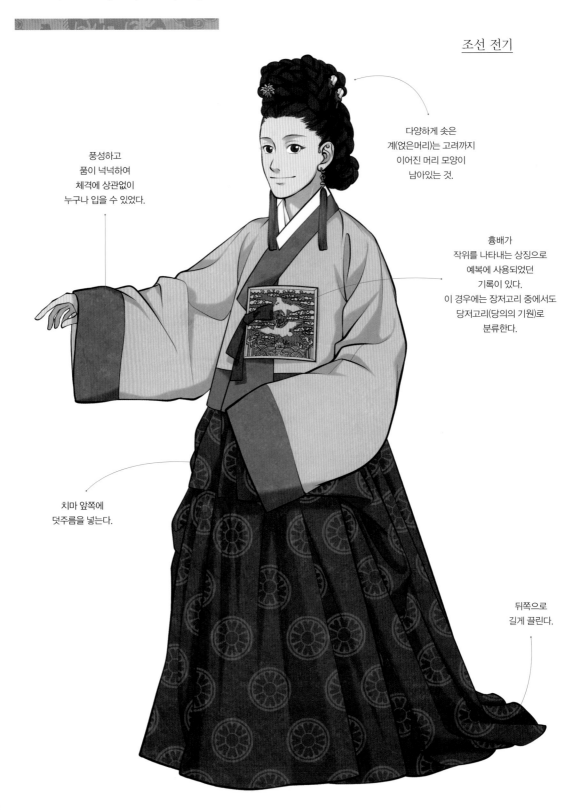

조선시대 여자 한복은 고려 후기 한복의 넉넉한 품에서 발전하여, 저고리에서 허리띠가 사라지고 옷고름을 달아 치마 위에 덧입는 형태로 자리잡았습니다. 시대가 흐름에 따라 전체적으로 풍성했던 형태에서 상박하후(上薄下厚) 형태로 변하였습니다.

조선 후기

가체 금지령으로
저고리, 화관과
쪽진머리의 장식이
유행한다.

좁고 짧은 저고리가
몸에 꼭 맞고
체구가 가냘프게 보인다.

허리선이 올라가서
우아하고
다리가 길어보인다.

저고리와 대조적으로
치마를 항아리처럼
부풀린다.

조선 남자 관복

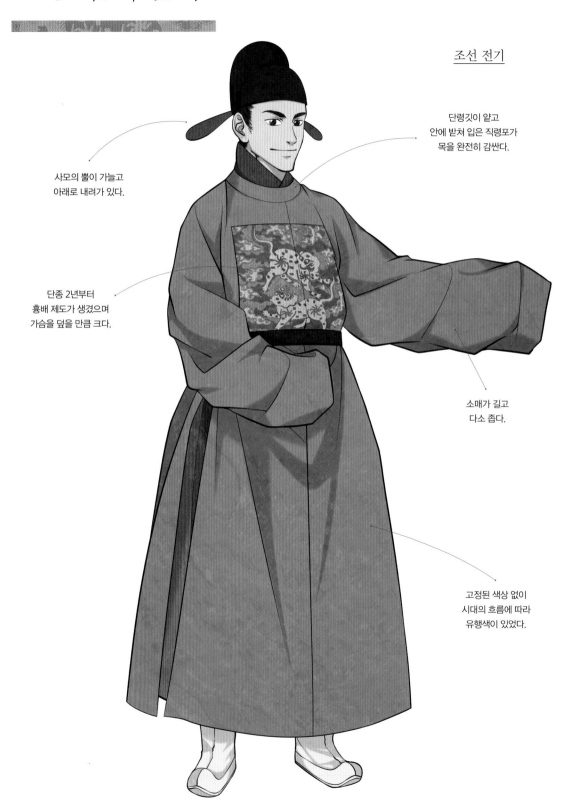

조선 전기

사모의 뿔이 가늘고
아래로 내려가 있다.

단령깃이 얕고
안에 받쳐 입은 직령포가
목을 완전히 감싼다.

단종 2년부터
흉배 제도가 생겼으며
가슴을 덮을 만큼 크다.

소매가 길고
다소 좁다.

고정된 색상 없이
시대의 흐름에 따라
유행색이 있었다.

당나라, 송나라의 영향을 크게 받았던 통일신라, 고려의 관복과 달리 조선의 관복은 명나라의 제도를 본따 적용하던 것에서 점차 옷고름이 달리는 등 한국식 복장으로 국속화하는 모습을 보이며, 이는 곤룡포에도 그대로 적용되었습니다.

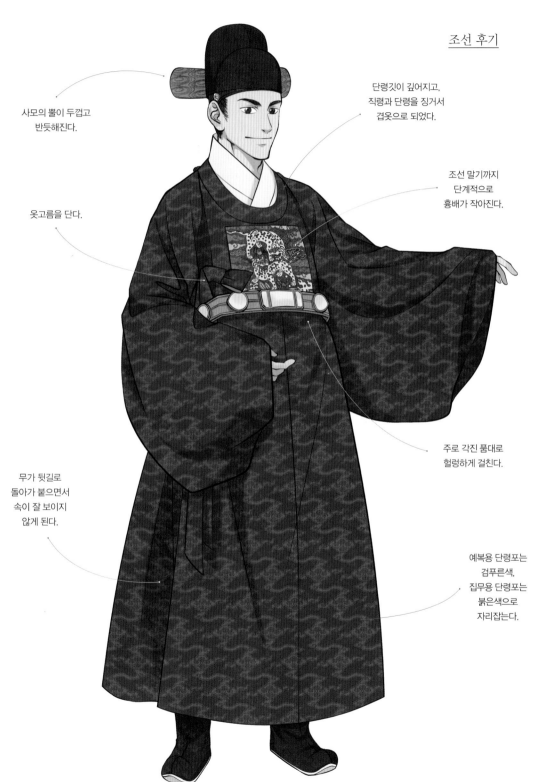

조선 후기

단령깃이 깊어지고,
직령과 단령을 징거서
겹옷으로 되었다.

사모의 뿔이 두껍고
반듯해진다.

조선 말기까지
단계적으로
흉배가 작아진다.

옷고름을 단다.

무가 뒷길로
돌아가 붙으면서
속이 잘 보이지
않게 된다.

주로 각진 품대로
헐렁하게 걸친다.

예복용 단령포는
검푸른색,
집무용 단령포는
붉은색으로
자리잡는다.

조선 여자 외출복

조선 전기

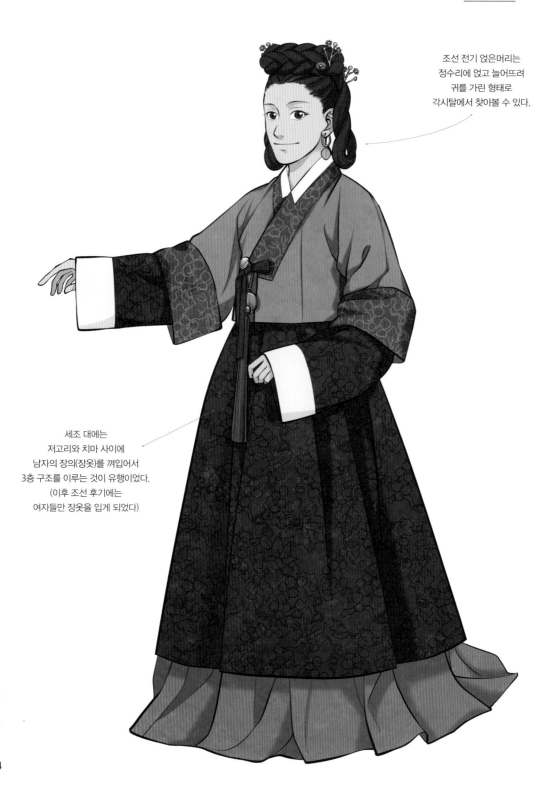

조선 전기 얹은머리는
정수리에 얹고 늘어뜨려
귀를 가린 형태로
각시탈에서 찾아볼 수 있다.

세조 대에는
저고리와 치마 사이에
남자의 장의(장옷)를 껴입어서
3층 구조를 이루는 것이 유행이었다.
(이후 조선 후기에는
여자들만 장옷을 입게 되었다)

조선왕조실록 초중기에는 여자들이 남자의 장옷이나 예식용 원삼 등을 입고 외출하였다는 기록이 남아있어 여자 한복에 겉옷의 개념이 있었다는 것을 알 수 있습니다. 성차별이 이전보다 엄격해진 조선 후기에는 평민 여자들 모습이나 장옷을 얼굴까지 뒤집어쓴 모습 등 소수의 기록만이 회화 유물을 통해 전해집니다.

<u>조선 후기</u>

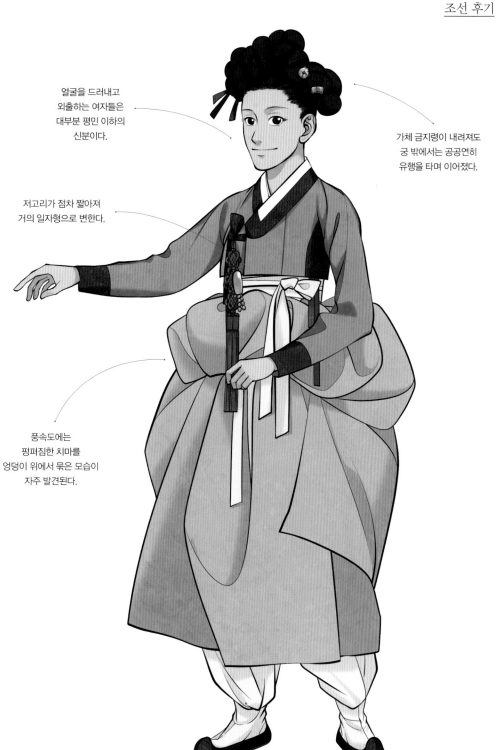

얼굴을 드러내고
외출하는 여자들은
대부분 평민 이하의
신분이다.

가체 금지령이 내려져도
궁 밖에서는 공공연히
유행을 타며 이어졌다.

저고리가 점차 짧아져
거의 일자형으로 변한다.

풍속도에는
펑퍼짐한 치마를
엉덩이 위에서 묶은 모습이
자주 발견된다.

동아시아 복식사

한복의 발전을 말하기 위해서는 한복 하나만의 역사만으로 한정되지 않습니다. 동아시아 각 지역의 의복 문화가 어떻게 발전하여왔는가는 서로 영향을 주고받았던 동시대 우리 옷의 이야기와도 함께 이루어졌습니다.

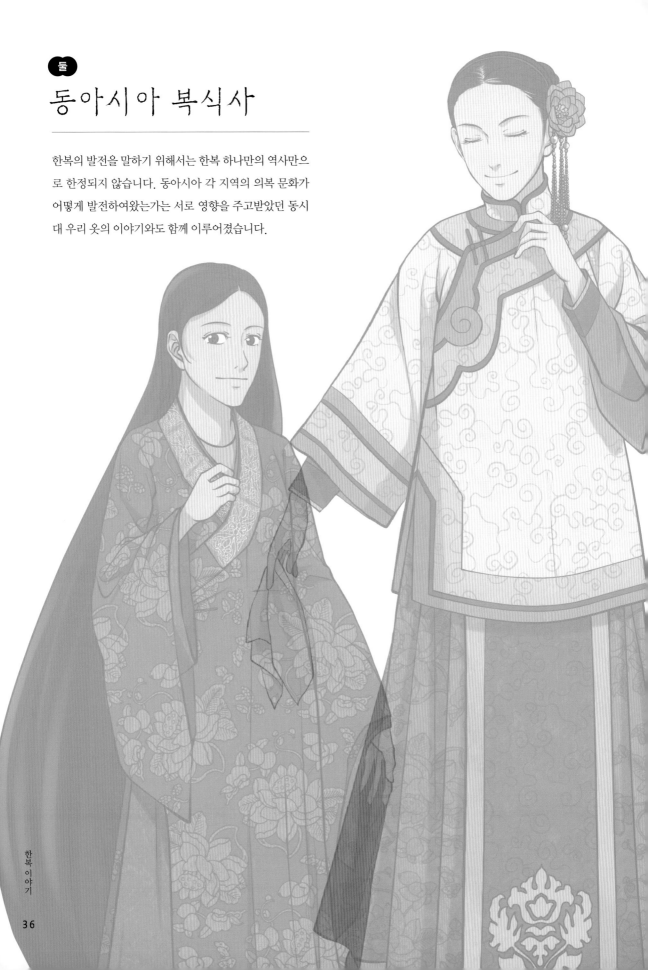

동아시아 연표

한국의 전통 복식은 주로 중국의 시대별 복제를 따라 왕실의 정복이 제정되었습니다. 고대의 사복은 각 국가가 서로 영향을 주고받으며 발전하다 중세 이후로 각 의문화의 개성이 강해지게 됩니다.

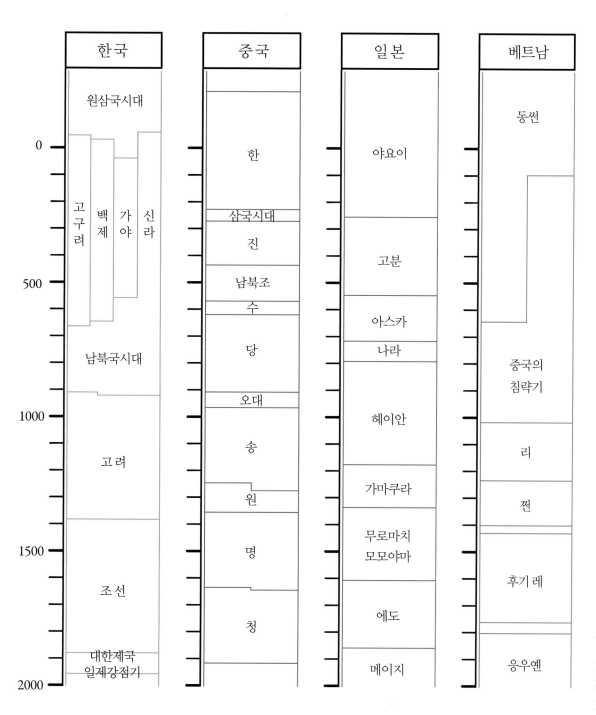

한국	중국	일본	베트남
원삼국시대	한	야요이	동썬
고구려 / 백제 / 가야 / 신라	삼국시대 / 진	고분	중국의 침략기
남북국시대	남북조 / 수 / 당	아스카 / 나라 / 헤이안	리
고려	오대 / 송 / 원	가마쿠라 / 무로마치 모모야마	쩐 / 후기 레
조선	명 / 청	에도	응우옌
대한제국 일제강점기		메이지	

중국 진한시대

221BCE ~ 220CE

중국 한푸(한족의 옷)는 바지 없이 치마나 포 형태로 시작되었기 때문에, 빙글빙글 돌아 허리에 묶는 원피스 형태의 곡거포(曲裾袍)를 중심으로 발달하였습니다.

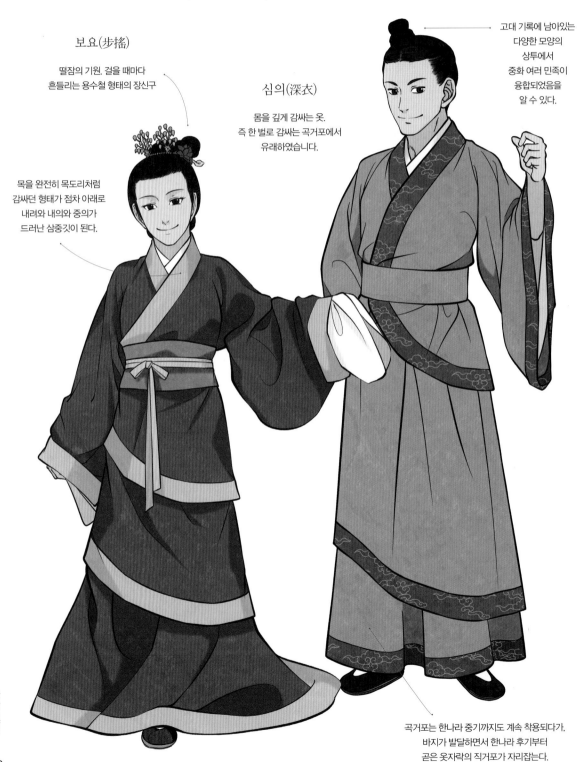

보요(步搖)

떨잠의 기원. 걸을 때마다 흔들리는 용수철 형태의 장신구

심의(深衣)

몸을 깊게 감싸는 옷. 즉 한 벌로 감싸는 곡거포에서 유래하였습니다.

고대 기록에 남아있는 다양한 모양의 상투에서 중화 여러 민족이 융합되었음을 알 수 있다.

목을 완전히 목도리처럼 감싸던 형태가 점차 아래로 내려와 내의와 중의가 드러난 삼중깃이 된다.

곡거포는 한나라 중기까지도 계속 착용되다가 바지가 발달하면서 한나라 후기부터 곧은 옷자락의 직거포가 자리잡는다.

중국 수당시대

581 CE ~ 907 CE

호족의 옷인 단령포는 수나라와 당나라에 들어 남자의 기본 복장이
되었습니다. 한편 여자의 복장은 대담하고 개방적이며 사치스럽게
치장하였습니다.

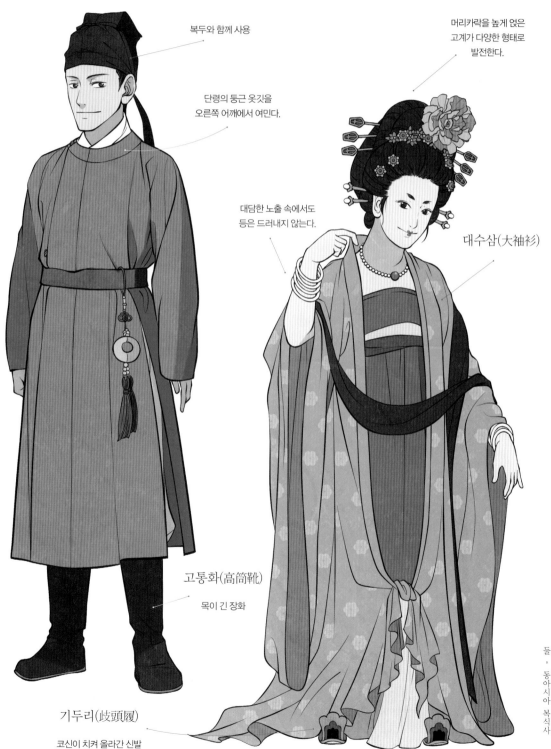

복두와 함께 사용

단령의 둥근 옷깃을
오른쪽 어깨에서 여민다.

머리카락을 높게 얹은
고계가 다양한 형태로
발전한다.

대담한 노출 속에서도
등은 드러내지 않는다.

대수삼(大袖衫)

고통화(高筒靴)

목이 긴 장화

기두리(歧頭履)

코신이 치켜 올라간 신발

둘 · 동아시아 복식사

39

중국 송나라

960CE ~ 1279CE

당나라의 멸망 이후 중국은 중화 여러 민족의 복식을 융합하며 다양하고 화려하지만 당나라와는 달리 자연스러운 아름다움을 중시하게 되었습니다.

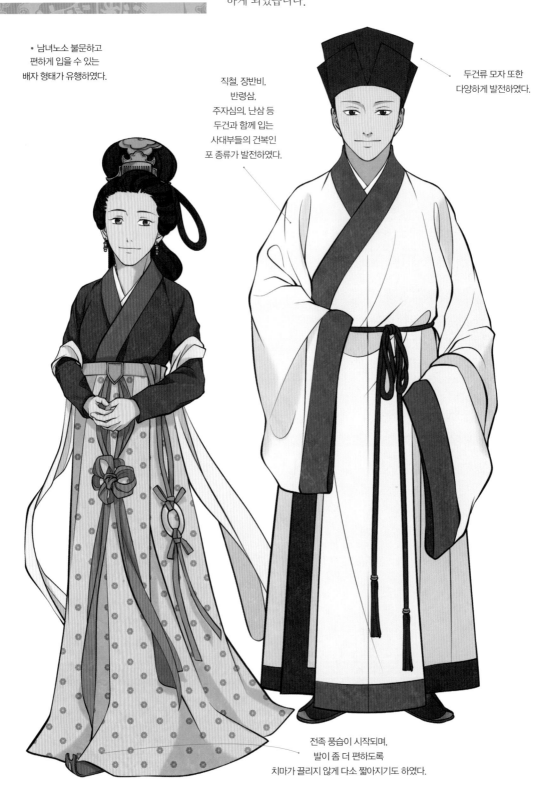

• 남녀노소 불문하고 편하게 입을 수 있는 배자 형태가 유행하였다.

직철, 장반비, 반령삼, 주자심의, 난삼 등 두건과 함께 입는 사대부들의 건복인 포 종류가 발전하였다.

두건류 모자 또한 다양하게 발전하였다.

전족 풍습이 시작되며, 발이 좀 더 편하도록 치마가 끌리지 않게 다소 짧아지기도 하였다.

중국 원나라

1271CE ~ 1368CE

몽골인이 지배했던 원나라의 옷은 몽골 전통 복식인 델(Deel)형 복식 체계로 이루어졌습니다. 원 간섭기 동안 고려 말기에 강한 영향을 주었으며, 역으로 원나라에서 고려양이 유행하기도 하였습니다.

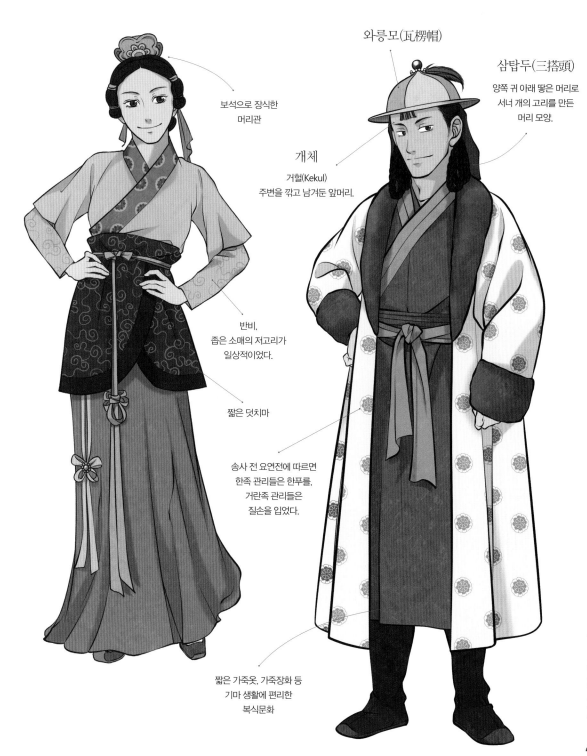

와릉모(瓦楞帽)

삼탑두(三搭頭)
양쪽 귀 아래 땋은 머리로 서너 개의 고리를 만든 머리 모양.

보석으로 장식한 머리관

개체
거헐(Kekul)
주변을 깎고 남겨둔 앞머리.

반비,
좁은 소매의 저고리가 일상적이었다.

짧은 덧치마

송사 전 요연전에 따르면 한족 관리들은 한푸를, 거란족 관리들은 질손을 입었다.

짧은 가죽옷, 가죽장화 등 기마 생활에 편리한 복식문화

중국 명나라

1368CE ~ 1644CE

원나라가 멸망한 후 중국에서는 한족 문화의 부흥을 중심으로 다양한 형태의 한푸가 복합적으로 발전하였으며, 그중에는 고려~조선의 영향을 받은 고려양 또한 유행하였습니다.

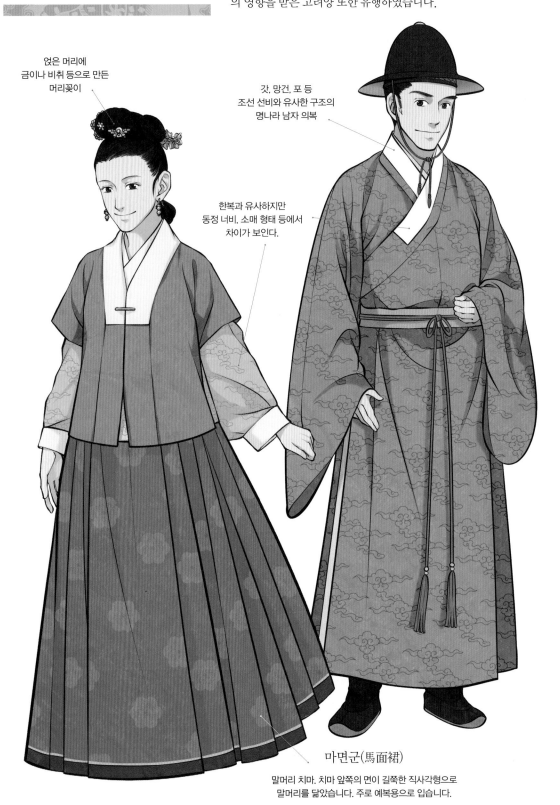

엊은 머리에
금이나 비취 등으로 만든
머리꽂이

갓, 망건, 포 등
조선 선비와 유사한 구조의
명나라 남자 의복

한복과 유사하지만
동정 너비, 소매 형태 등에서
차이가 보인다.

마면군(馬面裙)

말머리 치마. 치마 앞쪽의 면이 길쭉한 직사각형으로
말머리를 닮았습니다. 주로 예복용으로 입습니다.

한복이야기

42

중국 청나라

1636CE ~ 1912CE

만주족의 청나라가 들어선 후 남자의 복식은 완전히 만주족의 제도로 바뀌었고, 여자들의 한푸만 유지되었으나 이 또한 만주족의 영향을 크게 받아 바뀌었습니다.

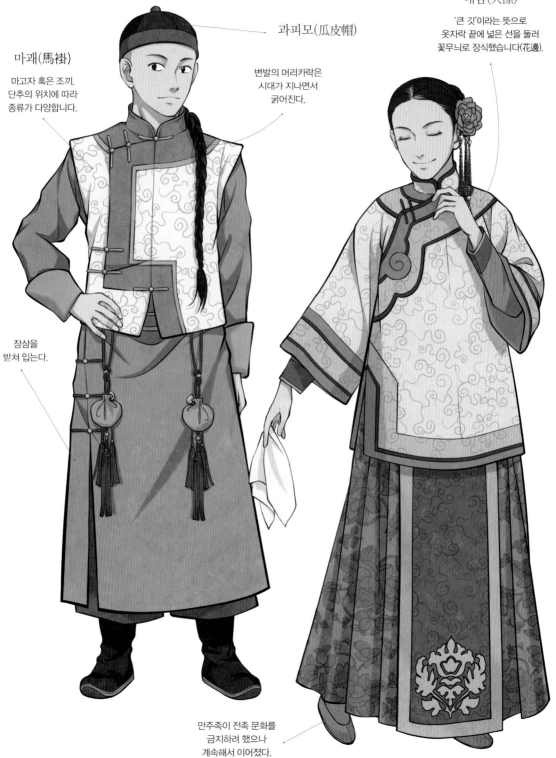

과피모(瓜皮帽)

대금(大襟)

'큰 깃'이라는 뜻으로
옷자락 끝에 넓은 선을 둘러
꽃무늬로 장식했습니다(花邊).

마괘(馬褂)

마고자 혹은 조끼.
단추의 위치에 따라
종류가 다양합니다.

변발의 머리카락은
시대가 지나면서
굵어진다.

장삼을
받쳐 입는다.

만주족이 전족 문화를
금지하려 했으나
계속해서 이어졌다.

둘 。 동아시아 복식사

43

일본 고분시대

250CE ~ 538CE

남아시아와 비슷한 남방계 복식에서 출발한 일본은 야요이시대와
고분시대를 거치며 대륙의 북방계 유고제 중심으로 가야, 백제 등
과 교류하게 되었습니다.

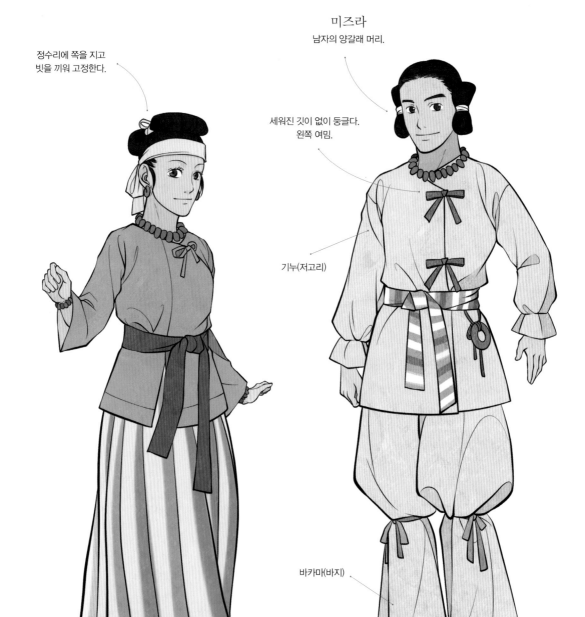

정수리에 쪽을 지고
빗을 끼워 고정한다.

미즈라
남자의 양갈래 머리.

세워진 깃이 없이 둥글다.
왼쪽 여밈.

기누(저고리)

바카마(바지)

모(치마)

한복이야기

44

일본 아스카-나라시대

538CE ~ 794CE

고대 일본은 제도적으로 다른 나라의 문명을 적극적으로 받아들이는 복식의 변혁기에 들어갔습니다. 주로 아스카 시대는 한국, 나라 시대는 중국의 문명을 적극적으로 수용하였습니다.

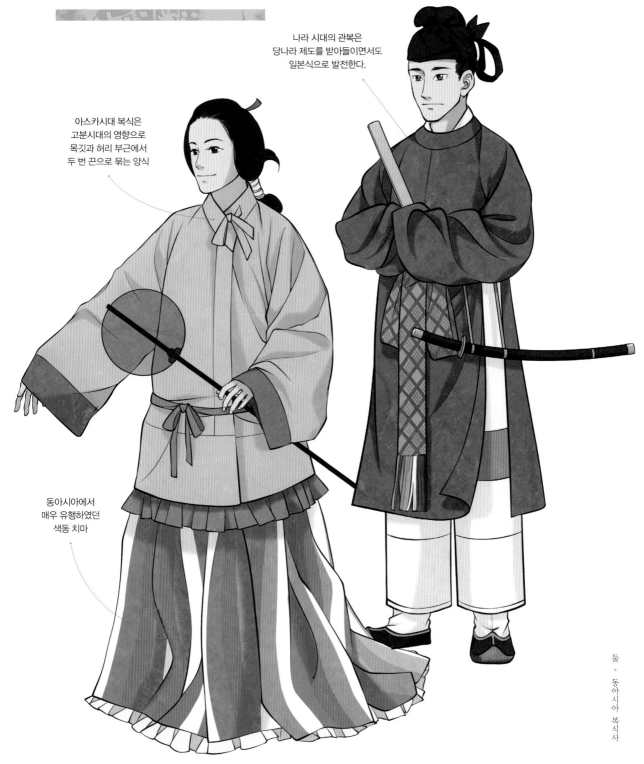

나라 시대의 관복은
당나라 제도를 받아들이면서도
일본식으로 발전한다.

아스카시대 복식은
고분시대의 영향으로
목깃과 허리 부근에서
두 번 끈으로 묶는 양식

동아시아에서
매우 유행하였던
색동 치마

둘 。 동아시아 복식사

일본 헤이안시대

794CE ~ 1185CE

교토로 수도를 옮기면서 중세 일본은 해외 문물의 유입보다는 자주적인 국풍 문화를 권장하게 되고, 일본 전통 기모노가 크게 발전하게 되었습니다.

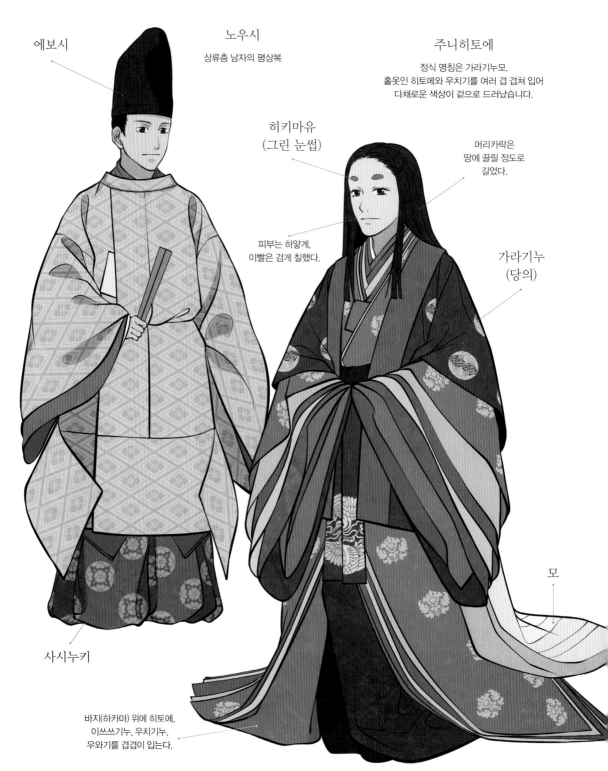

에보시

노우시
상류층 남자의 평상복

주니히토에

정식 명칭은 가라기누모.
홑옷인 히토메와 우치기를 여러 겹 겹쳐 입어
다채로운 색상이 겉으로 드러났습니다.

히키마유
(그린 눈썹)

머리카락은
땅에 끌릴 정도로
길었다.

피부는 하얗게,
이빨은 검게 칠했다.

가라기누
(당의)

모

사시누키

바지(하카마) 위에 히토에,
이쓰쓰기누, 우치기누,
우와기를 겹겹이 입는다.

일본 가마쿠라 막부

1185CE ~ 1333CE

무사들의 세력이 강성해지고 쇼군(장군)들이 실권을 잡게 되면서 일본은 막부 시대가 도래합니다. 혼란기 속 간편하고 활동적인 복식이 발전하였습니다.

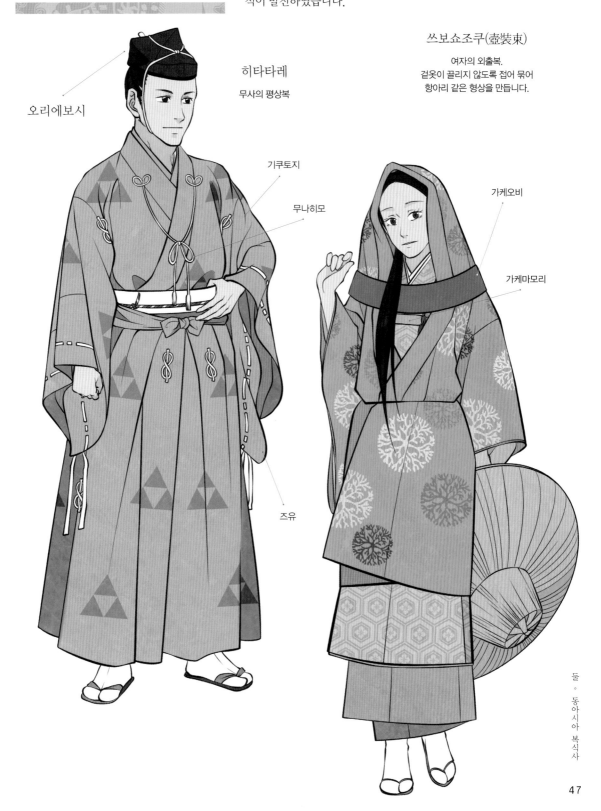

쓰보쇼조쿠(壺裝束)

여자의 외출복.
겉옷이 끌리지 않도록 접어 묶어
항아리 같은 형상을 만듭니다.

히타타레

무사의 평상복

오리에보시

기쿠토지

무나히모

즈유

가케오비

가케마모리

일본 전국시대

1467CE ~1603CE

강력한 무력을 바탕으로 땅을 지배하는 무인 권력자가 등장하며, 수많은 전쟁과 경제적 부패 등으로 헤이안식 전통 대신 서민들 중심의 일상 복식이 발달하였습니다.

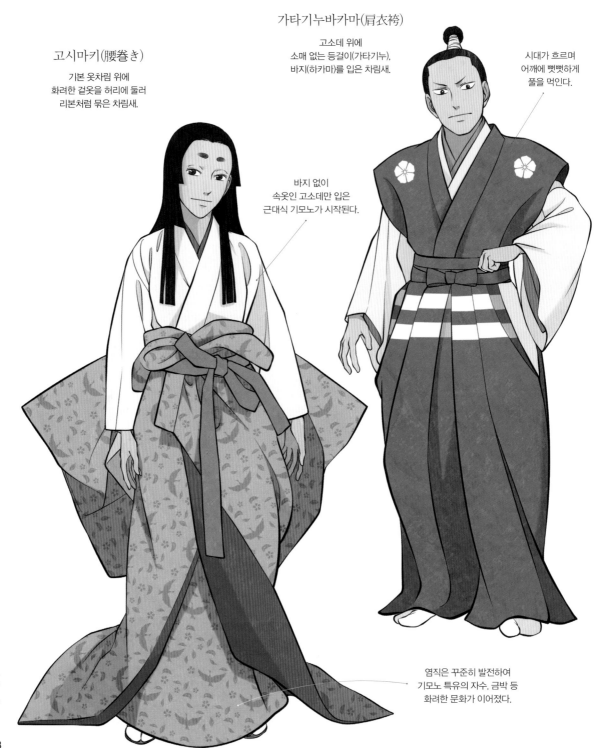

가타기누바카마(肩衣袴)

고소데 위에 소매 없는 등걸이(가타기누), 바지(하카마)를 입은 차림새.

시대가 흐르며 어깨에 뻣뻣하게 풀을 먹인다.

고시마키(腰卷き)

기본 옷차림 위에 화려한 겉옷을 허리에 둘러 리본처럼 묶은 차림새.

바지 없이 속옷인 고소데만 입은 근대식 기모노가 시작된다.

염직은 꾸준히 발전하여 기모노 특유의 자수, 금박 등 화려한 문화가 이어졌다.

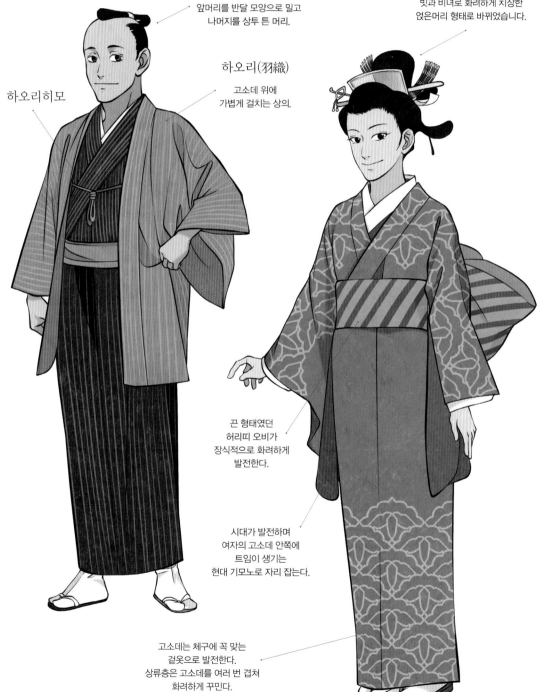

일본 에도 막부

1603CE ~1868CE

도시에서 부를 쌓은 조닌 집단의 성장으로 조닌 중심의 독특하고 새로운 문화 양식이 발전하였습니다. 복식 또한 화려하고 가벼운 취향이 중심이 되었습니다.

시마다마게(島田髷)

이전까지 늘어뜨리거나 헐렁하게 묶었던 여자의 머리카락이 빗과 비녀로 화려하게 치장한 얹은머리 형태로 바뀌었습니다.

촌마게(下髷)

앞머리를 반달 모양으로 밀고 나머지를 상투 튼 머리.

하오리(羽織)

고소데 위에 가볍게 걸치는 상의.

하오리히모

끈 형태였던 허리띠 오비가 장식적으로 화려하게 발전한다.

시대가 발전하며 여자의 고소데 안쪽에 트임이 생기는 현대 기모노로 자리 잡는다.

고소데는 체구에 꼭 맞는 겉옷으로 발전한다. 상류층은 고소데를 여러 번 겹쳐 화려하게 꾸민다.

베트남 상고시대

? ~ 630CE

고조선과 비슷한 시대부터, 베트남 고유의 동썬(東山)문명이 반랑(文郎) 신화와 함께 시작되었습니다. 이색적인 상하의 이부제 복식이 중국의 본격적인 문화 침략 이전까지 이어졌을 것으로 보입니다.

남자의 머리는 짧게 깎기도 하고
길게 땋아 내리기도 하였다.
모자로 열기를 가린다.

신분제도의 유무는
알 수 없으나
유물이 아주 화려하다.

바지보다는 이집트의
로인클로스처럼
짧은 천으로 둘렀다.

가슴을 크게 노출한 상의,
몸에 달라붙는 옷맵시,
화려한 치마 등은
남유럽의 크레타 문명과 비슷하다.

베트남 중화시대

100CE ~ 1054CE

고대부터 끊임없는 중국의 침략 대상이 되었던 베트남은 이 과정에서 중국의 한푸 문화의 영향을 크게 받으며 다른 한자 문화권의 복식과 마찬가지로 동일하게 발전하게 됩니다.

• 1세기~10세기 동안 베트남 복식은 중국의 침략과 문화 탄압으로 인해 현재 남아있는 기록과 유물이 전혀 없는 상태로, 전후의 복식 기록을 토대로 추측 재현하였다.

• 동썬 문명의 옷 장식과 머리 모양 등은 완전히 사라지지 않고 유지되었을 것이다.

조각상 속 남자의 형상에 따르면 머리카락을 자르는 문화가 있었다.

동아시아식 앞여밈옷, 단령포 등의 복식문화가 유입되었다.

단령포가 평상복에 사용되며 동아시아와 같은 겉옷이 아닌 튜닉형 한 벌 옷으로 사용된 점이 독특하다.

베트남의 맨발 문화는 개화기 전 응우옌 왕조까지도 계속 유지되었다.

베트남 리 왕조

1009CE ~ 1225CE

스스로 황제를 자처하고 중국의 지배에서 벗어나며 베트남은 독립 국가의 시작을 알리게 됩니다. 리 왕조는 대월국 최초의 장기 왕조로, 200년간 존속되었습니다.

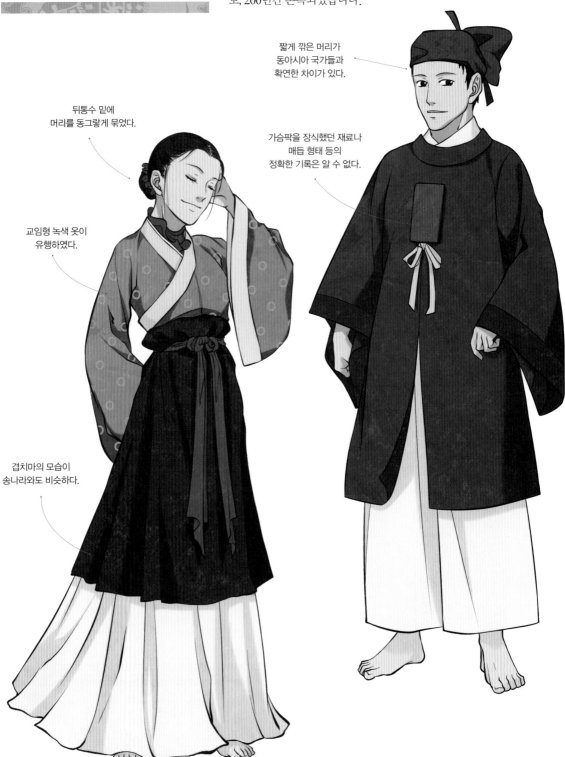

짧게 깎은 머리가
동아시아 국가들과
확연한 차이가 있다.

뒤통수 밑에
머리를 동그랗게 묶었다.

가슴팍을 장식했던 재료나
매듭 형태 등의
정확한 기록은 알 수 없다.

교임형 녹색 옷이
유행하였다.

겹치마의 모습이
송나라와도 비슷하다.

베트남 쩐 왕조

1225CE ~ 1400CE

사회적인 안정과 제도 개혁으로 기반을 다진 베트남은 원나라의 침입을 수차례 막아내었습니다. 쩐 왕조를 포함한 여러 왕조의 복식은 모두 유사합니다.

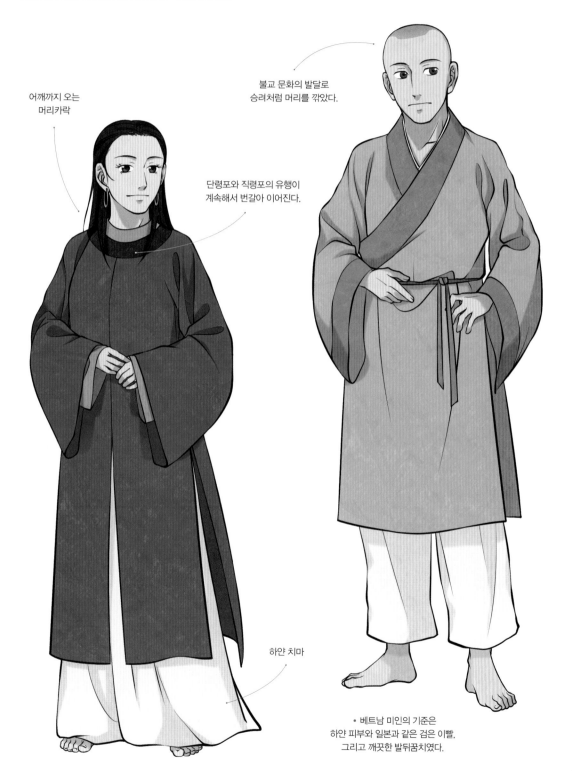

어깨까지 오는
머리카락

불교 문화의 발달로
승려처럼 머리를 깎았다.

단령포와 직령포의 유행이
계속해서 번갈아 이어진다.

하얀 치마

• 베트남 미인의 기준은
하얀 피부와 일본과 같은 검은 이빨,
그리고 깨끗한 발뒤꿈치였다.

둘 。 동아시아 복식사

53

베트남 레 왕조

1427CE ~ 1789CE

후기 레 왕조의 베트남은 유교 문화를 토대로 제도를 정비하고 참파를 제압하는 등 발전을 이루었으나, 이후 몇 번의 혼란기를 겪은 후 응우옌 왕조로 넘어가게 되었습니다.

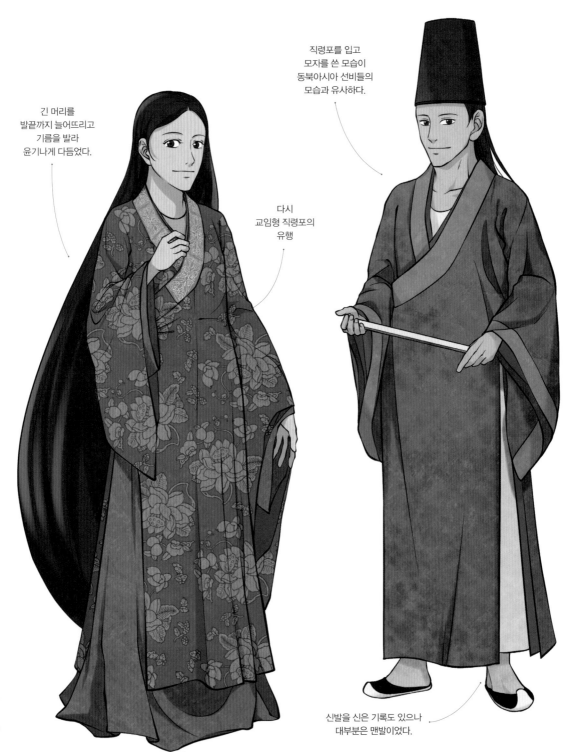

직령포를 입고
모자를 쓴 모습이
동북아시아 선비들의
모습과 유사하다.

긴 머리를
발끝까지 늘어뜨리고
기름을 발라
윤기나게 다듬었다.

다시
교임형 직령포의
유행

신발을 신은 기록도 있으나
대부분은 맨발이었다.

베트남 응우옌 왕조

1802CE ~ 1945CE

국가 이름을 대월국에서 월남국으로 바꾼 응우옌은 베트남의 마지막 왕조로, 이후 프랑스의 식민지가 되었다가 한국과 마찬가지로 1945년 독립을 이루게 되었습니다.

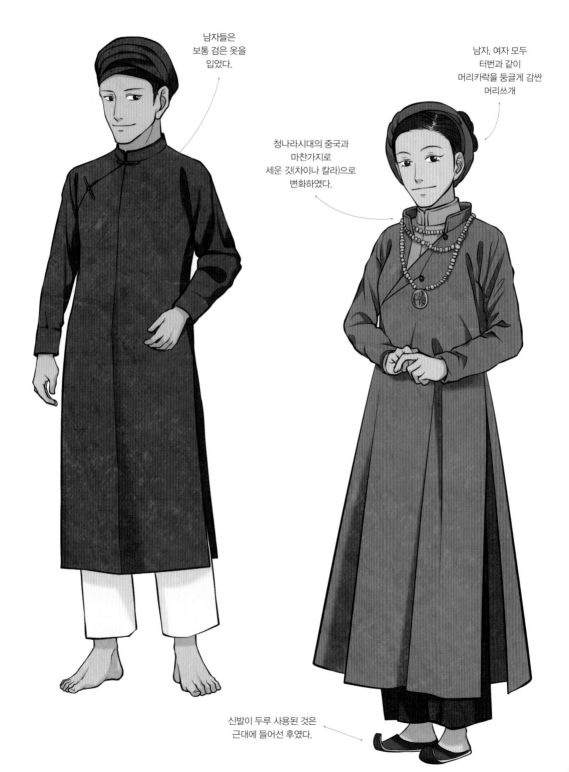

남자들은 보통 검은 옷을 입었다.

청나라시대의 중국과 마찬가지로 세운 깃(차이나 칼라)으로 변화하였다.

남자, 여자 모두 터번과 같이 머리카락을 둥글게 감싼 머리쓰개

신발이 두루 사용된 것은 근대에 들어선 후였다.

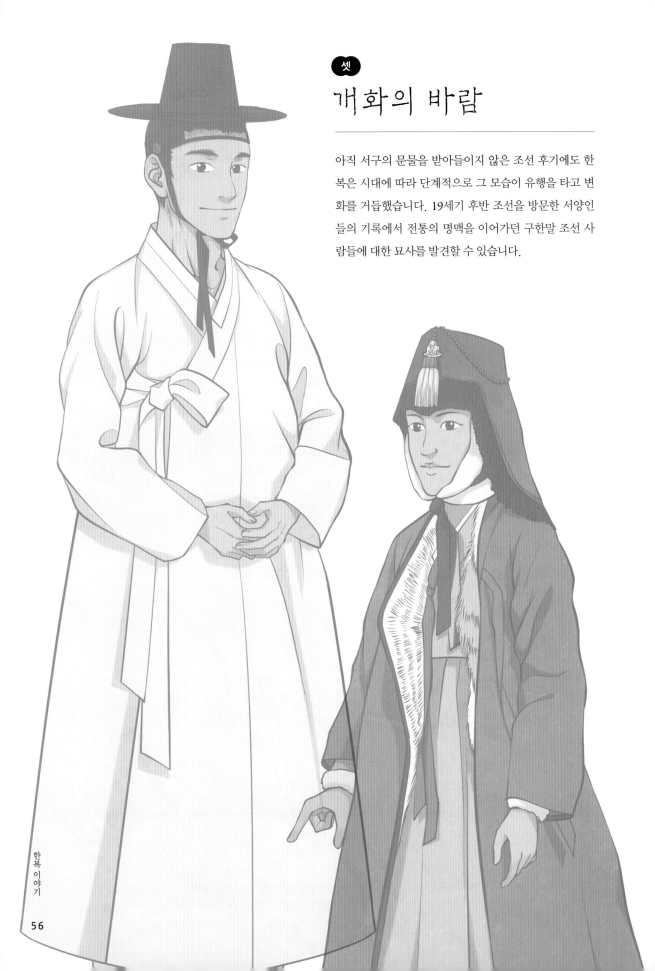

개화의 바람

아직 서구의 문물을 받아들이지 않은 조선 후기에도 한복은 시대에 따라 단계적으로 그 모습이 유행을 타고 변화를 거듭했습니다. 19세기 후반 조선을 방문한 서양인들의 기록에서 전통의 명맥을 이어가던 구한말 조선 사람들에 대한 묘사를 발견할 수 있습니다.

저고리의 변화

조선시대 여자 한복은 남자 한복과 달리 겉옷(포) 종류가 적으며 치마의 형태는 비교적 단순한 변화만 있었기 때문에, 시대에 따라 중점적으로 저고리의 형태가 발달하였습니다. 풍성하고 직선이 많은 전기 한복에서 몸에 달라붙고 곡선이 많은 후기 한복의 변화로 볼 수 있습니다(전체적인 형태 변화는 30~31쪽 참고).

1500년대 (16세기)

등 길이가 50~80cm까지 다양한 길이의 저고리를 만들었으며, 길이에 따라 단저고리, 중저고리, 장저고리라는 이름으로 남아 있습니다. 장저고리의 경우 허리 아래 양 옆을 터서 활동을 편하게 하였는데 이는 당의의 기원이 되었으며, 중저고리는 트임없이 이후 곁마기가 달린 글자 그대로 '곁마기'라는 이름으로 발전하게 됩니다.

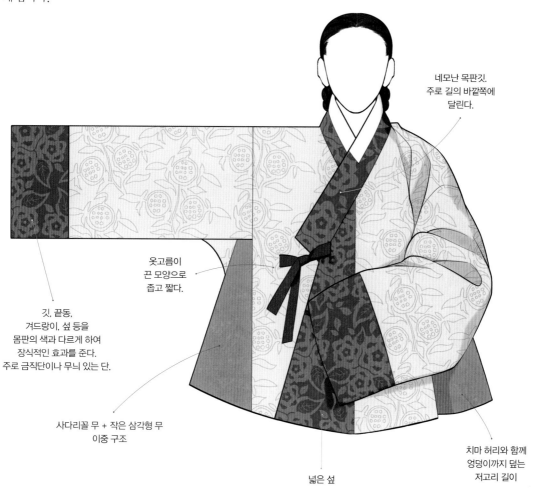

네모난 목판깃.
주로 길의 바깥쪽에
달린다.

옷고름이
끈 모양으로
좁고 짧다.

깃, 끝동,
겨드랑이, 섶 등을
몸판의 색과 다르게 하여
장식적인 효과를 준다.
주로 금직단이나 무늬 있는 단.

사다리꼴 무 + 작은 삼각형 무
이중 구조

넓은 섶

치마 허리와 함께
엉덩이까지 덮는
저고리 길이

1600년대(17세기)

임진왜란 전후 즈음부터, 저고리의 길이와 소매가 점차 짧아
지며 실용적으로 변하였습니다. 겨드랑이나 옷깃 등에서 점
차 곡선이 나타납니다. 섶 장식이 생략되고, 도련의 위치가
치마 허리와 비슷한 정도의 높이로 바뀌게 됩니다.

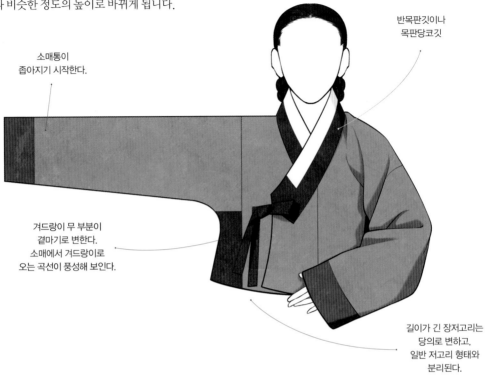

반목판깃이나
목판당코깃

소매통이
좁아지기 시작한다.

겨드랑이 무 부분이
곁마기로 변한다.
소매에서 겨드랑이로
오는 곡선이 풍성해 보인다.

길이가 긴 장저고리는
당의로 변하고,
일반 저고리 형태와
분리된다.

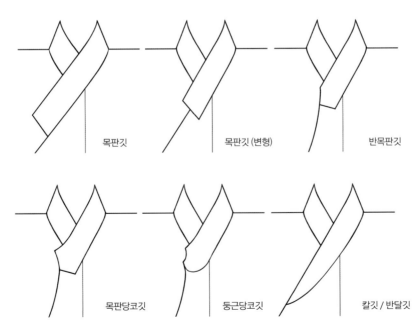

목판깃

목판깃 (변형)

반목판깃

목판당코깃

둥근당코깃

칼깃 / 반달깃

• 저고리의 품이
좁아지면서
목판깃도 마찬가지로
짧게 변화하는
과정이다.

• 칼깃, 반달깃은
주로 남자의 겉옷에
나타나고
여자의 옷은
속옷 등에 적용된다.

1700년대(18세기)

등 길이가 30~40cm 정도로 짧아지고, 금직단 사용이 줄어들고 은은한 무늬를 선호하면서 화려함보다는 우아함을 추구하게 됩니다. 짧아진 저고리 아래로 속고름이 드러납니다.

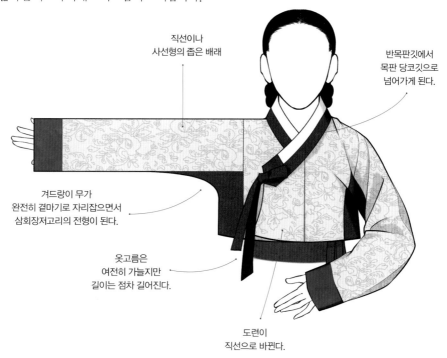

직선이나
사선형의 좁은 배래

반목판깃에서
목판 당코깃으로
넘어가게 된다.

겨드랑이 무가
완전히 곁마기로 자리잡으면서
삼회장저고리의 전형이 된다.

옷고름은
여전히 가늘지만
길이는 점차 길어진다.

도련이
직선으로 바뀐다.

1800년대 (19세기)

조선 후기 저고리의 길이는 19세기에 이르러 등길이 20cm 정도로 매우 짧아져서 '한뼘저고리'라고도 표현합니다. 옷섶이 소매와 거의 일자로 가슴 윗부분만 겨우 가릴 정도라 가슴가리개가 필수로 사용되었습니다.

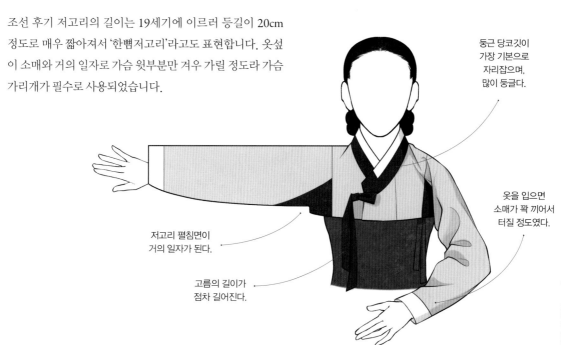

둥근 당코깃이
가장 기본으로
자리잡으며,
많이 둥글다.

저고리 펼침면이
거의 일자가 된다.

옷을 입으면
소매가 꽉 끼어서
터질 정도였다.

고름의 길이가
점차 길어진다.

화장

Makeup kits │ 化粧道具

전통 화장품은 삼국시대부터 주변 국가에 그 우수함을 인정받았습니다. 통일신라, 고려를 거쳐 화려했던 화장 문화는 조선시대에 들어다소 수수하고 은은한 아름다움을 추구하는 것으로 바뀌었습니다.

기름

화장에는 다양한 기름을 이용하는데,
특히 머리카락을 매끄럽게 해주는
동백기름이 인기가 많았습니다.

주로 향유나 머릿기름, 세안수 등 액체를 보관
하는 병(瓶)은 도자기로 만들며 입구는 종이나
헝겊으로 막아서 보관하였다.

납작한 형태에 넓은 뚜껑이 있는 그릇(盒)은
가루 형태의 백분이나 비누 등을 담았다.

비누

쌀뜨물에 팥, 콩, 녹두 같은
곡물을 갈아서 비누처럼 얼굴에
문질러 세안하였습니다.

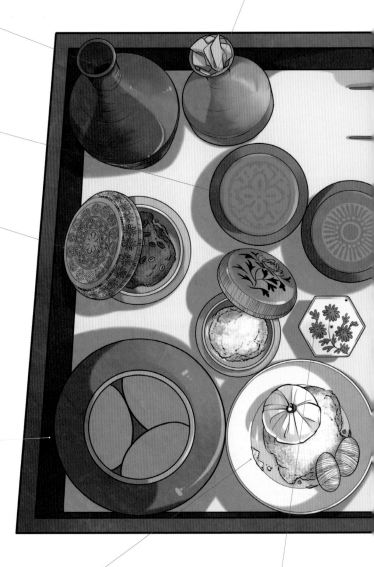

피부 관리

꽃이나 달걀노른자, 꿀 등으로
얼굴을 관리하였습니다. 달걀을
껍질째 술에 담아 익히면
미안수가 되었습니다.

분

분꽃이나 쌀을 가루로 만든 것에
조나 흙, 꽃 등을 섞어 자연스러운 색을 만들고
필요한 만큼 물이나 기름에 개어
누에고치의 집에 묻혀 볼에 토닥였습니다.
납을 더하면 부착력이 뛰어나지만 부작용이 있습니다.

작은 연적 모양 물그릇에서 필요한
만큼 화장품에 물을 떨어뜨린다.

한복 이야기

조선 후기에는 화장 개념이 세세하게 발전하여, 상류층의 일상 화장과 기생 등 특수층의 화장이 분류되었습니다. 공통적으로 직각으로 다듬은 이마, 옥같이 흰 살결, 가늘고 초승달 같은 눈썹, 복숭아빛 뺨, 앵두같이 붉은 입술을 미인으로 생각하였습니다.

빗치개를 이용해 빗을 깨끗하게 청소하고, 머리카락에 기름을 바르고, 가르마를 타며, 또한 뒤꽂이 장식으로도 사용하였다.

빗살이 가늘고 촘촘한 네모난 참빗.

빗살이 굵고 성긴 반원형의 얼레빗.

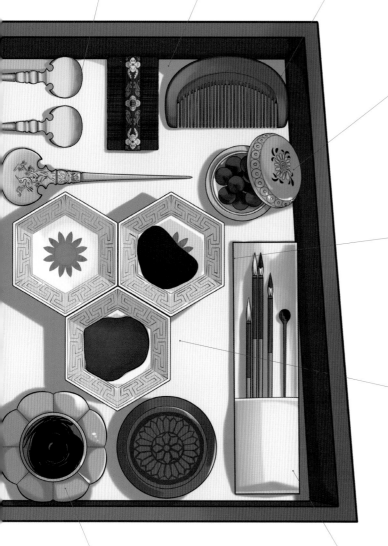

연지

볼과 입술에 바르는 붉은 색조화장품으로, 자연스러운 화장을 중시하던 조선에서도 붉은 연지는 애용하였습니다. 잇꽃(홍화)을 찧고 말려서 가루나 환약처럼 만들어 두었다가 기름이나 물에 개어 조금씩 사용하였습니다.

대(黛)

눈썹을 그리는 먹이라 하여 미묵(眉墨)이라고도 합니다. 숯이나 재, 쪽, 그을음을 기름에 개어서 사용하였습니다. 재료에 따라 검은색, 푸른색, 고동색 등 빛깔이 달라졌습니다.

가루나 환약 등 고체 상태의 화장 재료는 덜어서 사용하기 위해 여러 접시가 필요하였다.

손안에 담길 정도로 작은 항아리(壺)는 뚜껑 없이 작은 구멍에서 숟가락으로 연지, 먹 등을 덜어내 사용한다.

숟가락으로 화장품을 그릇이나 항아리에서 접시로 덜고, 병에 담긴 물이나 기름을 떨어뜨려 붓으로 개었다.

서민 여자 외출복

서민이라도
치마 같은 포대기로
얼굴을 가리기도 했다.

서양인들과 달리
조선 사람들은 유방보다는
허리선의 노출을
더 문제시하였다.

치마 말기가
양반 옷보다
길이나 폭이 짧았다.

조선 말 기록에는 서민 여자가 저고리 아래 유방을 드러낸 사례가 적지 않게 남아있습니다. 짧아진 저고리 아래로 몸을 움직일 때마다 허리띠가 조금씩 내려가 속살이 드러나는 일은 근대 이전까지 크게 문제 삼지 않았을 것입니다.

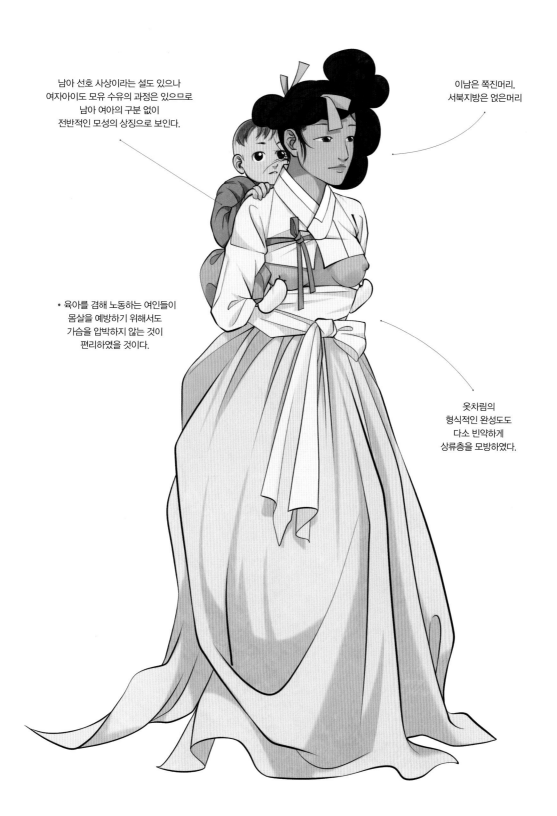

남아 선호 사상이라는 설도 있으나 여자아이도 모유 수유의 과정은 있으므로 남아 여아의 구분 없이 전반적인 모성의 상징으로 보인다.

이남은 쪽진머리, 서북지방은 얹은머리

• 육아를 겸해 노동하는 여인들이 몸살을 예방하기 위해서도 가슴을 압박하지 않는 것이 편리하였을 것이다.

옷차림의 형식적인 완성도 다소 빈약하게 상류층을 모방하였다.

쓰개

조선 후기에 이르러 성차별이 심해지면서 내외법이 강화되고, 이전까지 말을 타고 자유롭게 다니던 여성들은 가마를 타거나 쓰개를 뒤집어서 몸을 가리는 억압을 받게 되었습니다.

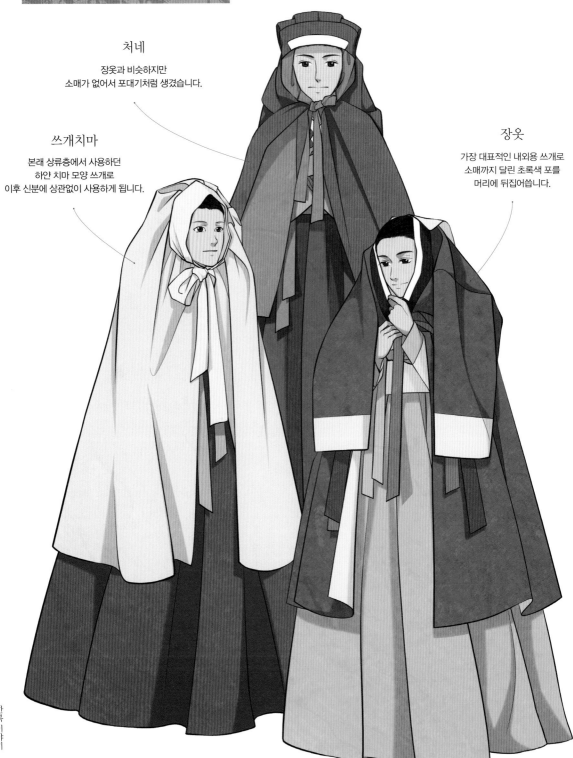

처네
장옷과 비슷하지만
소매가 없어서 포대기처럼 생겼습니다.

쓰개치마
본래 상류층에서 사용하던
하얀 치마 모양 쓰개로
이후 신분에 상관없이 사용하게 됩니다.

장옷
가장 대표적인 내외용 쓰개로
소매까지 달린 초록색 포를
머리에 뒤집어씁니다.

안경

독서를 사랑했던 조선의 양반들은 안경을 매우 사랑했습니다. 임진왜란 시기부터 이미 조선에는 안경의 기록이 있었으나, 17세기 이후부터 조선 후기에 민간에까지 널리 쓰이며 다양한 형태로 발전하였습니다.

최초의 안경

선조 시대 김성일(1538 ~ 1593)의 안경은 거북의 등껍질로 만들어졌으며 반으로 접어 보관하는 접이식입니다.

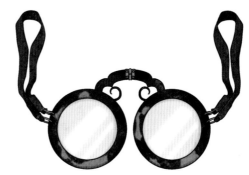

수정과 유리로 만들며,
경주의 수정을 최고로 쳤다.

실다리 안경

안경테 양쪽에 끈이나 실을 엮어서 귀에 걸었습니다.

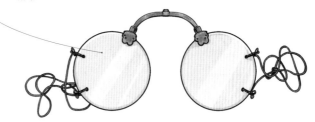

• 윗사람 앞에서는
안경을 벗는 것이
예절이었다.

학다리 안경

꺾기다리 안경이라고도 하며, 다리 부분에서 경첩으로 꺾임을 주어 편리하게 만들었습니다.

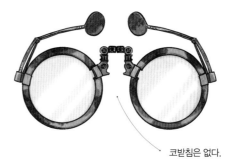

코받침은 없다.

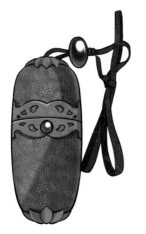
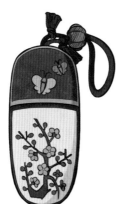

전통 안경집

천, 어피(생선가죽), 나무 등으로 만들며 자수를 놓거나 조각하여 화려하게 장식하였습니다. 여자들의 경우 노리개로도 사용하였습니다.

갓의 변화

갓은 좁은 의미에서 말총으로 만든 검은 흑립을 이야기하며, 조선시대 남자들이 평상복을 입을 때 사용하였으며, 시대가 지남에 따라 차츰 양반층에서 서민층으로 확산되었습니다.

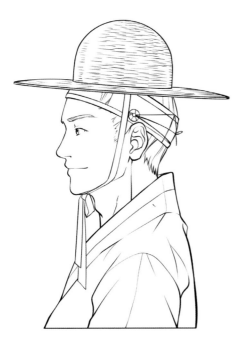

1.

성종

고려 말에 관모로 사용되다가 조선 초기 사모관대가 자리잡으면서, 갓은 사복에 착용하게 되며 성종대에 정식으로 개정되었습니다. 모자 위쪽(모정)이 둥그렇고 차양(양태)이 우긋하게 둥그런 형태였습니다.

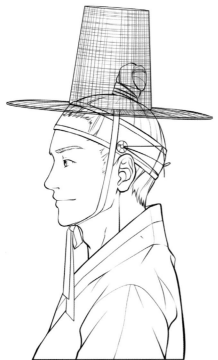

2.

연산군

원통형으로 뾰족하게 변하기 시작하였습니다.

중종

갓의 높이(대우)가 극도로 높아지고 차양은 극히 좁아져서 뿔처럼 변하였습니다. 이에 갓의 높이를 법적으로 규정하여 정식화하였습니다.

실용적인 모자에서 사회성을 가진 장식의 역할을 겸함에 따라, 재료나 형태 등이 시속의 유행을 타고 많은 변화를 겪게 되었습니다. 서양에서 모자를 벗는 것과 달리 동아시아 문화권은 머리를 가리는 것이 예절이었기 때문에, 조선에서 갓은 남자들의 가장 필수적인 머리쓰개였습니다.

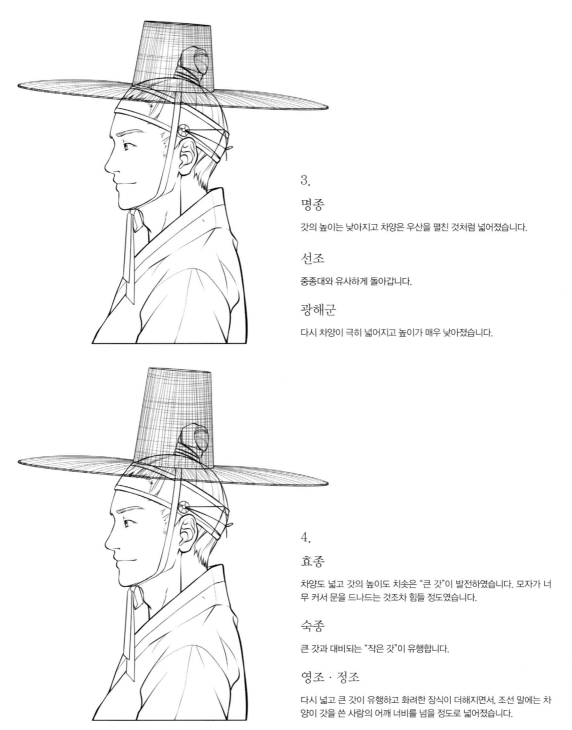

3.

명종
갓의 높이는 낮아지고 차양은 우산을 펼친 것처럼 넓어졌습니다.

선조
중종대와 유사하게 돌아갑니다.

광해군
다시 차양이 극히 넓어지고 높이가 매우 낮아졌습니다.

4.

효종
차양도 넓고 갓의 높이도 치솟은 "큰 갓"이 발전하였습니다. 모자가 너무 커서 문을 드나드는 것조차 힘들 정도였습니다.

숙종
큰 갓과 대비되는 "작은 갓"이 유행합니다.

영조 · 정조
다시 넓고 큰 갓이 유행하고 화려한 장식이 더해지면서, 조선 말에는 차양이 갓을 쓴 사람의 어깨 너비를 넘을 정도로 넓어졌습니다.

셋. 개화의 바람

조끼

구한말 새롭게 등장한 한복으로, 양복의 베스트(조끼)에서 본떠 만들어 입게 된 것이며 형태는 길이가 짧은 쾌자와 유사하였습니다.

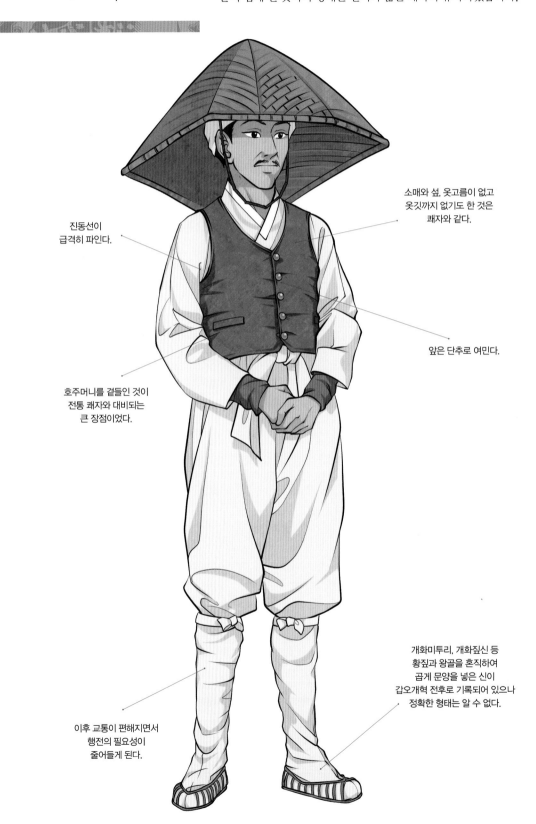

소매와 섶, 옷고름이 없고 옷깃까지 없기도 한 것은 쾌자와 같다.

진동선이 급격히 파인다.

앞은 단추로 여민다.

호주머니를 곁들인 것이 전통 쾌자와 대비되는 큰 장점이었다.

개화미투리, 개화짚신 등 황짚과 왕골을 혼직하여 곱게 문양을 넣은 신이 갑오개혁 전후로 기록되어 있으나 정확한 형태는 알 수 없다.

이후 교통이 편해지면서 행전의 필요성이 줄어들게 된다.

마고자

Magoja | 馬褂子

구한말 새롭게 등장한 한복으로, 흥선대원군이 만주에서 귀국할 때 입은 만주인의 옷으로 마괘(馬褂)라고도 하였습니다. 형태는 저고리 위에 입는 방한용 덧저고리와 비슷하며 좀 더 간편했습니다.

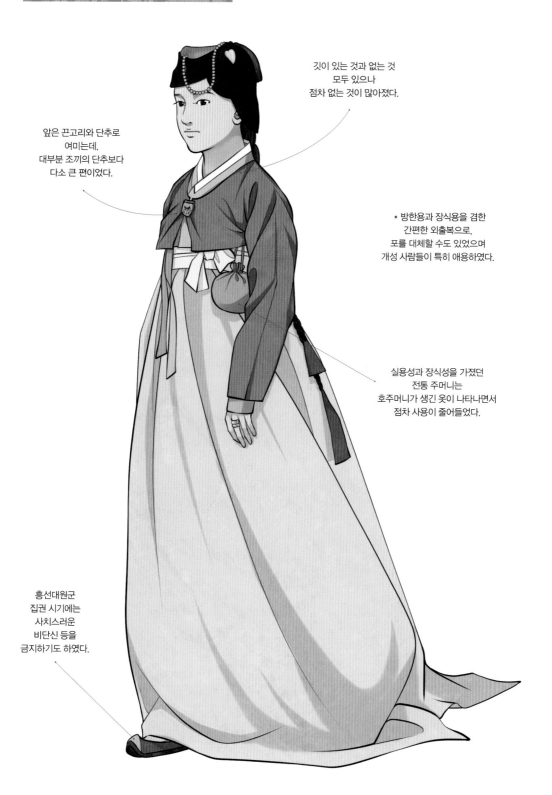

깃이 있는 것과 없는 것 모두 있으나 점차 없는 것이 많아졌다.

앞은 끈고리와 단추로 여미는데, 대부분 조끼의 단추보다 다소 큰 편이었다.

• 방한용과 장식용을 겸한 간편한 외출복으로, 포를 대체할 수도 있었으며 개성 사람들이 특히 애용하였다.

실용성과 장식성을 가졌던 전통 주머니는 호주머니가 생긴 옷이 나타나면서 점차 사용이 줄어들었다.

흥선대원군 집권 시기에는 사치스러운 비단신 등을 금지하기도 하였다.

두루마기

'두루 막혀있다'라는 두루마기(周衣)라는 이름에서 알 수 있듯이 트임이 없이 한자락으로 된 옷입니다. '휘둘러 맨다'고 하여 후루메라고도 하였습니다. 조선 후기 영조대부터 발전하여 1884년 의복개혁 이후 성별과 귀천에 관계없이 모두 입는 '만민 평등의 옷'이 되었습니다.

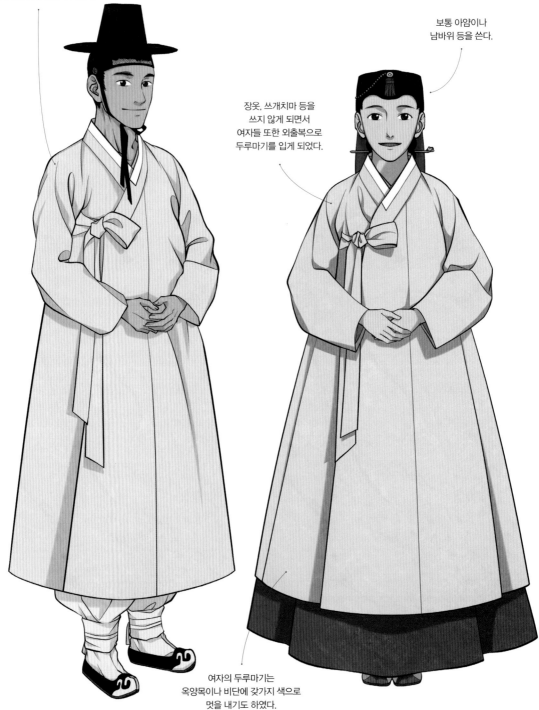

소매가 짧고
본래 서민용 혹은 내의였기 때문에
겉옷으로는 격이 떨어져서
복제 통일에 반발이 심했다.

보통 아얌이나
남바위 등을 쓴다.

장옷, 쓰개치마 등을
쓰지 않게 되면서
여자들 또한 외출복으로
두루마기를 입게 되었다.

여자의 두루마기는
옥양목이나 비단에 갖가지 색으로
멋을 내기도 하였다.

본래 조선시대의 포는 소매의 길이나 주름 여부, 옷자락의 트임 위치로 종류를 구분하였는데, 두루마기는 트임이나 주름이 없으며 소매도 대부분 좁은 편입니다. 또한 조선시대의 일반적인 포와 달리 두루마기는 허리끈을 매지 않았습니다. 남성 한복의 겉옷이자 외출복이었던 포 종류가 갑신의복개혁 이후 두루마기 하나로 통일되었다가, 이후 양복의 코트로 대체되었습니다.

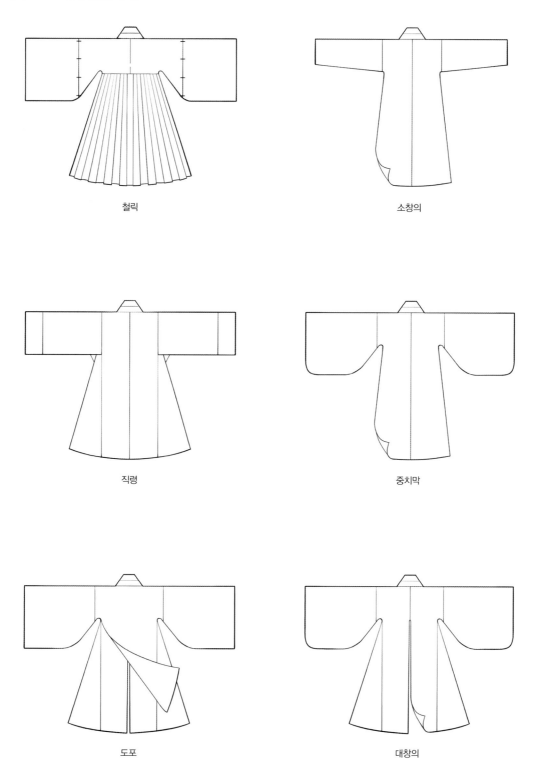

철릭

소창의

직령

중치막

도포

대창의

조선 사람들

19세기에는 각국의 여행가, 선교사, 외교관 등 외국인의 조선 방문이 활발하여, 당시 조선 사람들의 생활 모습에 관한 기록을 많이 남겼습니다.

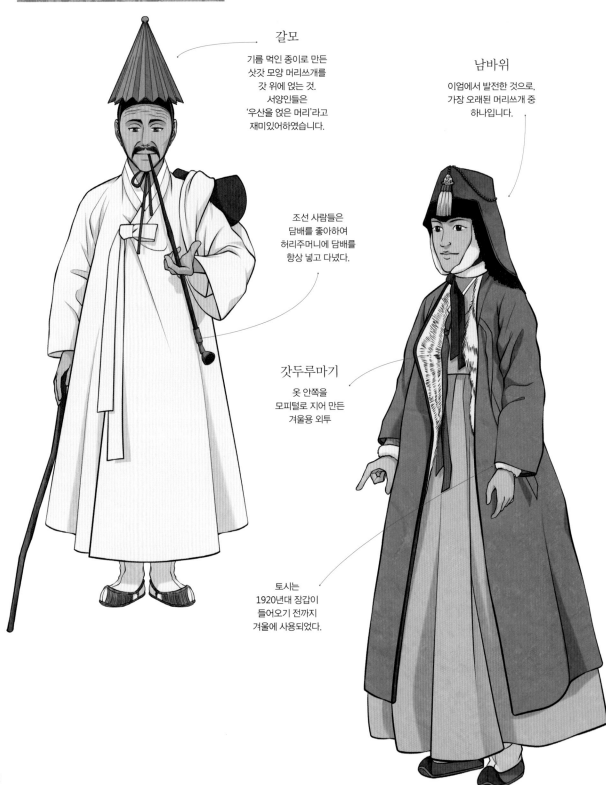

갈모

기름 먹인 종이로 만든 삿갓 모양 머리쓰개를 갓 위에 얹는 것. 서양인들은 '우산을 얹은 머리'라고 재미있어하였습니다.

남바위

이엄에서 발전한 것으로, 가장 오래된 머리쓰개 중 하나입니다.

조선 사람들은 담배를 좋아하여 허리주머니에 담배를 항상 넣고 다녔다.

갓두루마기

옷 안쪽을 모피털로 지어 만든 겨울용 외투

토시는 1920년대 장갑이 들어오기 전까지 겨울에 사용되었다.

조선의 한복은 외국인들에게 큰 관심을 얻었습니다. 조선의 한복은 아름다우며 한복의 멋은 세계 으뜸이라는 평가가 퍼졌으나, 서양으로 전래된 한복에 관한 묘사나 삽화 등은 오리엔탈리즘의 영향을 받아 다소 왜곡되거나 각색된 경우도 많았습니다.

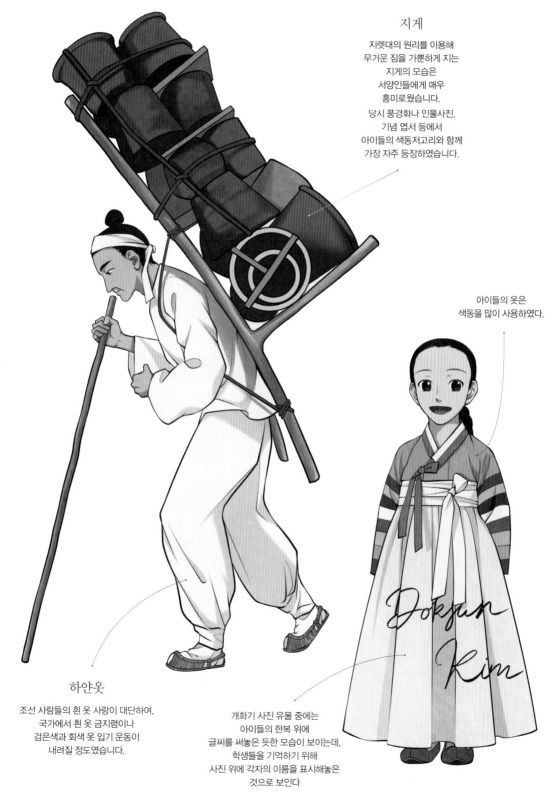

지게
지렛대의 원리를 이용해
무거운 짐을 가뿐하게 지는
지게의 모습은
서양인들에게 매우
흥미로웠습니다.
당시 풍경화나 인물사진,
기념 엽서 등에서
아이들의 색동저고리와 함께
가장 자주 등장하였습니다.

아이들의 옷은
색동을 많이 사용하였다.

하얀옷
조선 사람들의 흰 옷 사랑이 대단하여,
국가에서 흰 옷 금지령이나
검은색과 회색 옷 입기 운동이
내려질 정도였습니다.

개화기 사진 유물 중에는
아이들의 한복 위에
글씨를 써놓은 듯한 모습이 보이는데,
학생들을 기억하기 위해
사진 위에 각자의 이름을 표시해놓은
것으로 보인다

매듭

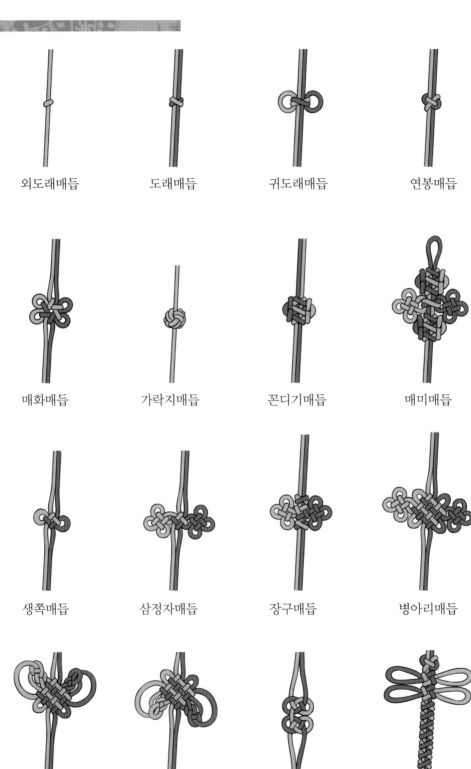

외도래매듭 도래매듭 귀도래매듭 연봉매듭

매화매듭 가락지매듭 꼰디기매듭 매미매듭

생쪽매듭 삼정자매듭 장구매듭 병아리매듭

(암)나비매듭 숫나비매듭 날개매듭 잠자리매듭

한복과 장신구, 각종 소품들은 매듭이나 자수를 이용해 섬세하게 장식하였습니다. 전통 매듭의 종류에는 30여 가지가 있는데 동식물이나 일상용품의 모양에서 이름을 따왔습니다. 지역마다 부르는 이름이 다르고, 매듭의 순서나 감는 방향 등도 조금씩 차이가 있습니다.

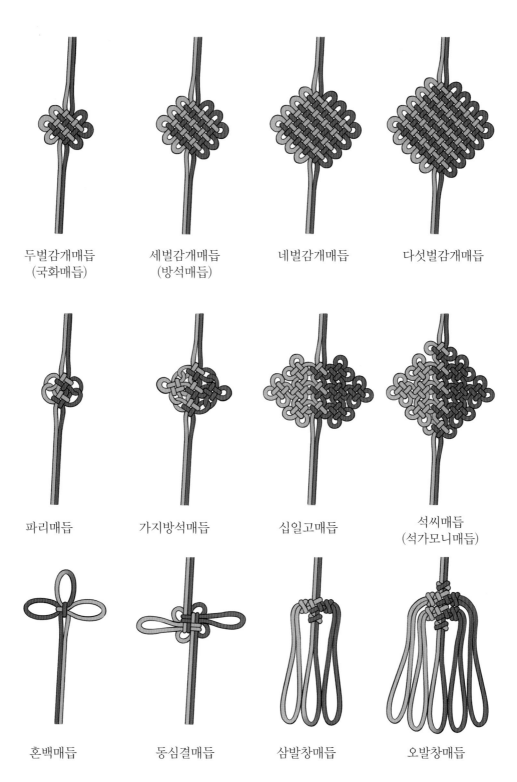

두벌감개매듭
(국화매듭)

세벌감개매듭
(방석매듭)

네벌감개매듭

다섯벌감개매듭

파리매듭

가지방석매듭

십일고매듭

석씨매듭
(석가모니매듭)

혼백매듭

동심결매듭

삼발창매듭

오발창매듭

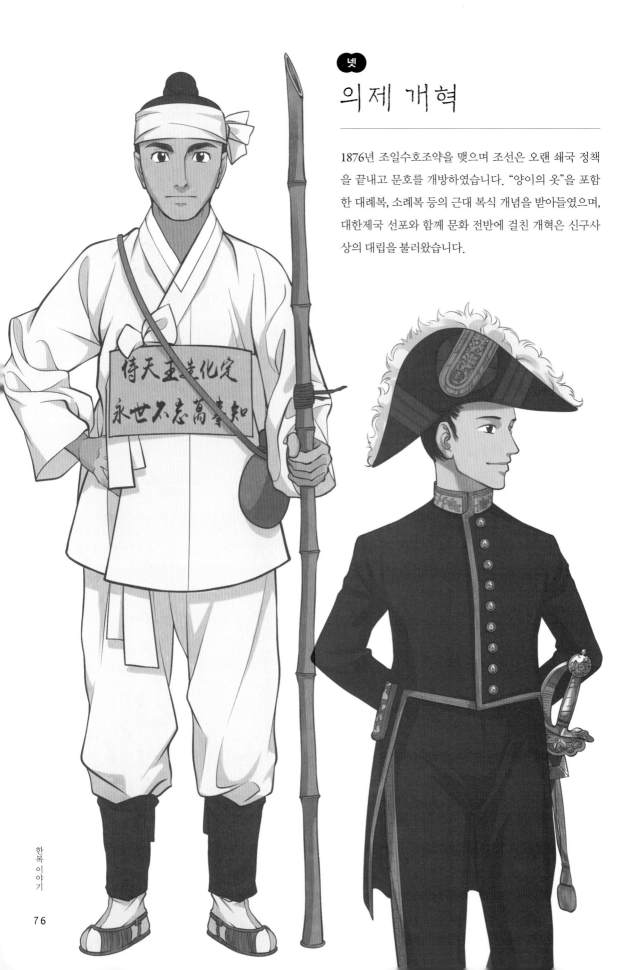

의제 개혁

1876년 조일수호조약을 맺으며 조선은 오랜 쇄국 정책을 끝내고 문호를 개방하였습니다. "양이의 옷"을 포함한 대례복, 소례복 등의 근대 복식 개념을 받아들였으며, 대한제국 선포와 함께 문화 전반에 걸친 개혁은 신구사상의 대립을 불러왔습니다.

侍天主造化定
永世不忘萬事知

조선 군복

조선시대 문무관이 입었던 군사복인 군복은 이후 등장한 신식 군복
과 대비하여 구군복(舊軍服)이라고도 부릅니다. 1895년 육군복장
규칙과 함께 구군복과 포도청 등은 사라지게 되었습니다.

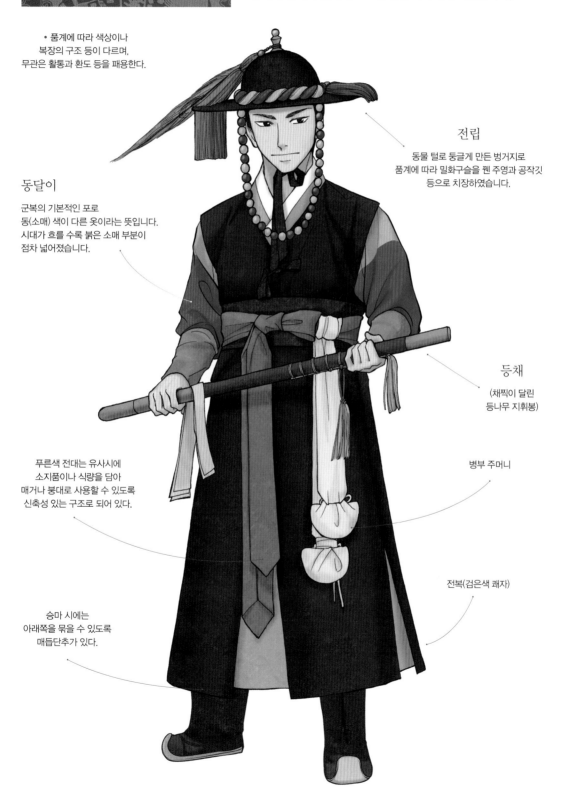

• 품계에 따라 색상이나
복장의 구조 등이 다르며,
무관은 활통과 환도 등을 패용한다.

전립

동물 털로 둥글게 만든 벙거지로
품계에 따라 밀화구슬을 꿴 주영과 공작깃
등으로 치장하였습니다.

동달이

군복의 기본적인 포로
동(소매) 색이 다른 옷이라는 뜻입니다.
시대가 흐를 수록 붉은 소매 부분이
점차 넓어졌습니다.

등채

(채찍이 달린
등나무 지휘봉)

푸른색 전대는 유사시에
소지품이나 식량을 담아
매거나 붕대로 사용할 수 있도록
신축성 있는 구조로 되어 있다.

병부 주머니

승마 시에는
아래쪽을 묶을 수 있도록
매듭단추가 있다.

전복(검은색 쾌자)

별기군

1881년 조선은 최초의 신식군대인 별기군을 창설하였습니다. 별기군 장교들은 구식군대보다 월등히 높은 급료나 복제 등 차별대우로 인해 임오군란을 유발하게 되었습니다.

• 일본 교관이 가르쳤기 때문에 왜별기라고도 불렀다.

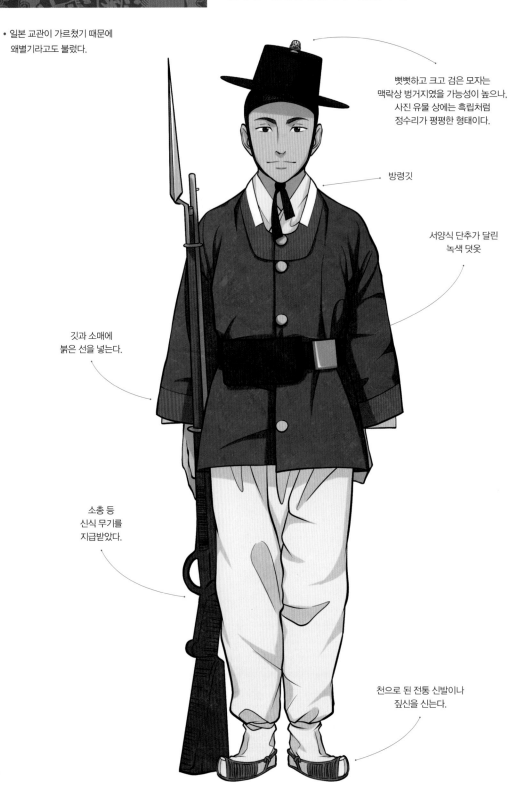

뻣뻣하고 크고 검은 모자는 맥락상 벙거지였을 가능성이 높으나, 사진 유물 상에는 흑립처럼 정수리가 평평한 형태이다.

방령깃

서양식 단추가 달린 녹색 덧옷

깃과 소매에 붉은 선을 넣는다.

소총 등 신식 무기를 지급받았다.

천으로 된 전통 신발이나 짚신을 신는다.

친군영

1882년 임오군란을 계기로 새로 편제된 조선의 신식 군대로, 임오군란을 진압한 청나라 군대를 모방하여 중앙군으로 만들었습니다. 이후 갑오개혁을 거치며 신식 조선군은 검은색 군복으로 통합됩니다.

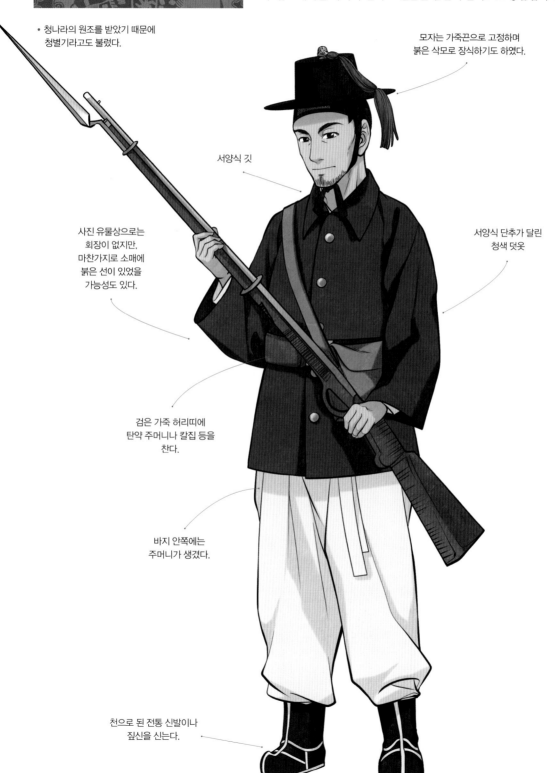

• 청나라의 원조를 받았기 때문에 청별기라고도 불렀다.

모자는 가죽끈으로 고정하며 붉은 삭모로 장식하기도 하였다.

서양식 깃

서양식 단추가 달린 청색 덧옷

사진 유물상으로는 회장이 없지만, 마찬가지로 소매에 붉은 선이 있었을 가능성도 있다.

검은 가죽 허리띠에 탄약 주머니나 칼집 등을 찬다.

바지 안쪽에는 주머니가 생겼다.

천으로 된 전통 신발이나 짚신을 신는다.

넷. 의제개혁

79

흑단령

Official black uniform | 黑團領

공복, 상복, 시복으로 나누었던 조선의 집무복은 갑신의제개혁으로 흑단령 하나로 간소화하였으며, 이후 대례복과 소례복으로 구분하게 되었습니다.

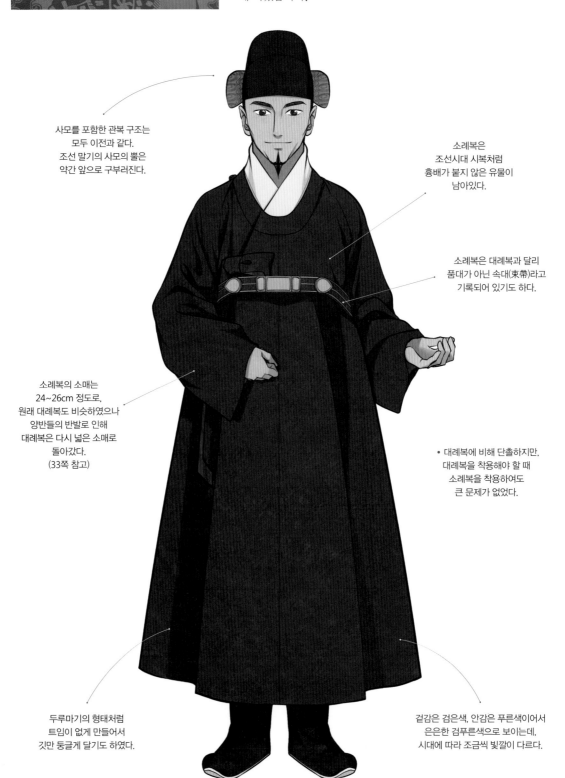

사모를 포함한 관복 구조는 모두 이전과 같다. 조선 말기의 사모의 뿔은 약간 앞으로 구부러진다.

소례복은 조선시대 시복처럼 흉배가 붙지 않은 유물이 남아있다.

소례복은 대례복과 달리 품대가 아닌 속대(束帶)라고 기록되어 있기도 하다.

소례복의 소매는 24~26cm 정도로, 원래 대례복도 비슷하였으나 양반들의 반발로 인해 대례복은 다시 넓은 소매로 돌아갔다. (33쪽 참고)

• 대례복에 비해 단촐하지만, 대례복을 착용해야 할 때 소례복을 착용하여도 큰 문제가 없었다.

두루마기의 형태처럼 트임이 없게 만들어서 깃만 둥글게 달기도 하였다.

겉감은 검은색, 안감은 푸른색이어서 은은한 검푸른색으로 보이는데, 시대에 따라 조금씩 빛깔이 다르다.

동학농민군

Donghak Peasant Revolution people | 東學農民軍

사회개혁운동인 동학농민운동은 실패에 그치고 말았으나, 조선 사회 전반에 걸친 개혁을 이끌어내었으며 갑오개혁 역시 그 효과 중 하나였다고 볼 수 있습니다.

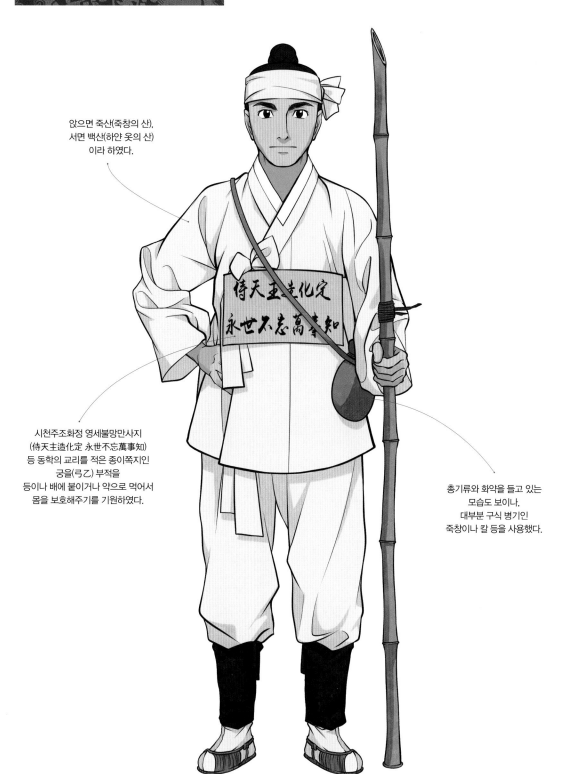

앉으면 죽산(죽창의 산),
서면 백산(하얀 옷의 산)
이라 하였다.

시천주조화정 영세불망만사지
(侍天主造化定 永世不忘萬事知)
등 동학의 교리를 적은 종이쪽지인
궁을(弓乙) 부적을
등이나 배에 붙이거나 약으로 먹어서
몸을 보호해주기를 기원하였다.

총기류와 화약을 들고 있는
모습도 보이나,
대부분 구식 병기인
죽창이나 칼 등을 사용했다.

넷。의제개혁

81

Durumagi for the frock coat │ 小禮服褂

소례복 두루마기

계급 차별을 철폐, 금지하며 평등한 국가로 나아가기 위한 갑오개혁
은 신분에 따른 복식제 역시 철폐하며 두루마기로 통일하였습니다.

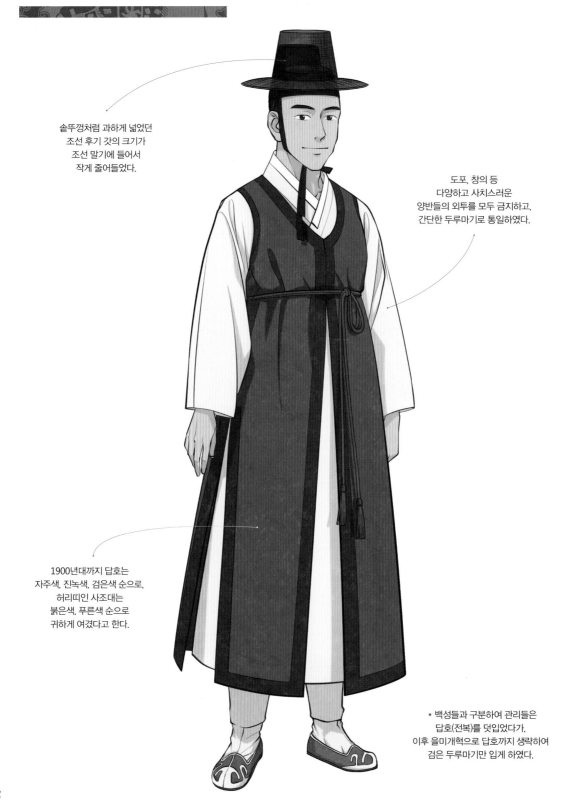

솥뚜껑처럼 과하게 넓었던
조선 후기 갓의 크기가
조선 말기에 들어서
작게 줄어들었다.

도포, 창의 등
다양하고 사치스러운
양반들의 외투를 모두 금지하고,
간단한 두루마기로 통일하였다.

1900년대까지 답호는
자주색, 진녹색, 검은색 순으로,
허리띠인 사조대는
붉은색, 푸른색 순으로
귀하게 여겼다고 한다.

• 백성들과 구분하여 관리들은
답호(전복)를 덧입었다가,
이후 을미개혁으로 답호까지 생략하여
검은 두루마기만 입게 하였다.

단발령

The ordinance prohibiting topknots | 斷髮令

명성황후 시해 사건 이후 갑오경장의 연장으로 이듬해 단발령을 시행하였습니다. 신체를 보존하는 것을 효도로 여기던 국민들은 "목을 자를지언정 머리카락은 자를 수 없다(頭可斷 髮不斷)"라 하며 단발령을 맹렬히 비난하였으나, 시대의 흐름은 벗어날 수 없었습니다.

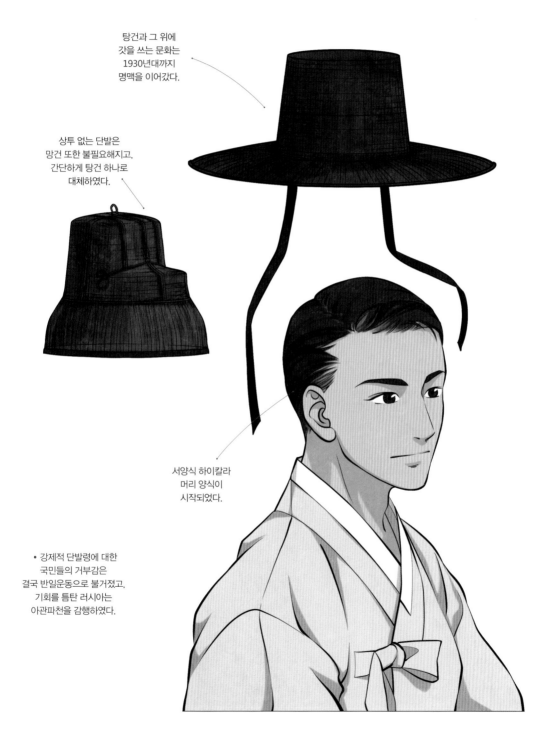

탕건과 그 위에 갓을 쓰는 문화는 1930년대까지 명맥을 이어갔다.

상투 없는 단발은 망건 또한 불필요해지고, 간단하게 탕건 하나로 대체하였다.

서양식 하이칼라 머리 양식이 시작되었다.

• 강제적 단발령에 대한 국민들의 거부감은 결국 반일운동으로 불거졌고, 기회를 틈탄 러시아는 아관파천을 감행하였다.

서양 모자

상투는 잘랐으나 여전히 정수리를 함부로 내보이지 않는 전통과 관모를 중시하는 문화 덕에, 흑립을 대신하여 다양한 근대 모자를 사용하게 되었습니다.

파나마 모자 Panama hat

남미 지역에서 기원한, 가늘게 찢은 이파리로 짜서 만든 모자입니다. 차양이 달려있고, 정수리가 움푹하며 리본이 둘러져 있습니다. 튼튼하고 가벼우며 통풍이 잘 되어, 주로 여름에 사용하며, 구김이 없고 원래 모양을 잘 유지합니다.

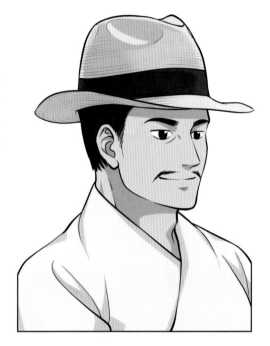

밀짚모자 Straw hat

밀짚이나 보릿짚으로 만든 모자로, 맥고모자(麥藁帽子)라고도 합니다. 개화기에 농부나 노동자들이 많이 사용했으며, 특히 고종 승하 후 국상 기간 동안 하얀 갓을 대신해서 착용하면서 널리 퍼지기 시작하였습니다.

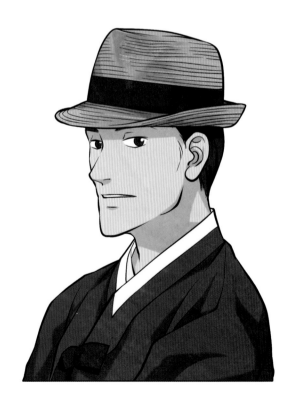

한복의 삿갓이나 흑립 등과 마찬가지로, 20세기 서양모자 또한 수트나 코트에 맞춰 흰색이나 검은색 천, 혹은 짚 등으로 만들어졌기 때문에 조선 사람들에게도 큰 거부감 없이 받아들여졌을 것으로 보입니다.

볼러 Bowler

더비 경마장에서 유행해서 더비 모자(derby hat)라고도 합니다. 펠드로 만들고 정수리가 동그란 모습이며 테의 양 옆을 약간 말아 올라가게 합니다. 정장 차림에는 검정색을, 승마나 산책에는 회색이나 갈색을 많이 썼습니다.

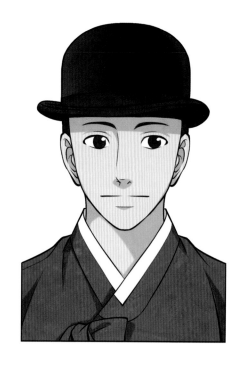

페도라 Fedora

정수리가 움푹하게 꺾였다고 하여 중절모(中折帽)라고도 합니다. 볼러와 유사하나 차양 부분은 높으며 정수리가 움푹하게 만들고, 특히 이 산이 진 부분을 크라운이라고 합니다.

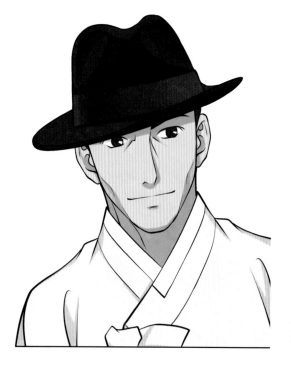

조선 복식 제도

조선에서는 나라에서 행하는 오례에 따라 제복, 조복, 공복, 상복을 포함한 복제를 제정하였는데, 여기에 시복과 편복을 더하여 구체적인 내용은 다음과 같습니다.

제복 祭服

유교 국가인 조선에서 가장 중요한 옷으로, 종묘사직에 제사를 지낼 때 착용합니다.
왕 : 면류관, 방심곡령을 한 곤복
왕비 : 적의(대삼)
신하 : 장식이 거의 없는 검은 양관, 검은 예복

조복 朝服

경축일, 정월, 동지, 국혼 등 나라의 큰 행사에 착용하는 옷입니다.
왕 : 원유관(양관), 강사포
왕비 : 적의(대삼) 또는 노의/장삼/원삼 등 각종 예복
신하 : 장식이 화려한 금 양관, 붉은 예복

공복 公服

조참, 상주, 사은, 사퇴 등 왕을 알현할 때나 외국에 파견될 때 입는 예복입니다.
왕 : 고려시대까지 공복이 사용되었으나, 조선시대에는 강사포 또는 곤룡포
왕비 : 적의(대삼)를 제외한 노의/장삼/원삼 등 각종 예복
신하 : 복두, 품계에 따라 색이 다른 단령포

상복 常服

상참이나 진연 등에 착용하는 집무복입니다.
왕 : 곤룡포
왕비 : 당의
신하 : 사모, 흉배가 붙은 검푸른 단령포

시복 時服

일을 할 때 입는 간편한 통상 단령으로, 조선 후기에 상복과 완전히 분리됩니다.
왕 : 곤룡포
왕비 : 당의
신하 : 사모, 흉배가 없는 분홍 단령포

편복 便服

일을 하지 않을 때 입는 간편한 일상복, 평상복, 사복을 뜻하며, 관복을 제외한 바지저고리와 치마저고리, 겉옷인 포 종류를 포함합니다. 왕과 왕비도 마찬가지로 곤룡포나 당의 등을 벗고 바지저고리, 치마저고리 차림을 하였습니다.

한복 이야기

대한제국 복식 제도

1894년 이후 근대 서구식 복식제도인 대례복-소례복 이원화 복식 제도를 계획하면서, 이후 1897년 대한제국 선포 후에 정식으로 개정안을 따르게 되었습니다.

제복 祭服

전통을 존중하는 의미에서 제사를 위한 예복인 제복은 조선의 것 그대로 착용하게 되었습니다.

대례복 大禮服

The Court Uniform&Dresse

조선의 조복에 해당하는 가장 격식을 갖춘 예복입니다. 근대 국가에서 황제나 대통령을 알현하는 등 중요한 행사 때 입는 전 세계적으로 공통된 차림새로, 국말 외교를 확장하면서 대한제국 역시 근대적인 주권 국가를 상징하는 고유의 대례복을 제정하게 되었습니다.

1894년 흑단령
1895년 흑단령 대수포
1896년 서양식 대례복 허용
1900년 서양식 대례복(116쪽 참고)

소례복 小禮服

The Frock Coat & The Morning Coat

조선의 공복이나 곤룡포, 원삼, 당의 등에 해당하는 약식 예복입니다. 황제나 대통령을 제외한 상관이나 외국 손님을 접견할 때 입게 되며, 필요한 경우 대례복을 대신하여 착용하는 것 또한 가능했습니다.

1894년 두루마기와 답호
1895년 흑단령 착수포(80쪽 참고)
1896년 서양식 소례복 허용
1900년 서양식 소례복(117쪽 참고)

통상복 通常服

조선시대의 체계적이고 복잡했던 공식 복식 제도가 통합 및 생략되었으며 일반 사람들의 사회 활동 또한 늘어남에 따라, 상대적으로 일상복(편복)이 사용되는 비중 또한 늘어났습니다. 때로는 상복(두루마기, 색 코트)에 해당하는 복식 또한 예복으로 분류되기도 합니다. 구한말부터는 신발 등 일상용품에서부터 외래의 것을 받아들이게 됩니다.

★ 조복과 대례복, 공복과 소례복, 상복과 통상복 등이 일대일로 대응하는 의미는 아니었으며, 조선이 대한제국 선포와 함께 근대 국가로 나아감에 따라 기존의 복식 제도를 서구권 근대 복식 제도로 전환하는 과정에서 격식이 가장 적절한 단계로 개정되었다고 볼 수 있습니다.

넷. 의제 개혁

곤룡포

Gonryongpo / Kollyongpo │ 袞龍袍

왕과 그 직계 후계자가 평소 집무를 볼 때 입게 되는 상복(常服)으로, 익선관과 단령포로 구성되어 있습니다.

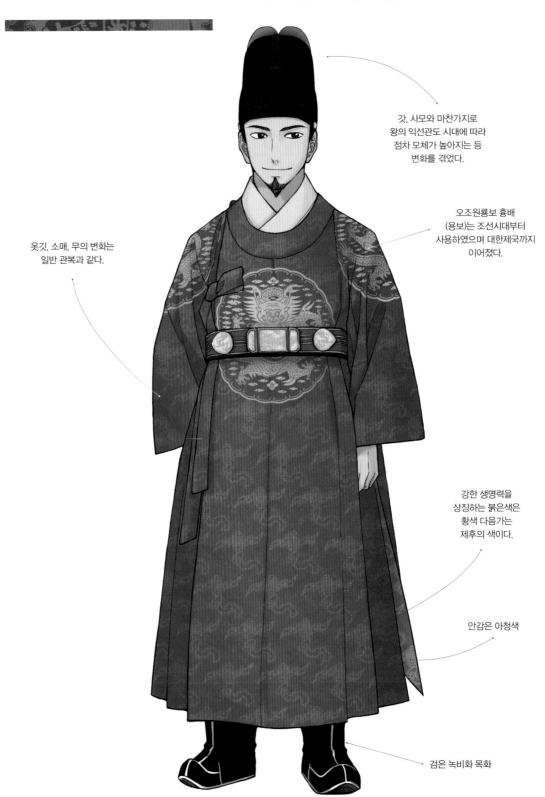

갓, 사모와 마찬가지로 왕의 익선관도 시대에 따라 점차 모체가 높아지는 등 변화를 겪었다.

오조원룡보 흉배 (용보)는 조선시대부터 사용하였으며 대한제국까지 이어졌다.

옷깃, 소매, 무의 변화는 일반 관복과 같다.

강한 생명력을 상징하는 붉은색은 황색 다음가는 제후의 색이다.

안감은 아청색

검은 녹비화 목화

1897년 대한제국을 선포함에 따라 곤룡포는 홍룡포에서 황제의 옷인 황룡포로 격상되었으며, 한편 의복간소화령에 의거하여 오히려 조선시대보다 더욱 간편함을 추구하였습니다.

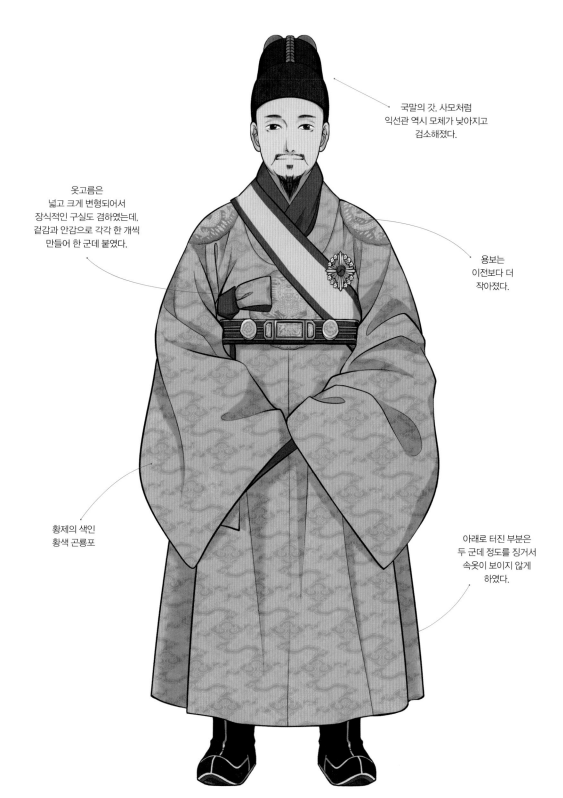

국말의 갓, 사모처럼
익선관 역시 모체가 낮아지고
검소해졌다.

옷고름은
넓고 크게 변형되어서
장식적인 구실도 겸하였는데,
겉감과 안감으로 각각 한 개씩
만들어 한 군데 붙였다.

용보는
이전보다 더
작아졌다.

황제의 색인
황색 곤룡포

아래로 터진 부분은
두 군데 정도를 징거서
속옷이 보이지 않게
하였다.

당의

당의는 조선 초기 장저고리에서 발전한 겉옷입니다. 임진왜란 이후 조선 중후기에 들어서 궁중에 들어간 여자들의 상복(常服)으로 정해졌으며, 치마저고리 위에 차려입어 예식을 완성하고 신분을 나타냈습니다.

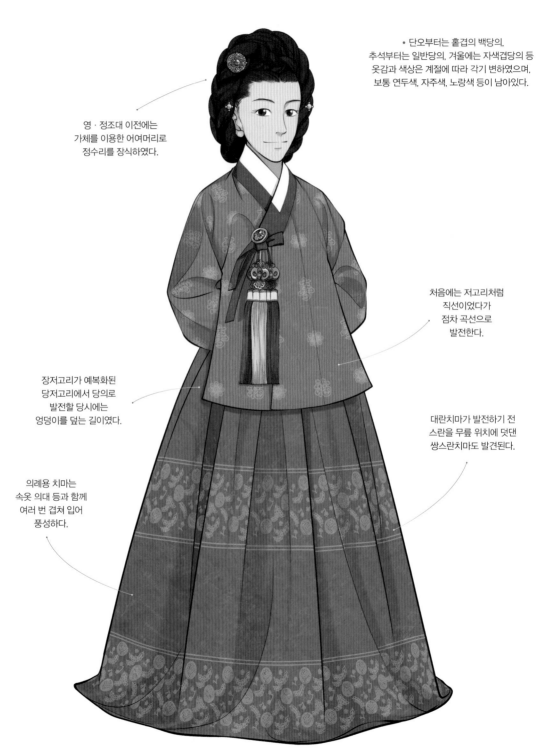

• 단오부터는 홑겹의 백당의, 추석부터는 일반당의, 겨울에는 자색겹당의 등 옷감과 색상은 계절에 따라 각기 변하였으며, 보통 연두색, 자주색, 노랑색 등이 남아있다.

영·정조대 이전에는 가체를 이용한 어여머리로 정수리를 장식하였다.

처음에는 저고리처럼 직선이었다가 점차 곡선으로 발전한다.

장저고리가 예복화된 당저고리에서 당의로 발전할 당시에는 엉덩이를 덮는 길이였다.

대란치마가 발전하기 전 스란을 무릎 위치에 덧댄 쌍스란치마도 발견된다.

의례용 치마는 속옷 의대 등과 함께 여러 번 겹쳐 입어 풍성하다.

조선 말 복제 개혁에 따라 예복의 종류가 줄어들며 당의는 소례복(小禮服)으로 격상하였습니다. 왕비의 당의에 용보가 들어가기 시작한 것 또한 1895년 복식 개정에 따른 변화 중 하나였습니다.

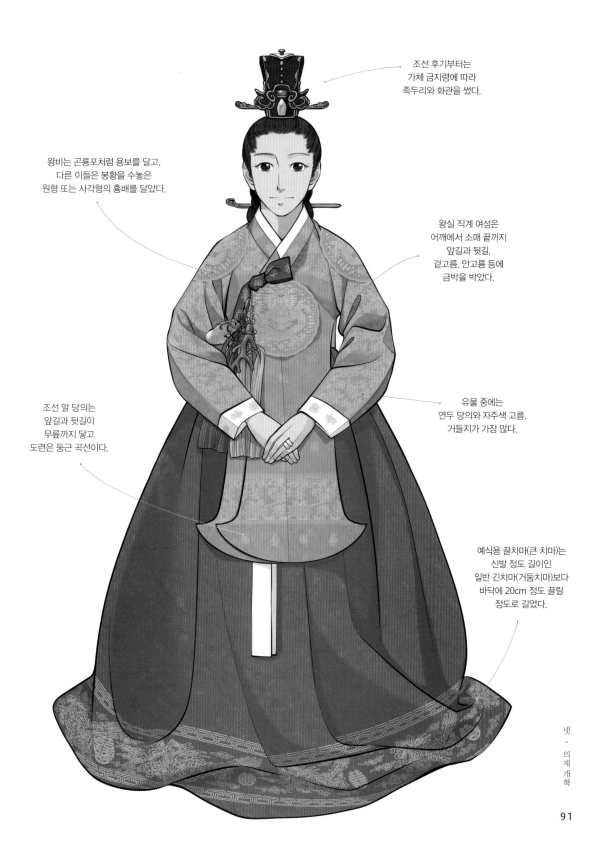

조선 후기부터는
가체 금지령에 따라
족두리와 화관을 썼다.

왕비는 곤룡포처럼 용보를 달고,
다른 이들은 봉황을 수놓은
원형 또는 사각형의 흉배를 달았다.

왕실 직계 여성은
어깨에서 소매 끝까지
앞길과 뒷길,
겉고름, 안고름 등에
금박을 박았다.

조선 말 당의는
앞길과 뒷길이
무릎까지 닿고
도련은 둥근 곡선이다.

유물 중에는
연두 당의와 자주색 고름,
거들지가 가장 많다.

예식용 끌치마(큰 치마)는
신발 정도 길이인
일반 긴치마(거둠치마)보다
바닥에 20cm 정도 끌릴
정도로 길었다.

원삼

깃이 둥글다는 데서 이름 붙은 원삼은 한국적인 문화가 집약된 예복입니다. 장삼, 단삼 등의 영향을 받아 발전하였으며 가장 많은 기록이 남아있는 녹색을 비롯한 흑색, 자적색 등을 사용하였는데 주로 신분에 따라 무늬와 직금/부금 방식을 달리하였습니다.

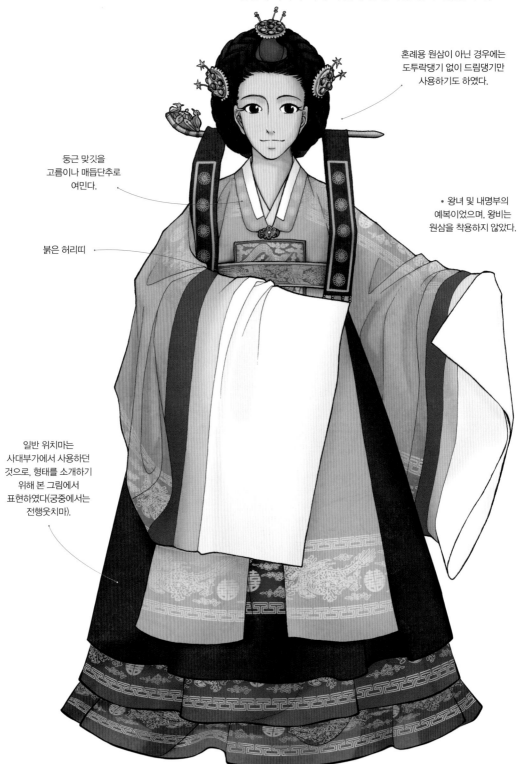

혼례용 원삼이 아닌 경우에는 도투락댕기 없이 드림댕기만 사용하기도 하였다.

둥근 맞깃을 고름이나 매듭단추로 여민다.

• 왕녀 및 내명부의 예복이었으며, 왕비는 원삼을 착용하지 않았다.

붉은 허리띠

일반 위치마는 사대부가에서 사용하던 것으로, 형태를 소개하기 위해 본 그림에서 표현하였다(궁중에서는 전행웃치마).

조선 말기 노의, 장삼 등 다양했던 내명부의 예복은 대한제국 선포와 함께 모두 원삼으로 집약되었으며, 원삼은 황후의
소례복 및 내외명부의 대례복의 역할로 승격하였습니다. 이에 따라 황후는 황원삼, 태자비 및 왕비(황자비)들은 홍원
삼, 후궁들은 자적원삼, 공주와 옹주 및 이하 내외명부는 녹원삼 등 신분에 따라 원삼의 색깔을 달리하게 되었습니다.

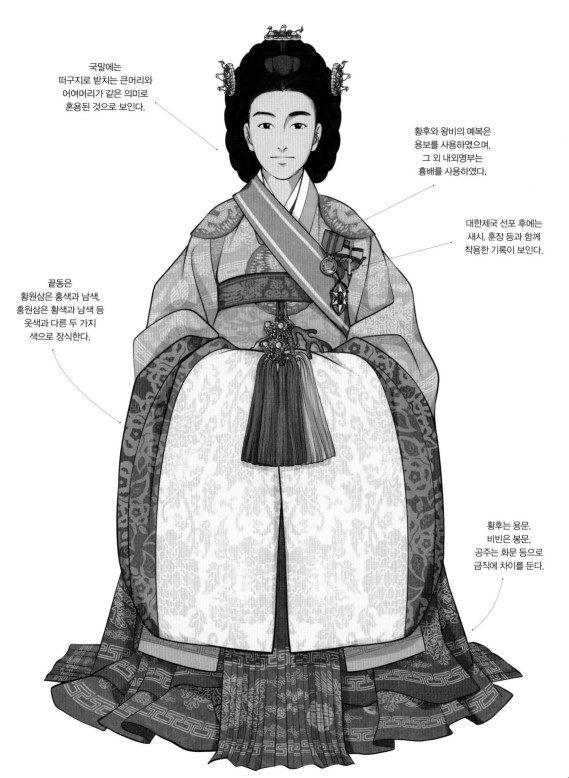

국말에는
떠구지로 받치는 큰머리와
어여머리가 같은 의미로
혼용된 것으로 보인다.

황후와 왕비의 예복은
용보를 사용하였으며,
그 외 내외명부는
흉배를 사용하였다.

대한제국 선포 후에는
새시, 훈장 등과 함께
착용한 기록이 보인다.

끝동은
황원삼은 홍색과 남색,
홍원삼은 황색과 남색 등
옷색과 다른 두 가지
색으로 장식한다.

황후는 용문,
비빈은 봉문,
공주는 화문 등으로
금직에 차이를 둔다.

십이장복

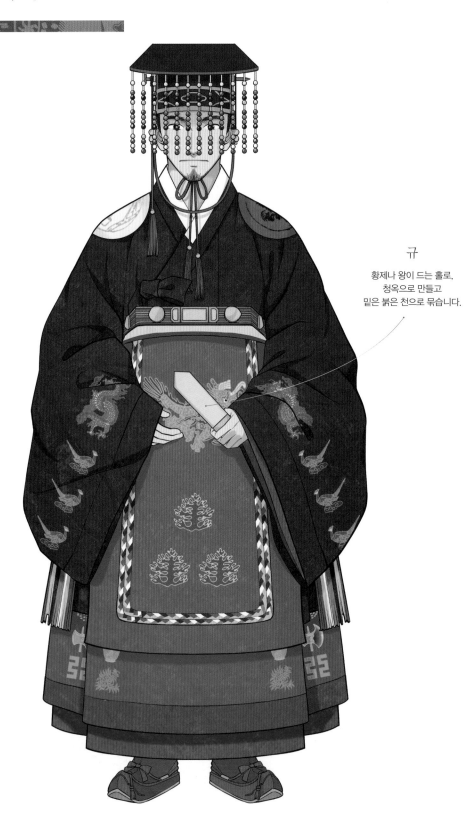

규

황제나 왕이 드는 홀로,
청옥으로 만들고
밑은 붉은 천으로 묶습니다.

1897년 대한제국 선포와 함께 조선의 면복이었던 구장복은 황제의 십이장복으로 격상되었습니다. 그러나 을미년 (1895년)부터 이미 복장의 간소화와 양복화가 진행하던 구한말, 순종 황제의 어진에서만 발견할 수 있는 십이장복 이 실제로 사용된 예는 극히 적었을 것으로 짐작할 수 있습니다.

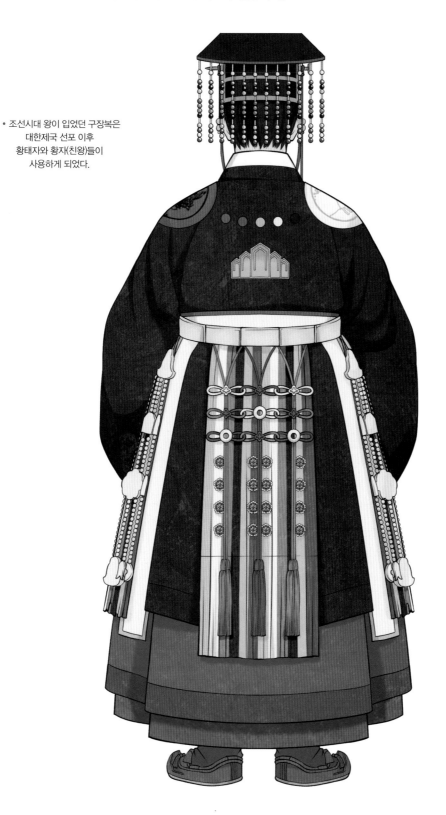

• 조선시대 왕이 입었던 구장복은
 대한제국 선포 이후
 황태자와 황자(친왕)들이
 사용하게 되었다.

중단

일련의 속곳과 바지저고리 위에 가장 먼저 덧입는 홑옷으로, 곤복의 내의 역할을 하였습니다.

상투관

맨 상투를 남에게 보이지 않기 위해 상류층에서 사용한 모자입니다. 검은색 작은 관 형태로 상투를 가리고 그 위로 짧은 비녀를 꽂아서 정수리에 간단히 고정하였습니다.

옷깃에는 장문 중 하나인 불문을 13개 장식한다.

구한말의 중단은 흰색에서 옥색 바탕으로 바뀌었으며, 청색 선을 둘렀다.

버선은 약간 크고 목에 끈이 겹으로 달렸으며 붉은색이다.

상

붉은색으로 앞뒤 폭이 연속되어 휘장과 같이 이어져 보이는 치마입니다.

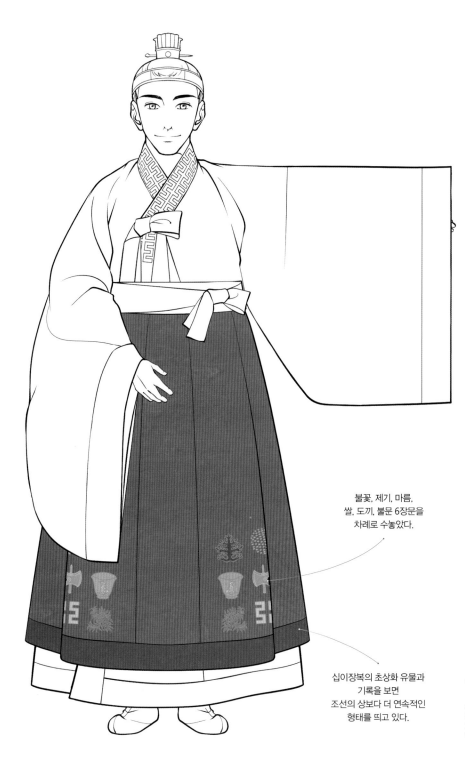

불꽃, 제기, 마름,
쌀, 도끼, 불문 6장문을
차례로 수놓았다.

십이장복의 초상화 유물과
기록을 보면
조선의 상보다 더 연속적인
형태를 띄고 있다.

곤의

조선 중후기 독자적으로 제작하게 된 곤의는 대한제국 선포와 함께 조선 대의 곤의보다 옷을 장식한 문양의 가짓수가 늘어나게 되었습니다.

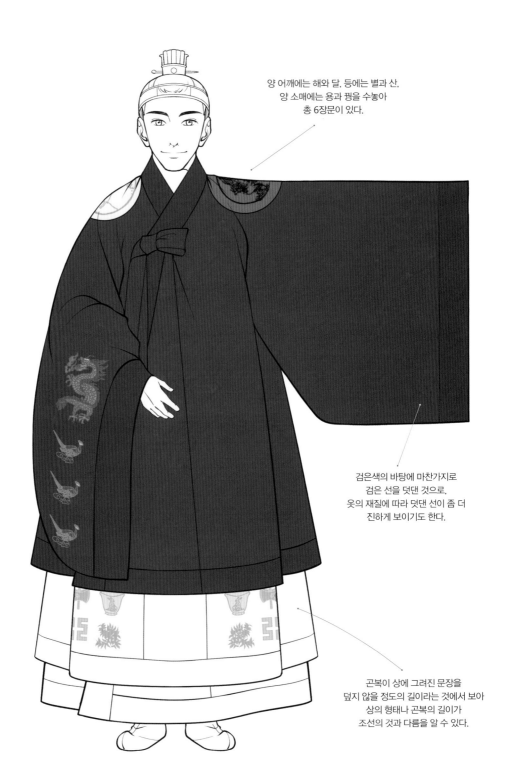

양 어깨에는 해와 달, 등에는 별과 산,
양 소매에는 용과 꿩을 수놓아
총 6장문이 있다.

검은색의 바탕에 마찬가지로
검은 선을 덧댄 것으로,
옷의 재질에 따라 덧댄 선이 좀 더
진하게 보이기도 한다.

곤복이 상에 그려진 문장을
덮지 않을 정도의 길이라는 것에서 보아
상의 형태나 곤복의 길이가
조선의 것과 다름을 알 수 있다.

후수 · 대대 · 폐슬

후수는 허리에서 뒤로 내리는 비단으로, 상단에 붙은 고리를 이용해 허리띠인 대대에 걸었습니다. 앞쪽에는 무릎을 가리는 폐슬을 부착했습니다.

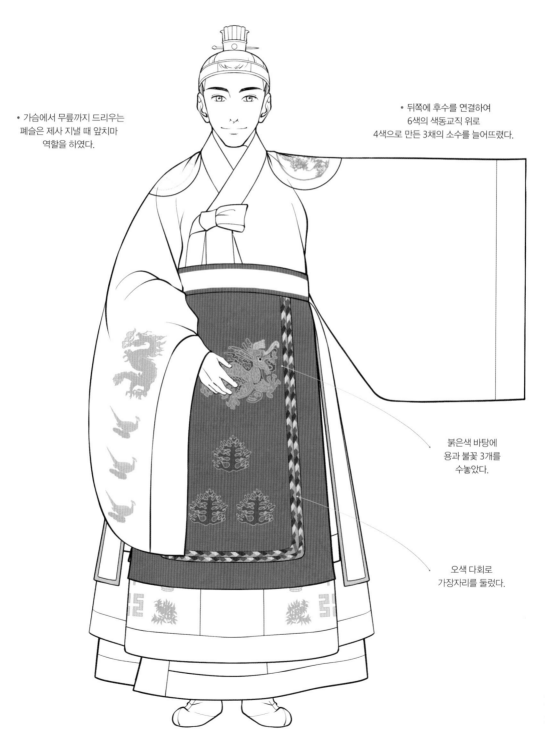

- 가슴에서 무릎까지 드리우는 폐슬은 제사 지낼 때 앞치마 역할을 하였다.

- 뒤쪽에 후수를 연결하여 6색의 색동교직 위로 4색으로 만든 3채의 소수를 늘어뜨렸다.

붉은색 바탕에 용과 불꽃 3개를 수놓았다.

오색 다회로 가장자리를 둘렀다.

옥대 · 패옥

대대 위로 옥대를 차서 옷자락을 가지런히 하고, 패대에 패옥을 부착한 뒤 옥대 양쪽에 걸어주었습니다.

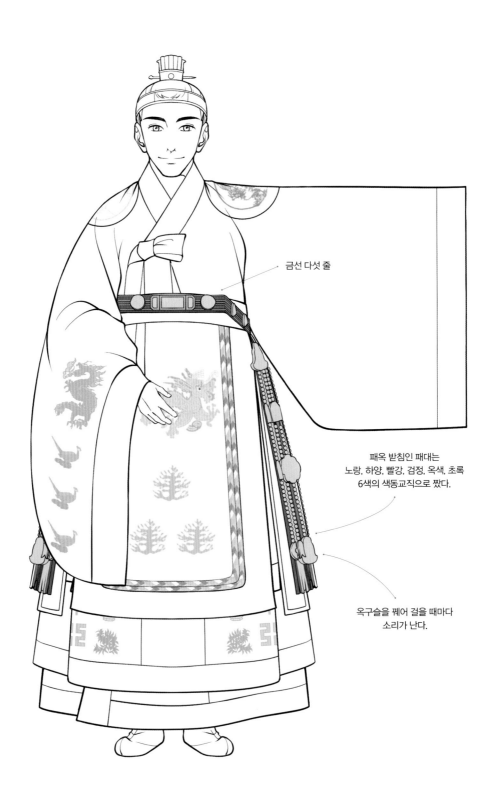

금선 다섯 줄

패옥 받침인 패대는
노랑, 하양, 빨강, 검정, 옥색, 초록
6색의 색동교직으로 짰다.

옥구슬을 꿰어 걸을 때마다
소리가 난다.

방심곡령

면복이 제례복의 기능을 할 때만 추가되는 장식으로, 목에 걸어 가슴에 늘어뜨리는 둥근 고리 모양의 흰 천입니다.

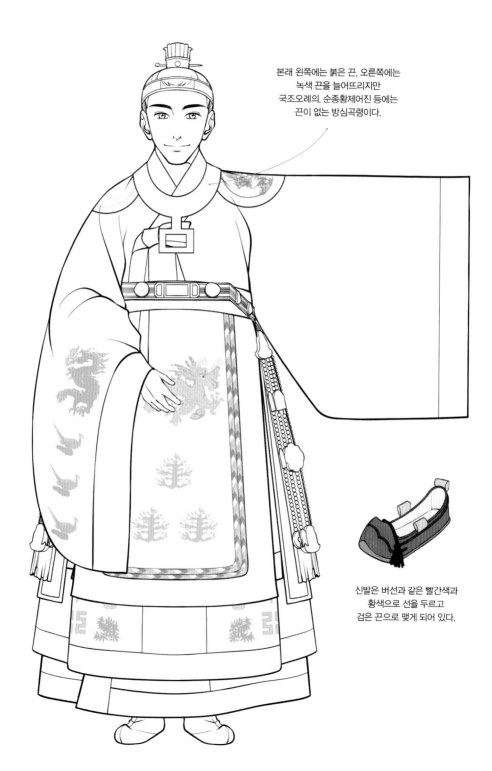

본래 왼쪽에는 붉은 끈, 오른쪽에는
녹색 끈을 늘어뜨리지만
국조오례의, 순종황제어진 등에는
끈이 없는 방심곡령이다.

신발은 버선과 같은 빨간색과
황색으로 선을 두르고
검은 끈으로 맺게 되어 있다.

면류관

Myeonlugwan / Myŏllugwan │ 冕旒冠

동양의 군주를 상징하는 왕관으로, 조선시대에 사용된 아홉 구슬씩 아홉 줄을 꿴 구류면관은 구장복이 십이장복으로 격상된 것과 마찬가지로, 대한제국 선포 후 열두 구슬씩 열두 줄을 꿴 십이류면관으로 격상되었습니다.

겉이 검고 안은 붉은 평천판(=연)은 앞쪽이 뒤쪽보다 약간 낮은 모체에 얹어져 앞으로 기울어져 "면한" 상태. 임금의 겸손을 상징한다.

옥충

평천판의 뒤쪽은 각지고 앞쪽은 둥글다.

귀막이끈(=담)

적/백/청/황/흑/홍/녹을 번갈아 꿴 구슬(=류)로 장식하며, 열두 줄로 되어 있다. 신하의 흠을 어느 정도 가려주는 너그러움을 상징한다.

청광충이(악한 것이 귀로 들어가지 않도록 한다는 뜻이다)

옥잠이나 금잠을 꽂고 붉은색 끈을 늘어뜨린다.

자주색 끈으로 턱 아래에서 묶는다.

고려 후기 적의

1370년 명나라의 태후가 사여한 적의는 송나라 황실의 제도가 대다수 반영되었으며, 조선 초 대삼 제도의 수용 이전까지 착용하였습니다.

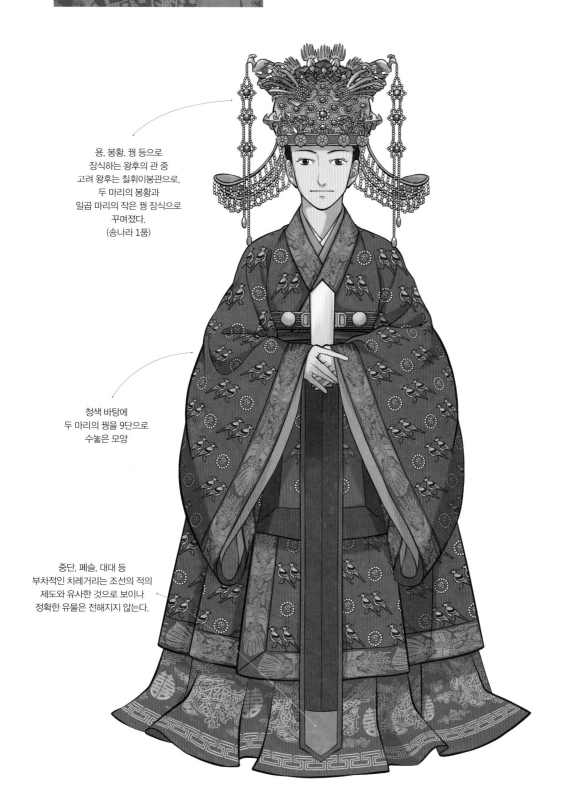

용, 봉황, 꿩 등으로
장식하는 왕후의 관 중
고려 왕후는 칠휘이봉관으로,
두 마리의 봉황과
일곱 마리의 작은 꿩 장식으로
꾸며졌다.
(송나라 1품)

청색 바탕에
두 마리의 꿩을 9단으로
수놓은 모양

중단, 폐슬, 대대 등
부차적인 치레거리는 조선의 적의
제도와 유사한 것으로 보이나
정확한 유물은 전해지지 않는다.

조선 초기 적의

태종대부터 명나라에서 수여받은 예복은 대삼으로, 고려 말기에 사용한 적의라는 호칭을 그대로 이어갔습니다.

왕후의 관 중
조선 왕후는 칠적관으로,
일곱 마리의 꿩 장식으로
꾸며졌다.
(명나라 군왕비)

하피

대삼

무늬없는 맞깃의
붉은 예복.
황후의 상복(常服)이자
왕비의 예복입니다.

삼화금추두
(금추자)

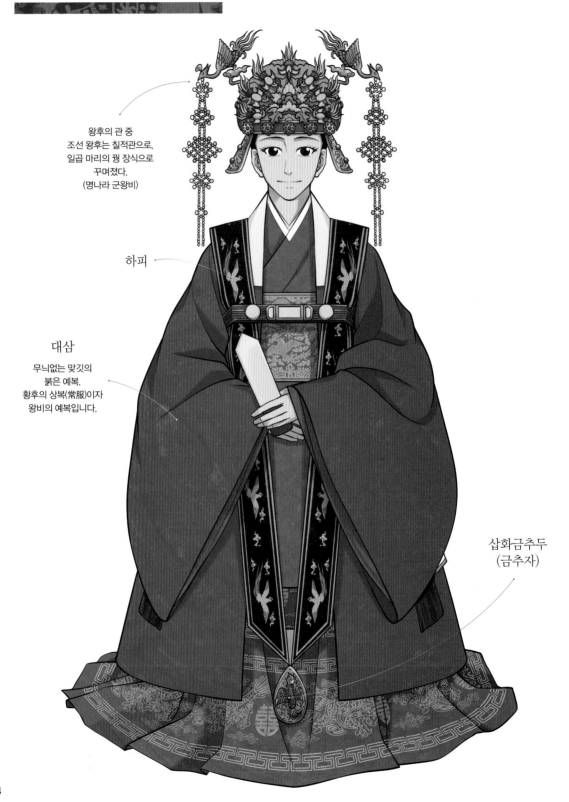

조선 중기 적의

왜란으로 예복이 소실되거나 복식제가 국속화하는 등, 17세기 적의
는 과도기적인 모습으로 변화를 겪었습니다.

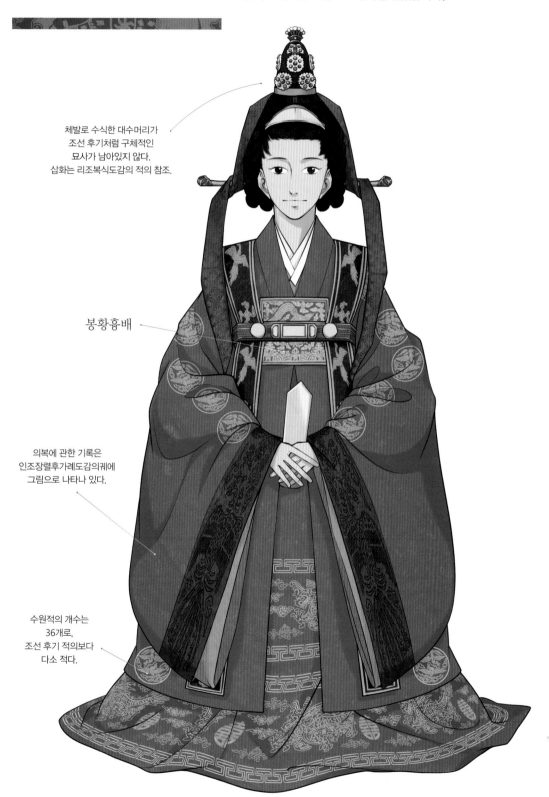

체발로 수식한 대수머리가
조선 후기처럼 구체적인
묘사가 남아있지 않다.
삽화는 리조복식도감의 적의 참조.

봉황흉배

의복에 관한 기록은
인조장렬후가례도감의궤에
그림으로 나타나 있다.

수원적의 개수는
36개로,
조선 후기 적의보다
다소 적다.

조선 후기 적의

18세기 영조대에는 조선식 적의 제도가 완전히 자리 잡았습니다. 군왕 복식제에 근거하면서도 한국의 옷으로 발전한 대표적인 조선 시대 적의입니다.

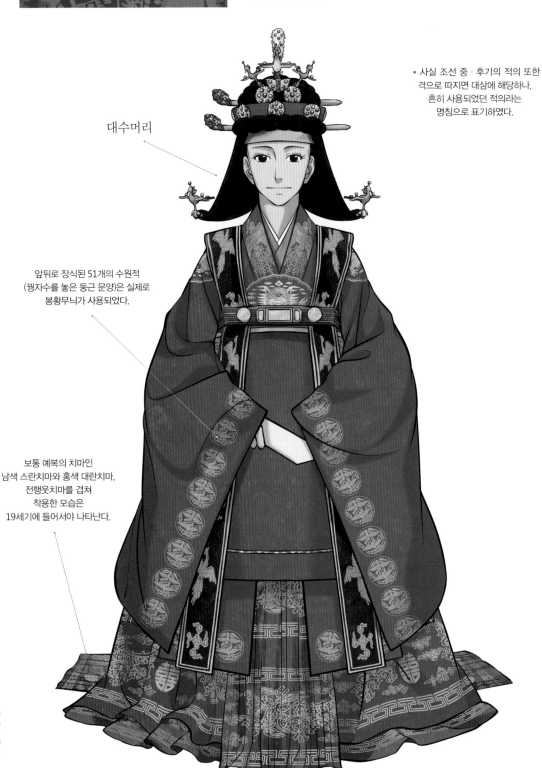

대수머리

• 사실 조선 중 · 후기의 적의 또한 격으로 따지면 대삼에 해당하나, 흔히 사용되었던 적의라는 명칭으로 표기하였다.

앞뒤로 장식된 51개의 수원적 (꿩자수를 놓은 둥근 문양)은 실제로 봉황무늬가 사용되었다.

보통 예복의 치마인 남색 스란치마와 홍색 대란치마, 전행웃치마를 겹쳐 착용한 모습은 19세기에 들어서야 나타난다.

대 수 머 리

전쟁을 겪으며 소실된 칠적관을 대신하여 조선 중후기 왕실에서는 쪽진머리에 관처럼 얹는 거대한 가체 일습인 대수를 사용하였습니다. 떠구지와 나무틀을 얹는 큰머리와 명칭이 뒤섞여 기록되지만 대부분 적의와 함께 사용하였습니다.

• 가장 웅장했을 때의 기록은 48단의 가체와 47개의 비녀. 장잠의 높이 32cm 이상. 총 무게 4kg 가량이었다.

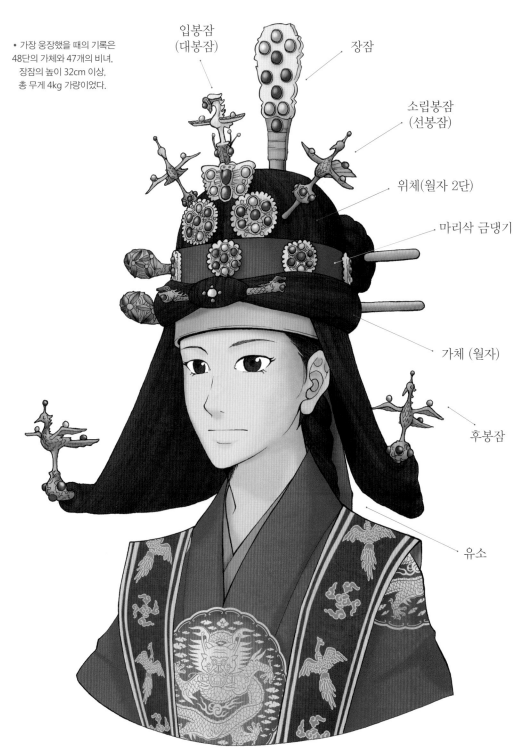

입봉잠 (대봉잠)

장잠

소립봉잠 (선봉잠)

위체(월자 2단)

마리삭 금댕기

가체 (월자)

후봉잠

유소

넷 。 의 제 개 혁

107

대한 제국 적의

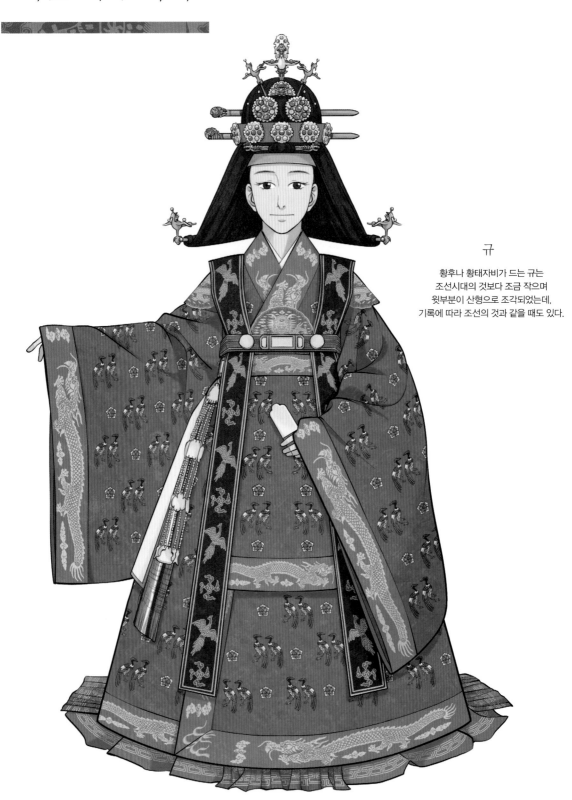

규

황후나 황태자비가 드는 규는
조선시대의 것보다 조금 작으며
윗부분이 산형으로 조각되었는데,
기록에 따라 조선의 것과 같을 때도 있다.

대한제국의 황후는 명나라 내외명부의 적의 제도를 그대로 적용하여 황후의 적의 예복에 해당하는 12등적의를 착용하게 되었습니다. 봉관을 복원하지 않고 그대로 조선식 대수머리를 사용한 것 또한 주목할만한 점입니다.

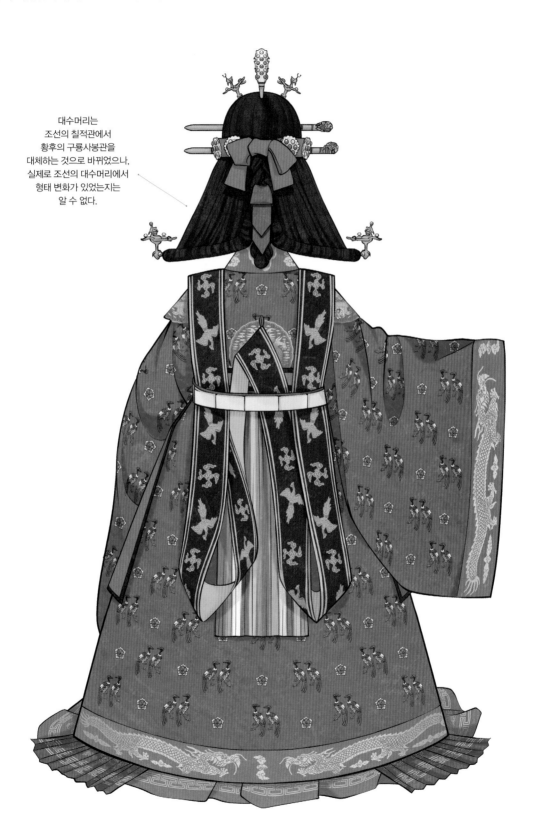

대수머리는 조선의 칠적관에서 황후의 구룡사봉관을 대체하는 것으로 바뀌었으나, 실제로 조선의 대수머리에서 형태 변화가 있었는지는 알 수 없다.

치마저고리

일련의 속곳과 대란치마, 전행웃치마 등의 받침옷을 입습니다. 삼아, 활한삼, 호수, 고의 등의 의상이 함께 기록되어 있으나 정확한 형태, 착용 여부와 순서는 불확실합니다.

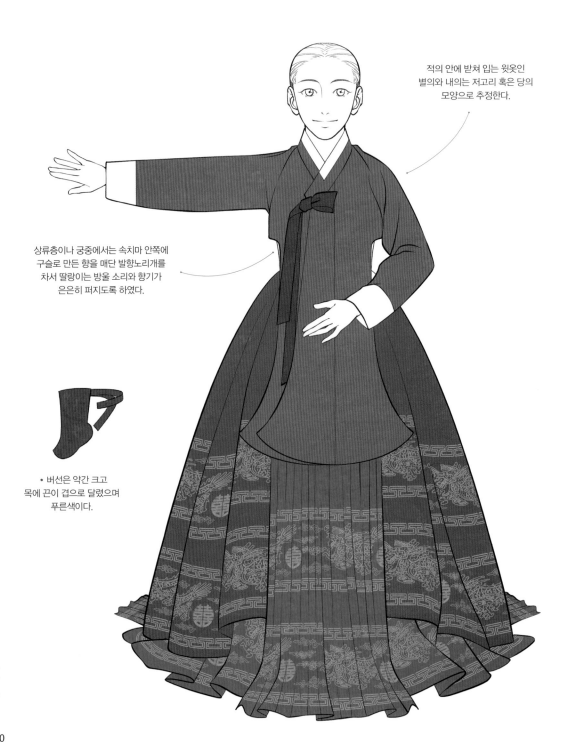

적의 안에 받쳐 입는 윗옷인 별의와 내의는 저고리 혹은 당의 모양으로 추정한다.

상류층이나 궁중에서는 속치마 안쪽에 구슬로 만든 향을 매단 발향노리개를 차서 딸랑이는 방울 소리와 향기가 은은히 퍼지도록 하였다.

• 버선은 약간 크고 목에 끈이 겹으로 달렸으며 푸른색이다.

중단

적의의 형태가 조선의 것과 달라지면서, 안에 황제의 것과 같은 홑옷을 내의로 받쳐 입었습니다.

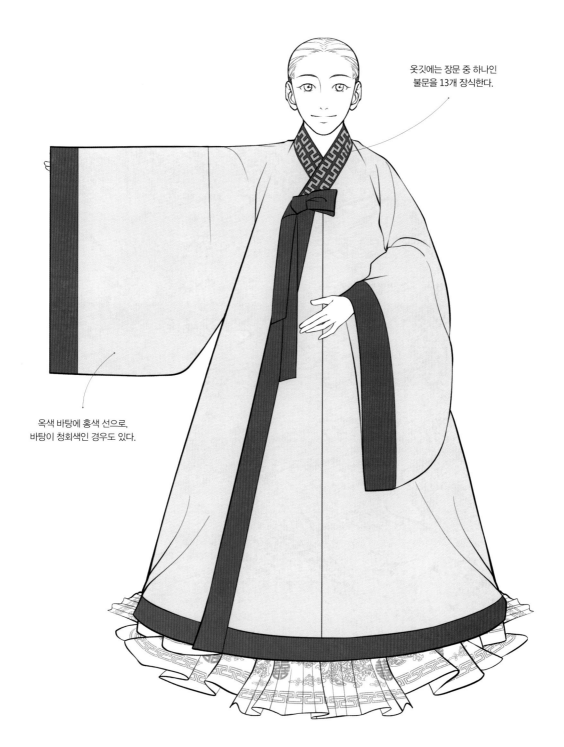

옷깃에는 장문 중 하나인
불문을 13개 장식한다.

옥색 바탕에 홍색 선으로,
바탕이 청회색인 경우도 있다.

적의

원삼이나 노의와 비슷한 맞깃 형태였던 조선의 적의와 달리, 대한제국의 적의는 황제의 곤복과 비슷한 교령깃의 포 형태를 띠었습니다.

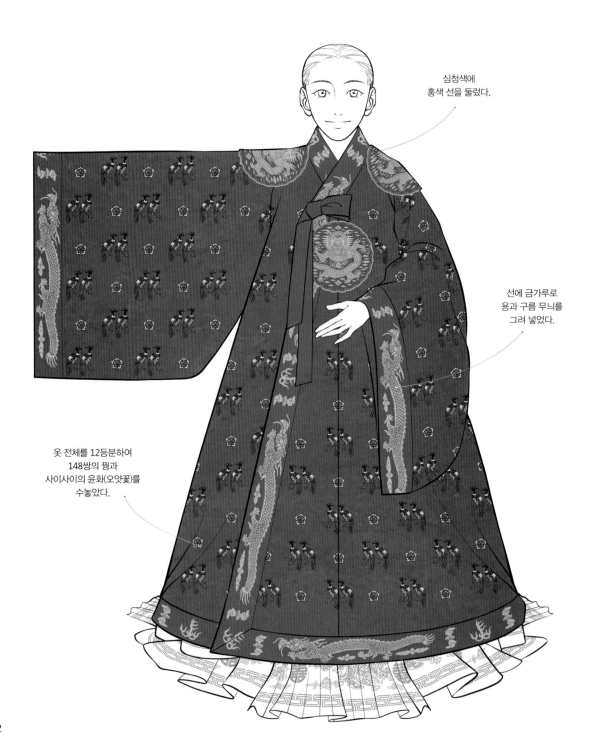

심청색에
홍색 선을 둘렀다.

선에 금가루로
용과 구름 무늬를
그려 넣었다.

옷 전체를 12등분하여
148쌍의 꿩과
사이사이의 윤화(오얏꽃)를
수놓았다.

후수 · 대대 · 폐슬

후수는 허리에서 뒤로 내리는 비단으로, 상단에 붙은 고리를 이용해 허리띠인 대대에 걸었습니다. 허리 앞쪽에는 무릎을 가리는 폐슬을 부착했습니다.

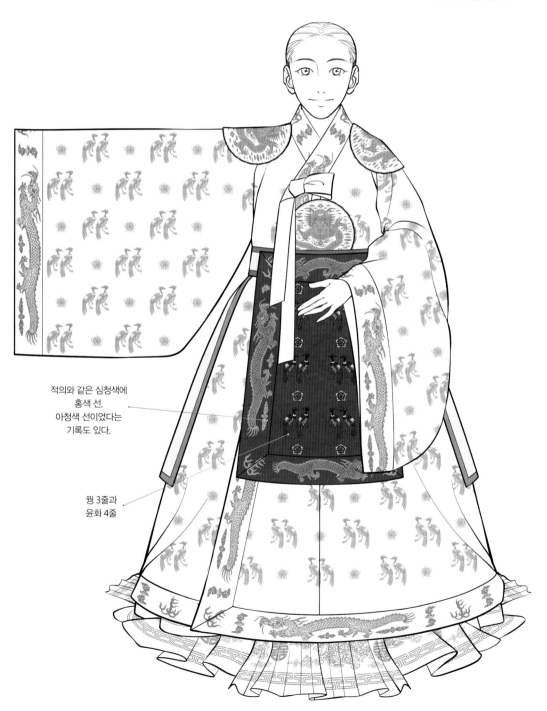

• 뒤쪽에 후수를 연결하였다.
황/적/백/표/녹 5채에
소수 3개가 달려 있다.

적의와 같은 심청색에
홍색 선.
아청색 선이었다는
기록도 있다.

꿩 3줄과
윤화 4줄

하피 · 옥대 · 패옥

하피는 목에 걸어 늘이는 장식물로, 대대와 하피 위로 옥대를 차서 옷자락을 가지런히 하고, 패대에 패옥을 부착한 뒤 옥대 양쪽에 걸어주었습니다.

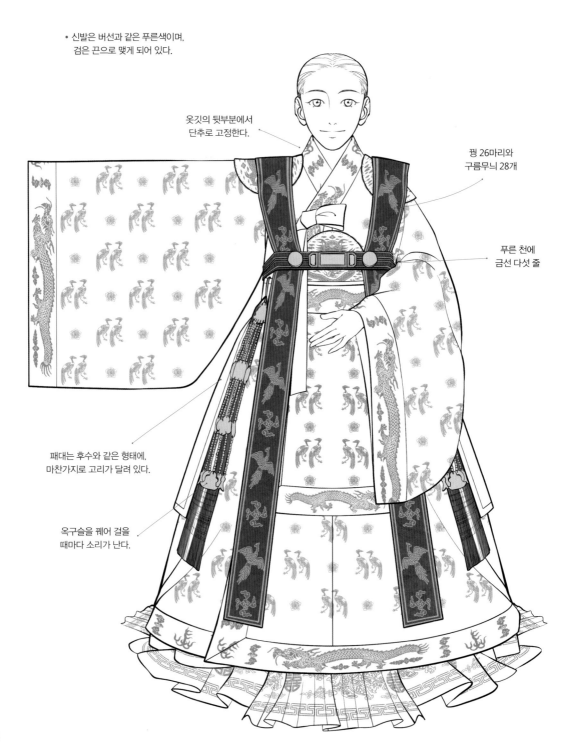

• 신발은 버선과 같은 푸른색이며, 검은 끈으로 맺게 되어 있다.

옷깃의 뒷부분에서 단추로 고정한다.

꿩 26마리와 구름무늬 28개

푸른 천에 금선 다섯 줄

패대는 후수와 같은 형태에, 마찬가지로 고리가 달려 있다.

옥구슬을 꿰어 걸을 때마다 소리가 난다.

황제와 황후의 예복 문양

오룡보

조선시대의 것과 크게 차이는 없으나
크기가 조금 작아졌습니다.

꿩과 오얏꽃

황후를 상징하는 꿩 한 쌍과
황제 가문인 이씨를 상징하는
오얏꽃이 반복되어 나타납니다.

꿩과 구름

적의의 하피에 그려진 것으로
조선의 것과 같으나
용이 그려진 유물도 발견됩니다.

삼족오(일 日)

조명무사

토끼(월 月)

조명무사

용(용 龍)

군주의 신기 변화

꿩(화충 華蟲)

화려한 아름다움

산(오악 五岳)

은인자중

별(성진 星辰)

조명무사

불꽃(화 火)

광명

마름(조 藻)

깨끗함

제기(종이 宗彝)

충효. 용기. 지혜

쌀(분미 粉米)

만백성

도끼(보 黼)

군주의 결단

불문(불 黻)

배악향선

서양식 대례복

광무 4년(1900년)에는 정식으로 모든 단령을 서양복으로 대체하게 되었습니다. 이후 전통 단령포는 사용하지 않게 됩니다.

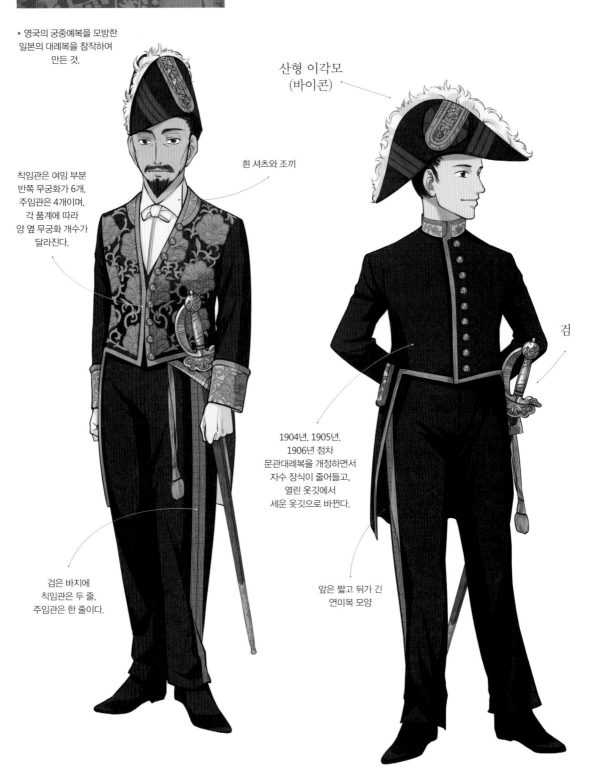

- 영국의 궁중예복을 모방한 일본의 대례복을 참작하여 만든 것.

산형 이각모
(바이콘)

흰 셔츠와 조끼

칙임관은 여밈 부분 반쪽 무궁화가 6개, 주임관은 4개이며, 각 품계에 따라 양 옆 무궁화 개수가 달라진다.

검

1904년, 1905년, 1906년 점차 문관대례복을 개정하면서 자수 장식이 줄어들고, 열린 옷깃에서 세운 옷깃으로 바뀐다.

검은 바지에 칙임관은 두 줄, 주임관은 한 줄이다.

앞은 짧고 뒤가 긴 연미복 모양

서양식 소례복

광무 4년(1900년)에는 정식으로 모든 단령을 서양복으로 대체하게 되었습니다. 이후 전통 단령포는 사용하지 않게 됩니다.

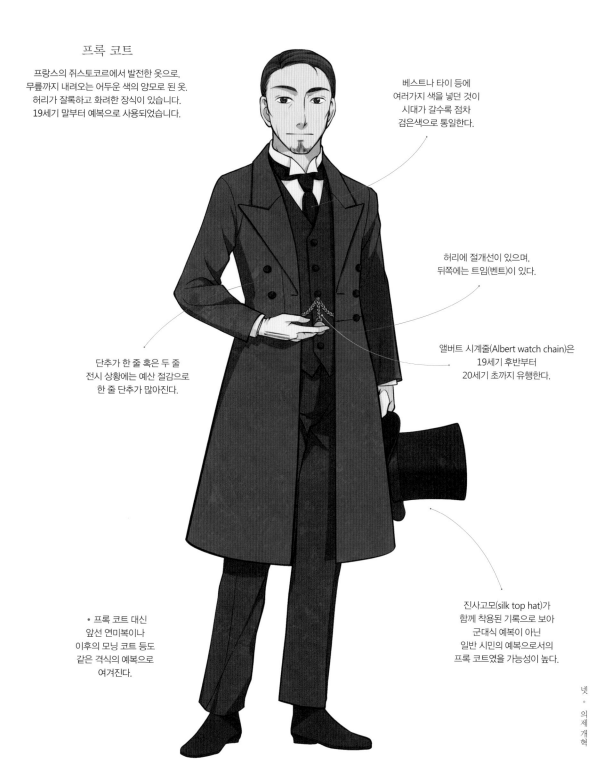

프록 코트

프랑스의 쥐스토코르에서 발전한 옷으로, 무릎까지 내려오는 어두운 색의 양모로 된 옷. 허리가 잘록하고 화려한 장식이 있습니다. 19세기 말부터 예복으로 사용되었습니다.

베스트나 타이 등에 여러가지 색을 넣던 것이 시대가 갈수록 점차 검은색으로 통일한다.

허리에 절개선이 있으며, 뒤쪽에는 트임(벤트)이 있다.

단추가 한 줄 혹은 두 줄 전시 상황에는 예산 절감으로 한 줄 단추가 많아진다.

앨버트 시계줄(Albert watch chain)은 19세기 후반부터 20세기 초까지 유행한다.

• 프록 코트 대신 앞선 연미복이나 이후의 모닝 코트 등도 같은 격식의 예복으로 여겨진다.

진사고모(silk top hat)가 함께 착용된 기록으로 보아 군대식 예복이 아닌 일반 시민의 예복으로서의 프록 코트였을 가능성이 높다.

서양식 상복

광무 4년(1900년)에는 단령포와 마찬가지로 상복(常服) 또한 서양
복으로 대체하게 되면서, 20세기 초반 한국은 한복과 양복의 이중
복식문화가 이어졌습니다.

색 코트

유럽 스포츠복에서 발전한 시민 평상복.
어깨라인이 자연스럽고 품이 넉넉한
통자로 되어 있어서
색(sack, 자루) 코트라고 불리었습니다.

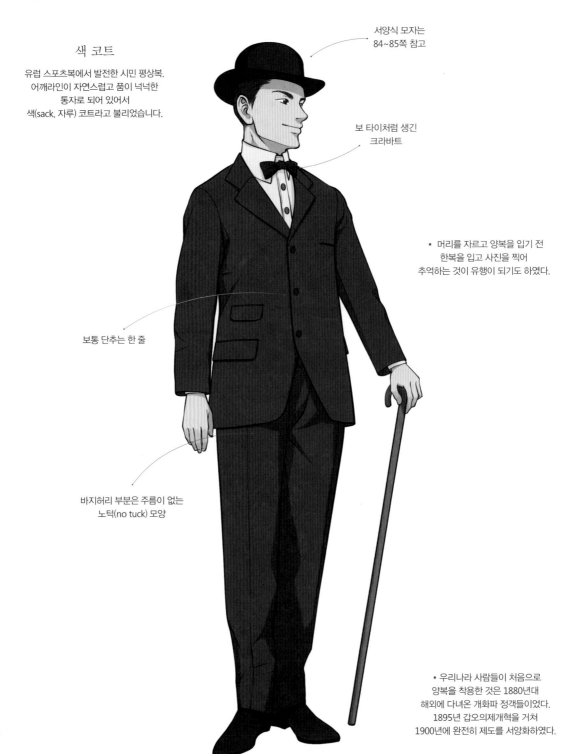

서양식 모자는
84~85쪽 참고

보 타이처럼 생긴
크라바트

• 머리를 자르고 양복을 입기 전
한복을 입고 사진을 찍어
추억하는 것이 유행이 되기도 하
였다.

보통 단추는 한 줄

바지허리 부분은 주름이 없는
노턱(no tuck) 모양

• 우리나라 사람들이 처음으로
양복을 착용한 것은 1880년대
해외에 다녀온 개화파 정객들이었다.
1895년 갑오의제개혁을 거쳐
1900년에 완전히 제도를 서양화하였다.

훈장

광무 4년(1900년) 훈장 규칙을 반포하면서, 대한제국 또한 서양 근대식 훈장 제도를 받아들이게 되었습니다. 국가를 상징하는 오얏꽃, 태극, 매 등으로 문양을 표현하였습니다.

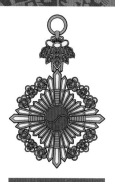

금척대훈장

황족 및 문무관 중
서성대훈장을 이미 받은 자가
특별한 공이 있을 때

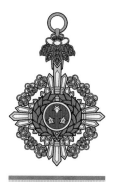

서성대훈장

황족 및 문무관 중
이화대훈장을 이미 받은 자가
특별한 공이 있을 때

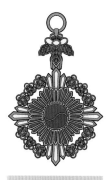

이화대훈장

문무관 중
태극1등을 이미 받은 자가
특별한 공이 있을 때

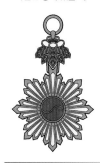

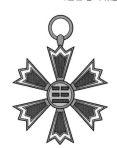

태극장 · 팔괘장

문무관 중 근로년수와
그 공에 따라 1~8등으로
나누어 수여합니다.

서봉장

내외명부 여성 중
덕행과 훈공에 따라
1~8등으로 나누어
황후가 수여합니다.

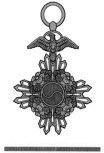

자응장

무공이 뛰어난 자에게
그 공에 따라 1~8등으로
나누어 수여합니다.

1.
대훈장과 일등훈장은 대수(大綏, sash)를 오른쪽 어깨에서
왼쪽 허리로 두르고 허리 아래로 정장(正章)을 달고,
왼쪽 가슴에 약수(略綏)를 걸어서 부장(副章)을 단다.
2.
일반 훈장은 중수(中綏)에 끼워 목 밑에 달거나
소수(小綏)를 끼워 왼쪽 가슴에 단다.
3.
등위가 낮을수록 대수가 생략되기도 하고
패용하는 훈장의 크기나 무늬가 작아진다.
4.
훈장 외에 특별한 행사 때는 기념장을 제작해서 패용한다.

서양식 황제 예복

1895년 이후부터 왕과 황제가 머리를 자르고 서양복을 입은 기록이 남아있습니다. 이후 마찬가지로 광무 4년 정식으로 서양복이 제도화됩니다.

- 삽화는 황제의 복식 중 육군대장 대례복에 해당한다.

어깨술 견장

복장에 예모가 포함되어 있으나 서양 문화를 받아들이면서 모자를 쓰지 않은 사진도 비교적 많이 생기게 되었다.

문무관 대례복과 마찬가지로 오얏꽃, 당초무늬 등으로 장식한 예복도 있다.

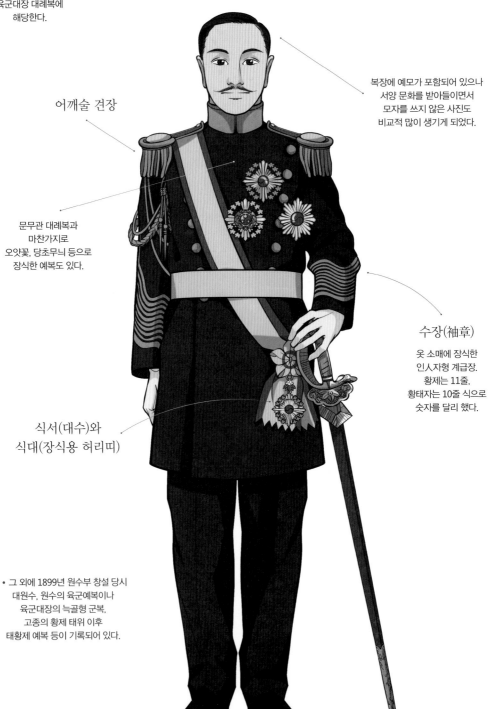

수장(袖章)

옷 소매에 장식한 인(人)자형 계급장. 황제는 11줄, 황태자는 10줄 식으로 숫자를 달리 했다.

식서(대수)와 식대(장식용 허리띠)

- 그 외에 1899년 원수부 창설 당시 대원수, 원수의 육군예복이나 육군대장의 늑골형 군복, 고종의 황제 태위 이후 태황제 예복 등이 기록되어 있다.

서양 부인 예복

1895년경에는 엄귀비가 양장을 하고 기념사진을 찍은 모습을 볼 수 있습니다. 상류층 여성의 예복 또한 1900년대부터 대중화되었으며, 주로 빅토리아 시대 의상이 들어왔습니다.

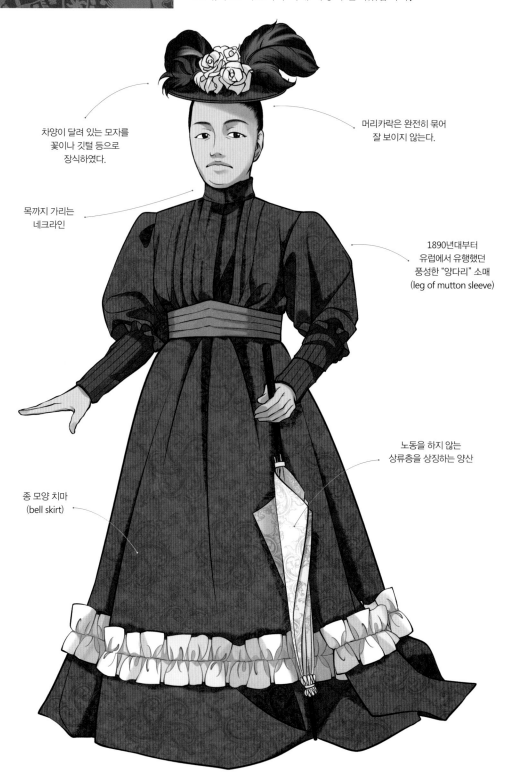

차양이 달려 있는 모자를 꽃이나 깃털 등으로 장식하였다.

머리카락은 완전히 묶어 잘 보이지 않는다.

목까지 가리는 네크라인

1890년대부터 유럽에서 유행했던 풍성한 "양다리" 소매 (leg of mutton sleeve)

노동을 하지 않는 상류층을 상징하는 양산

종 모양 치마 (bell skirt)

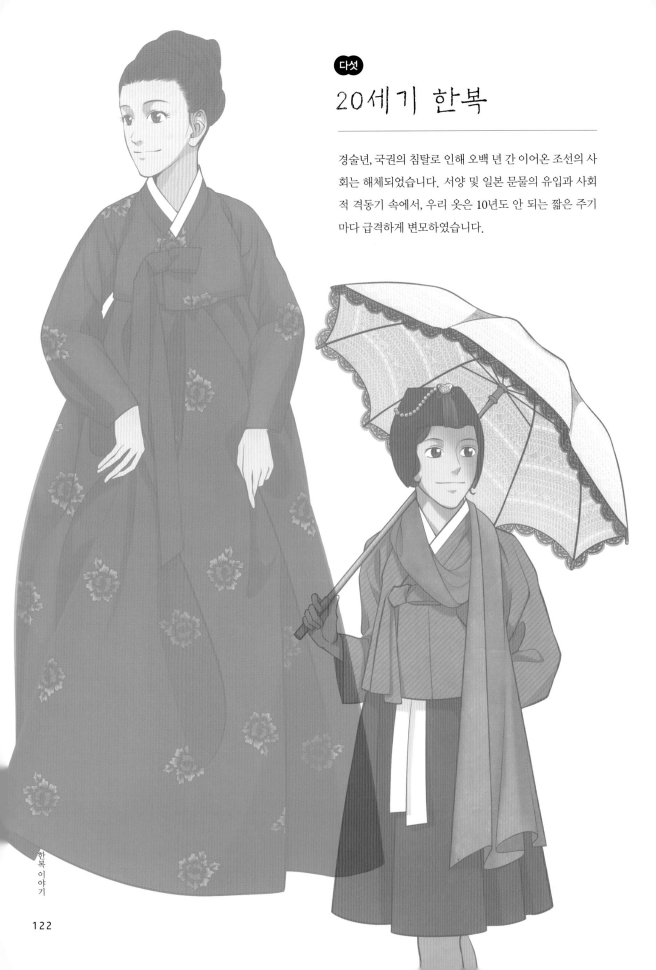

20세기 한복

경술년, 국권의 침탈로 인해 오백 년 간 이어온 조선의 사회는 해체되었습니다. 서양 및 일본 문물의 유입과 사회적 격동기 속에서, 우리 옷은 10년도 안 되는 짧은 주기마다 급격하게 변모하였습니다.

근대 화장품

개화기부터 들어온 서양의 신문물로 인해 한국의 화장 문화도 변화하기 시작하였습니다. 사용하기 간편한 신식 화장품과 색채 화장은 신여성과 기생 중심으로 보급되었습니다.

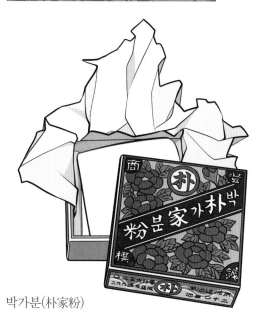

박가분(朴家粉)

1920년 전후로 제작된 한국 최초의 상업적 화장품. 작은 고형 조각을 떼어다가 기름으로 개어서 발랐습니다. 품질이 뛰어났으나 납 성분의 부작용으로 인기가 점차 사그라들었습니다. 박가분의 인기에 힘입어 유사하게 만든 촌가분, 서가분, 장가분 등도 범람하였습니다.

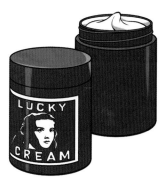

럭키 크림

1947년 출시한 최초의 크림. 패키지에 그려진 외국인 모델이 특징. 북을 둥둥 울린 후 구리무(크림)을 외치며 호객행위를 한다 하여 '동동구리무'라는 별명이 있었습니다.

메로디 크림

1948년 출시한 최초의 브랜드 화장품.

ABC포마드

1951년 출시한 최초의 순식물성 오일. 남성 화장품 역시 신문물을 받아들이며 유행하였습니다.

일본제나 중국제 화장품 역시 인기를 끌었다.

원통형의 작은 분첩이 다양한 디자인으로 유행한다.

19세기 말 한복

개화의 물결에 반박하듯이, 풍성한 치마와 짧고 좁은 저고리의 형태는 극단적으로 치달아서 과장된 형태로 보였습니다. 남자 한복은 여자 한복에 비해 크게 변화가 없었습니다.

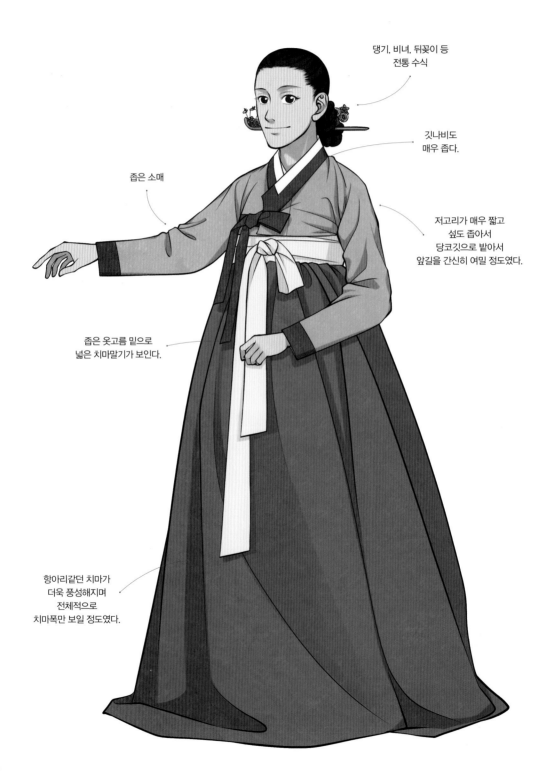

댕기, 비녀, 뒤꽂이 등
전통 수식

깃나비도
매우 좁다.

좁은 소매

저고리가 매우 짧고
섶도 좁아서
당코깃으로 받아서
앞길을 간신히 여밀 정도였다.

좁은 옷고름 밑으로
넓은 치마말기가 보인다.

항아리같던 치마가
더욱 풍성해지며
전체적으로
치마폭만 보일 정도였다.

한복이야기

124

20세기 초 한복

사람들은 서양옷을 무조건 받아들이기보다 먼저 우리 옷을 편하게 개량하는 쪽을 선택했습니다. 치마저고리나 바지 등을 조금씩 고쳐가면서, 양말이나 속옷, 장신구 등에서 외래의 것을 유행시켰습니다.

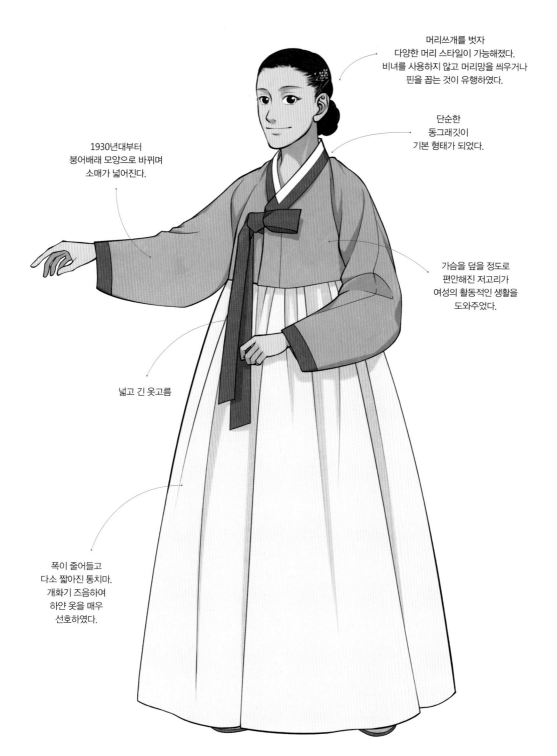

머리쓰개를 벗자 다양한 머리 스타일이 가능해졌다. 비녀를 사용하지 않고 머리망을 씌우거나 핀을 꼽는 것이 유행하였다.

단순한 동그래깃이 기본 형태가 되었다.

1930년대부터 붕어배래 모양으로 바뀌며 소매가 넓어진다.

가슴을 덮을 정도로 편안해진 저고리가 여성의 활동적인 생활을 도와주었다.

넓고 긴 옷고름

폭이 줄어들고 다소 짧아진 통치마. 개화기 즈음하여 하얀 옷을 매우 선호하였다.

여학생의 교복

가부장적 사회의 억압과 통제 속에서 살아야 했던 여성들은 교육에 대한 개념과 근대 교육 기관의 제도적 기반이 자리 잡으면서 신여성의 전신인 '여학도'로 성장할 수 있었습니다.

이화학당 교복

1886년 설립된 최초의 여성 교육기관 이화학당은 1904년 학제를 정비하고 나이에 따른 교복을 제정하였습니다.

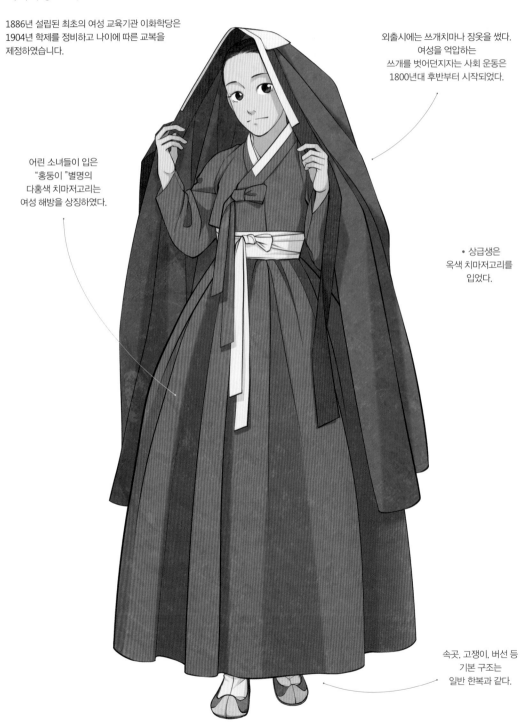

외출시에는 쓰개치마나 장옷을 썼다. 여성을 억압하는 쓰개를 벗어던지자는 사회 운동은 1800년대 후반부터 시작되었다.

어린 소녀들이 입은 "홍둥이"별명의 다홍색 치마저고리는 여성 해방을 상징하였다.

• 상급생은 옥색 치마저고리를 입었다.

속곳, 고쟁이, 버선 등 기본 구조는 일반 한복과 같다.

여학교는 근대 여성의 사회 배출 통로였습니다. 교육을 받은 여성은 남성 위주의 전근대적 사회 구조에 저항하고, 그 중 적지 않은 여성들이 항일 투사가 되어 독립을 위해 맞서 싸웠습니다. 이들 '신여성'은 20세기 새로운 패션과 여성 문화를 주도하기도 하였습니다.

숙명여학교 교복

1907년 설립된 숙명여학교의 교복처럼, 한국 근대 학교는 다양한 방식으로 혁신적인 교복 디자인을 제정하였으나, 이는 오히려 부끄러워하는 학생들이나 과격한 보호자의 반대에 부딪혔습니다.

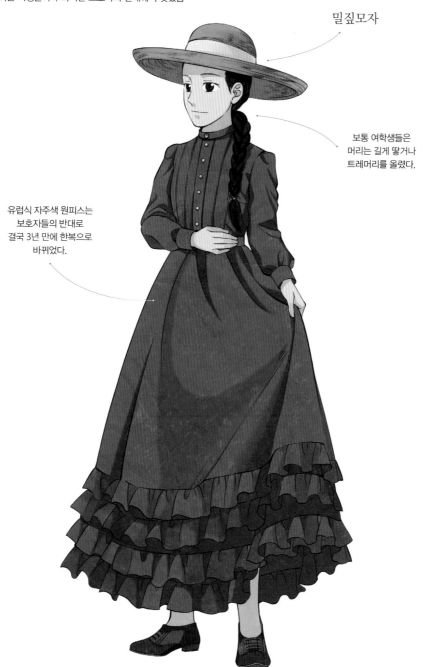

밀짚모자

보통 여학생들은 머리는 길게 땋거나 트레머리를 올렸다.

유럽식 자주색 원피스는 보호자들의 반대로 결국 3년 만에 한복으로 바뀌었다.

기존의 치마저고리는 몸을 조금만 움직여도 겨드랑이가 보이고 치맛자락이 흘러내리는 등, 여학생들의 활동을 억제한다는 것을 알게 된 이화학당의 진네트 월터 선생은 1910년 치마에 어깨끈을 단 통치마(깡동치마)를 고안해 냈습니다. 관습을 과감하게 타파하고 여성 신체를 해방시킨 통치마는 1920년대에 들어서는 전국적으로 보급돼 현재의 '전통 한복'으로 불리는 근대 한복 치마의 원형이 되었습니다.

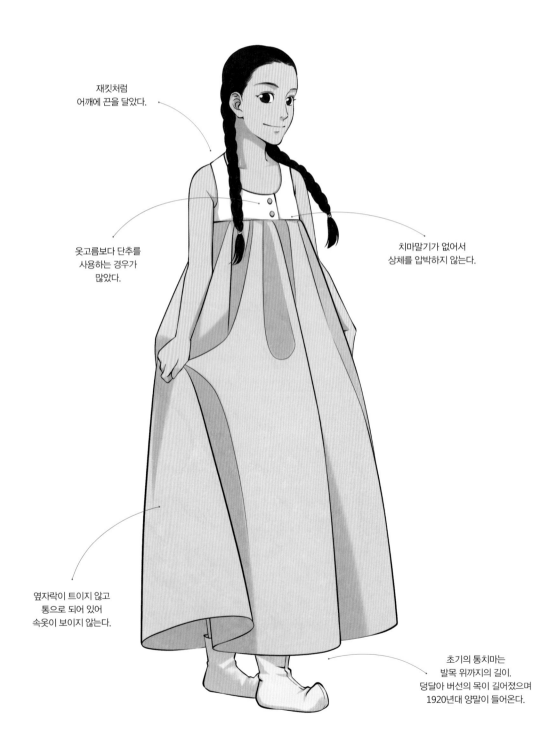

재킷처럼
어깨에 끈을 달았다.

옷고름보다 단추를
사용하는 경우가
많았다.

치마말기가 없어서
상체를 압박하지 않는다.

옆자락이 트이지 않고
통으로 되어 있어
속옷이 보이지 않는다.

초기의 통치마는
발목 위까지의 길이.
덩달아 버선의 목이 길어졌으며
1920년대 양말이 들어온다.

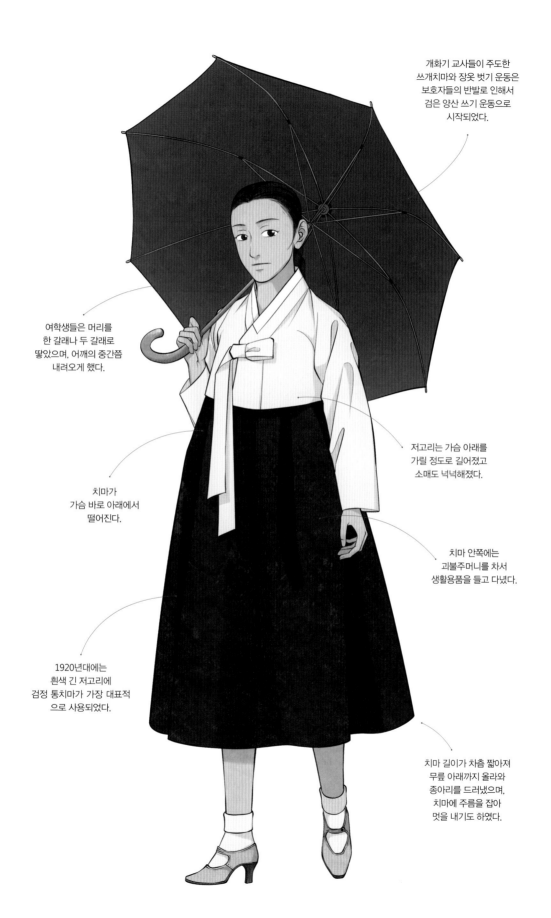

개화기 교사들이 주도한
쓰개치마와 장옷 벗기 운동은
보호자들의 반발로 인해서
검은 양산 쓰기 운동으로
시작되었다.

여학생들은 머리를
한 갈래나 두 갈래로
땋았으며, 어깨의 중간쯤
내려오게 했다.

저고리는 가슴 아래를
가릴 정도로 길어졌고
소매도 넉넉해졌다.

치마가
가슴 바로 아래에서
떨어진다.

치마 안쪽에는
괴불주머니를 차서
생활용품을 들고 다녔다.

1920년대에는
흰색 긴 저고리에
검정 통치마가 가장 대표적
으로 사용되었다.

치마 길이가 차츰 짧아져
무릎 아래까지 올라와
종아리를 드러냈으며,
치마에 주름을 잡아
멋을 내기도 하였다.

다섯. 20세기 한복

129

1920년대와 1930년대는 다양한 한복형 여학생 교복이 등장하였습니다. 편하고 헐렁한 개량저고리와 통치마, 양산과 구두 등 기본 구조는 유사하지만 다양한 색상과 무늬로 멋을 내었으며, 학교에 따라 머리를 묶거나 땋거나, 혹은 단발로 자르는 등의 두발 규제가 있었습니다.

진명여자고등보통학교

경성여자상업학교

수피아여학교

동덕여학교 고등과

선교사들이나 신식 교육을 받은 한국인들의 주도하에 설립된 근대 학교의 교복은 한복과 서양식 교복의 이원화로 이루어졌습니다. 이후 1940년대에 들어 한복 교복의 사용은 점차 줄어들었습니다.

정동여학당

신명여학교

숭의여학교 하복

숭의여학교 동복

보구여관 간호원양성학교

한국 간호 교육의 효시이자 이화여자대학교 의과대학 부속병원의 전신으로,
마가렛 에드먼즈 선생이 당시 이화학당 학생들이 간단한 훈련을 받아 의료 보조로
봉사할 수 있는 기틀을 마련하였습니다.

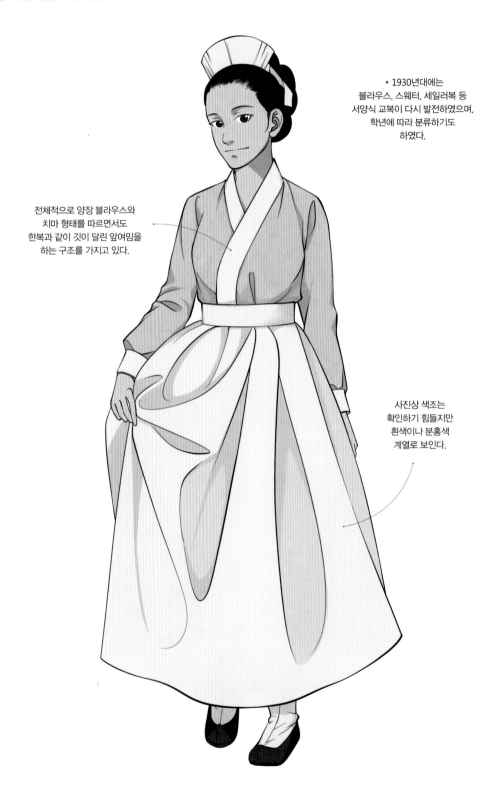

• 1930년대에는
블라우스, 스웨터, 세일러복 등
서양식 교복이 다시 발전하였으며,
학년에 따라 분류하기도
하였다.

전체적으로 양장 블라우스와
치마 형태를 따르면서도
한복과 같이 깃이 달린 앞여밈을
하는 구조를 가지고 있다.

사진상 색조는
확인하기 힘들지만
흰색이나 분홍색
계열로 보인다.

신식 머리형태

비교적 단조로운 구조로 이루어진 한복의 모습에서, 다양한 신식 머리 모양은 여성들에게 큰 관심을 끌었습니다.

챙머리

이마 위로 앞머리를 불룩하게 부풀어서 고정하는 팜프도어 스타일로, 일본에서는 1800년대 후반 메이지 유신 이후 유행하여 히사시가미라고 불렸습니다. 1910년 전후로 알려지게 되었으며, 한때 이화학당 학생들간에 잠시 유행하였습니다. 보통 대학생 정도의 성인 여성이 즐겨 하였습니다.

트레머리

챙머리 다음으로 유행했던 머리 스타일. 본래 트레머리란 조선시대 기생의 얹은머리로 풍성하게 가체를 얹어 실타래처럼 감아 올린 형태를 말하는것으로, 1920년대의 트레머리는 옆가리마를 타서 갈라 빗고 머리심을 넣고 뒤통수에 넙적하게 붙여서 부풀렸습니다. 당시에는 "전도부인 쪽머리", "예배당 쪽머리"라고도 불렸던 이 머리의 정확한 형태는 알 수 없으나 당시 사진 유물을 통해 머리카락을 틀어올린 여학생들을 발견할 수 있습니다.

첩지머리

조선시대 첩지머리를 따라한 것으로 1900년대 첩지머리는 귀밑머리를 땋아 내리는 어린 여학생들 사이에서 유행하였습니다. 앞가리마를 똑바로 타서 귀밑으로 머리를 땋을 때 한 가닥을 덮어서 고정한 것으로 마치 첩지를 얹은 것처럼 선이 생기게 됩니다. 앞머리는 일부러 어수선하게 만드는 것으로 멋을 부렸습니다.

늘어뜨린 머리 길이에 따라
롱 보브와 숏 보브로
나누었다.

보브 컷

여성의 사회 진출과 함께, 실용적이고 간편한 단발이 1934년부터 크게 인기를 얻게 되었습니다. 보브 컷은 목 위로 짧게 올라오는 실루엣으로, 긴머리와 퍼머넌트의 과도기적 유행이었습니다. 신여성들이 애용한 머리 모양이었기 때문에 "단발랑(短髮娘)"이나 "모단걸(毛短 girl)"과 같은 단어가 생겨나기도 하였을 만큼 파격적이고 전위적인 표현으로 여성들의 해방에 대한 하나의 상징이 되었습니다.

남학생의 교복

학생복은 1920년대쯤 완전히 서양식으로 바뀌었습니다. 전형적인 청년 지식인의 상징으로, 신식 교복을 입은 남학생은 '모던 보이'로 불리기도 하였습니다.

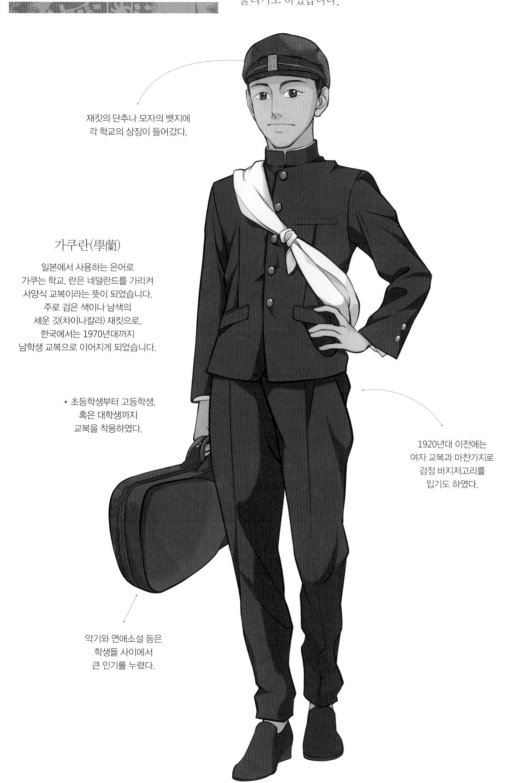

재킷의 단추나 모자의 뱃지에 각 학교의 상징이 들어갔다.

가쿠란(學蘭)

일본에서 사용하는 은어로 가쿠는 학교, 란은 네덜란드를 가리켜 서양식 교복이라는 뜻이 되었습니다. 주로 검은 색이나 남색의 세운 깃(차이나칼라) 재킷으로, 한국에서는 1970년대까지 남학생 교복으로 이어지게 되었습니다.

• 초등학생부터 고등학생. 혹은 대학생까지 교복을 착용하였다.

1920년대 이전에는 여자 교복과 마찬가지로 검정 바지저고리를 입기도 하였다.

악기와 연애소설 등은 학생들 사이에서 큰 인기를 누렸다.

천주교 복식

조선 후기부터 생겨난 천주교 성직자들은 제의 대신 일반 선비들과 같은 정장 위에, 성직자의 직책과 의무 및 성덕의 상징인 영대를 둘렀습니다.

영대(領帶 Stole)

성직자가 성무 집행 표시로
목에서 걸쳐 가슴 앞으로
늘어뜨리는 좁고 긴 띠.

장백의(長白衣 Alb)

사제가 미사 때 입는
백색의 긴 옷.
조선에서는 도포로
대체하였다.
20세기 초에는
두루마기로 대체되었을 것이다.

기생 옷

근대에는 기생 제도에 일본의 유녀, 게이샤 문화가 섞여 풍속이 변질되었습니다. 반면, 신분제도의 폐지와 자유로운 의복문화 덕분에 기생 복장은 일반 사람들과 다르지 않게 자리잡았습니다.

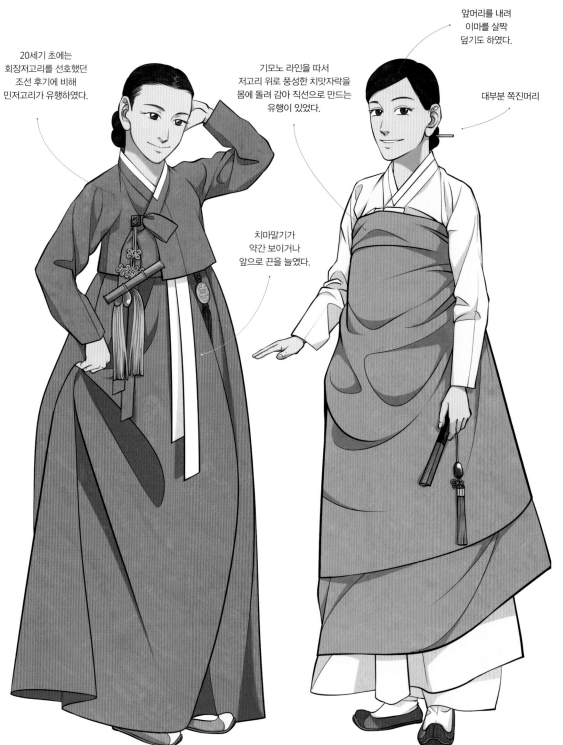

20세기 초에는 회장저고리를 선호했던 조선 후기에 비해 민저고리가 유행하였다.

기모노 라인을 따서 저고리 위로 풍성한 치맛자락을 몸에 돌려 감아 직선으로 만드는 유행이 있었다.

앞머리를 내려 이마를 살짝 덮기도 하였다.

대부분 쪽진머리

치마말기가 약간 보이거나 앞으로 끈을 늘였다.

다섯。20세기 한복

137

모던 걸

집 밖으로 나와 자유분방하게 교육을 받고 사회활동을 하는 여자들은 당시 지탄의 대상인 동시에 동경의 대상이기도 하였습니다. 사회 각지에 진출한 여자들은 같은 여자들의 인권의식 향상을 위해 「인간 선언」 등의 해방 구호를 전파하였습니다.

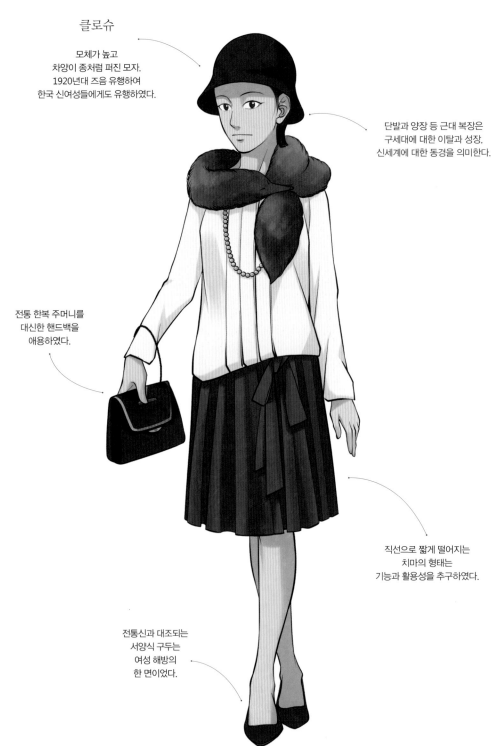

클로슈

모체가 높고
차양이 종처럼 퍼진 모자.
1920년대 즈음 유행하여
한국 신여성들에게도 유행하였다.

단발과 양장 등 근대 복장은
구세대에 대한 이탈과 성장,
신세계에 대한 동경을 의미한다.

전통 한복 주머니를
대신한 핸드백을
애용하였다.

직선으로 짧게 떨어지는
치마의 형태는
기능과 활용성을 추구하였다.

전통신과 대조되는
서양식 구두는
여성 해방의
한 면이었다.

'모던 걸'은 그대로 해석한 '신여성', 긴 머리카락을 잘랐기 때문에 '모단(毛斷) 걸', 조롱의 의미를 담아 '못된걸' 등으로 불렸으며, 외출시 대부분 개량된 한복이나 양복을 선호하였습니다. 이들의 파격적인 옷차림은 단지 패션이 아닌, 당대 여성들의 새로운 가치관과 사회에 대한 도전의 상징이었습니다.

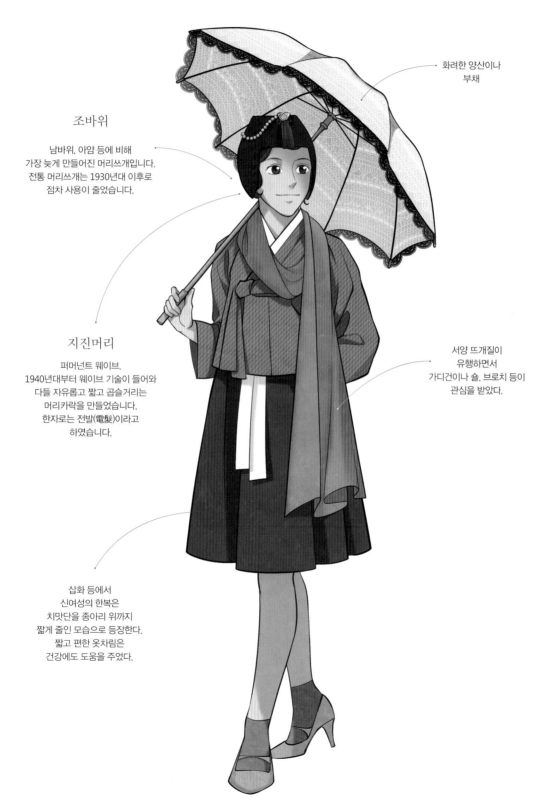

화려한 양산이나
부채

조바위

남바위, 아얌 등에 비해
가장 늦게 만들어진 머리쓰개입니다.
전통 머리쓰개는 1930년대 이후로
점차 사용이 줄었습니다.

지진머리

퍼머넌트 웨이브.
1940년대부터 웨이브 기술이 들어와
다들 자유롭고 짧고 곱슬거리는
머리카락을 만들었습니다.
한자로는 전발(電髮)이라고
하였습니다.

서양 뜨개질이
유행하면서
가디건이나 숄, 브로치 등이
관심을 받았다.

삽화 등에서
신여성의 한복은
치맛단을 종아리 위까지
짧게 줄인 모습으로 등장한다.
짧고 편한 옷차림은
건강에도 도움을 주었다.

1910년대 한복

20세기 저고리는 조금씩 길어졌습니다. 형태는 단순해지고, 가슴의 깃과 고름이 저고리의 큰 특징으로 자리잡기 시작했습니다.

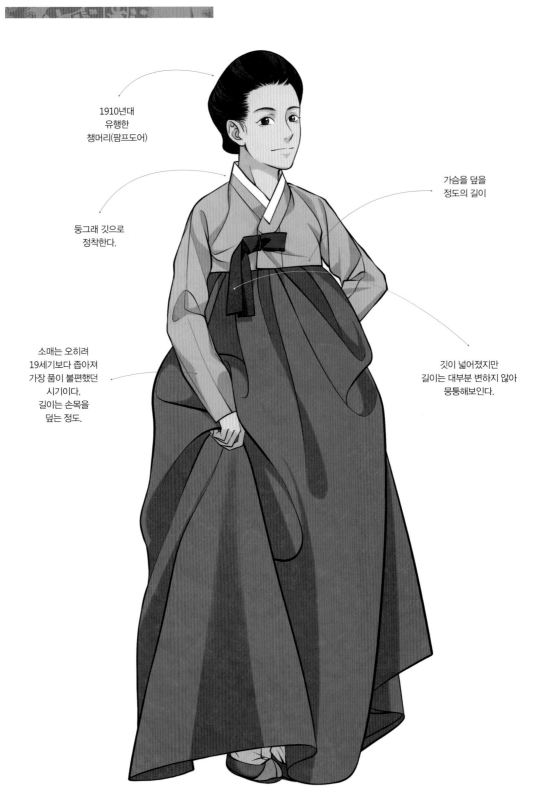

1910년대
유행한
챙머리(팜프도어)

둥그래 깃으로
정착한다.

소매는 오히려
19세기보다 좁아져
가장 품이 불편했던
시기이다.
길이는 손목을
덮는 정도.

가슴을 덮을
정도의 길이

깃이 넓어졌지만
길이는 대부분 변하지 않아
뭉퉁해보인다.

1920년대 한복

20년대 저고리는 옆선이 길게 내려와 허리를 덮을 정도로 급격히 길어졌습니다. 다양한 옷감이 수입되는 와중에도 흰 옷에 대한 사랑이 널리 퍼지던 때였습니다.

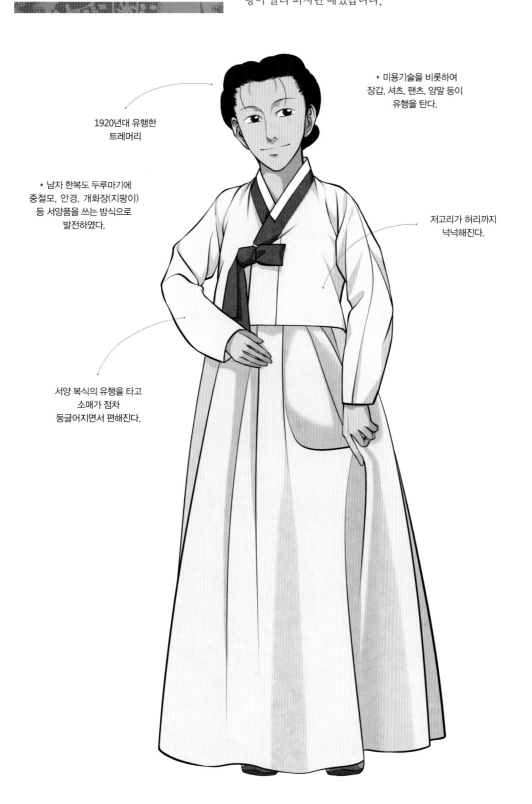

1920년대 유행한 트레머리

• 미용기술을 비롯하여 장갑, 셔츠, 팬츠, 양말 등이 유행을 탄다.

• 남자 한복도 두루마기에 중절모, 안경, 개화장(지팡이) 등 서양품을 쓰는 방식으로 발전하였다.

저고리가 허리까지 넉넉해진다.

서양 복식의 유행을 타고 소매가 점차 둥글어지면서 편해진다.

1930년대 한복

30년대에는 여자 한복이 여학교 교복을 중심으로 소매나 치마 길이가 달라지는 등, 보다 편하고 활동적인 형태로 변하였습니다.

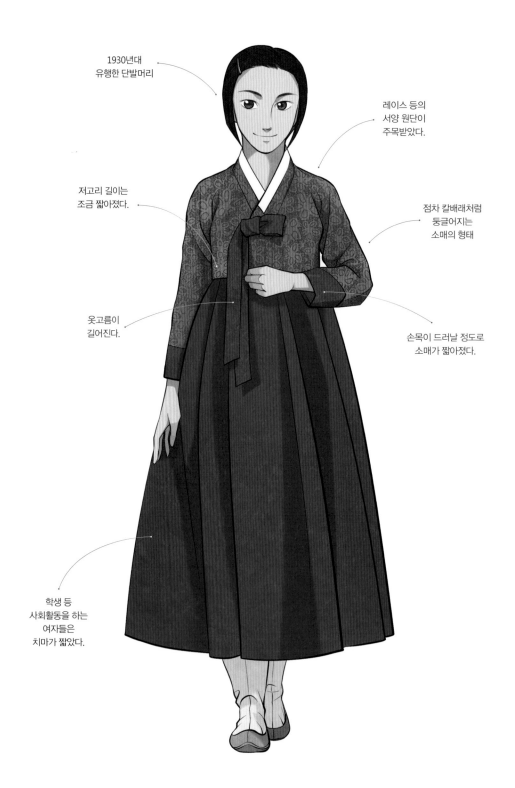

1930년대
유행한 단발머리

레이스 등의
서양 원단이
주목받았다.

저고리 길이는
조금 짧아졌다.

점차 칼배래처럼
둥글어지는
소매의 형태

옷고름이
길어진다.

손목이 드러날 정도로
소매가 짧아졌다.

학생 등
사회활동을 하는
여자들은
치마가 짧았다.

1940년대 한복

40년대 한복은 이전 시기와 크게 다르지 않았습니다. 원단의 종류가 다양해지고, 한복의 형태 또한 디자인적인 측면이 강조되기 시작하였습니다.

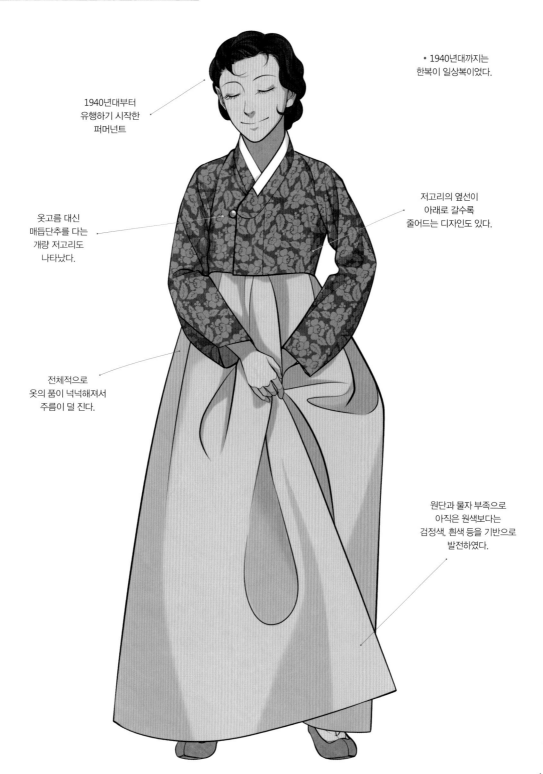

1940년대부터
유행하기 시작한
퍼머넌트

옷고름 대신
매듭단추를 다는
개량 저고리도
나타났다.

전체적으로
옷의 품이 넉넉해져서
주름이 덜 진다.

• 1940년대까지는
한복이 일상복이었다.

저고리의 옆선이
아래로 갈수록
줄어드는 디자인도 있다.

원단과 물자 부족으로
아직은 원색보다는
검정색, 흰색 등을 기반으로
발전하였다.

20세기
저고리의 색상

일반적으로 단색 중심인 치마와 달리 저고리는 옷깃과 옷고름, 끝동 등 부분적인 색상의 조합으로 다양한 모습을 띠었습니다. 깃, 끝동, 고름, 곁마기에 색깔을 넣은 삼회장저고리는 19세기 말까지 유행하다가 이후 점차 사라지며 곁마기에는 색을 넣지 않게 되었습니다.

신분제 등의 규제가 사라진 근대의 한복은 폭넓은 색상이 자유롭게 사용되었으나 일정한 유행이나 기법이 이어져 하얀 저고리, 분홍 저고리, 자주색 옷고름, 푸른색 끝동 등 일정한 색깔의 조합이 반복적으로 다수 발견되었습니다.

저고리는 단순한 색상 뿐만 아니라 근현대에 들어 원단의 재료, 허리선의 위치나 소매 길이 등이 자주 바뀌어 갔기 때문에, 같은 색상의 저고리라 하더라도 그 재료와 형태 등에 따라서 느낌이 달라졌습니다.

20세기의 신발

치마나 바지저고리와 달리 버선을 대체할 양말, 전통 신발을 대체하는 구두, 속적삼을 대체하는 셔츠와 팬츠 등 부속 치레거리들은 빠르게 유행을 타고 퍼졌습니다.

고무신

1910년대부터 들어오기 시작한 신발.
본래는 서양 구두 모양이었지만
한국에 들어와 전통 갖신과 유사한
형태로 바뀌어 큰 호응을 얻었습니다.

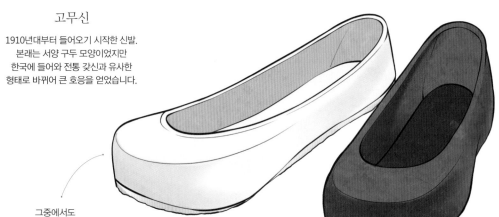

그중에서도
하얀색 고무신은
나름 고가의 물건이었다.

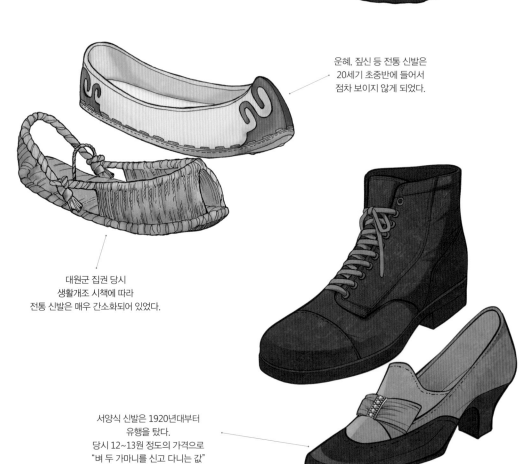

운혜, 짚신 등 전통 신발은
20세기 초중반에 들어서
점차 보이지 않게 되었다.

대원군 집권 당시
생활개조 시책에 따라
전통 신발은 매우 간소화되어 있었다.

서양식 신발은 1920년대부터
유행을 탔다.
당시 12~13원 정도의 가격으로
"벼 두 가마니를 신고 다니는 값"
이라는 비난을 받았다.

전시 체제 옷

태평양전쟁 전후로 일본은 전시 파시즘 체제가 강해졌습니다. 일본은 전시 동원의 일환 겸 물자를 아끼기 위해서 남자는 국민복, 여자는 몸뻬로 복식을 통일하였습니다.

몸뻬(もんぺ)

헐렁하고 넉넉한 치수에
허리띠 대신 고무줄을 넣은 일본 바지입니다.
다리 모양이 그대로 드러나 천하다고 하여
한국 여자들은 입기 꺼려하였습니다.

상의는 흰 저고리나
흰 블라우스

대부분 검정색으로
만든다.

• 몸뻬나 국민복을 입지 않으면
'비국민'이라 하여
관공서나 버스 등의
이용이 불가능하였으며
쌀배급, 징용에서도 차별을 받았다.

머리는 짧게
밀었다.

국민복(國民服)

일본 육군 군복을 본떠 만든
상의와 바지, 모자 등.
옷깃이 열린 기본형(갑甲 호),
세운 깃형(을乙 호)
등이 있었습니다.

갑형은 쑥색,
을형은 황색.

다리 구멍도
무릎 아래나 발목 근처에서
조인다.

옷 뿐만 아니라 장갑, 넥타이 등
모든 복제를 규정하여
민간인 남자도 군인처럼 억압하였다.
(직장 여성의 경우 표준복을 제정하였다)

다섯。20세기 한복

149

1950년대 한복

한국 전쟁이 끝난 50년대는 의류 산업이 번성하기 시작하였습니다.
한국에서 패션과 디자인의 개념이 자리잡기 시작한 때였습니다.

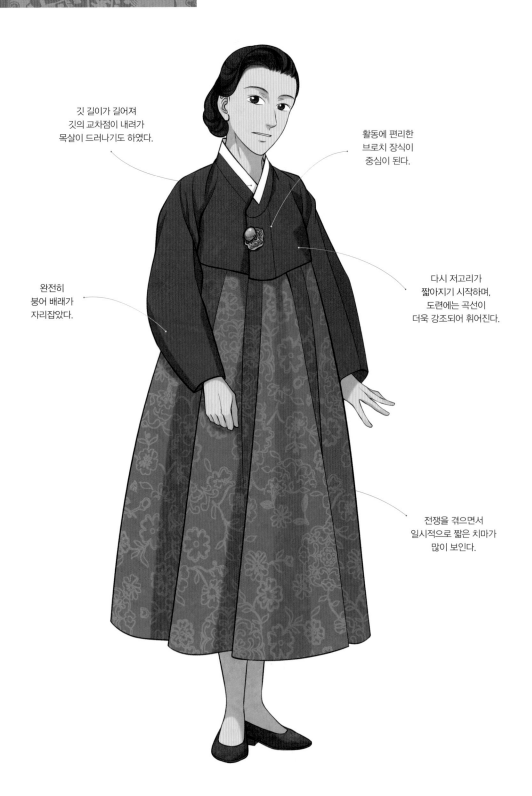

깃 길이가 길어져
깃의 교차점이 내려가
목살이 드러나기도 하였다.

활동에 편리한
브로치 장식이
중심이 된다.

완전히
붕어 배래가
자리잡았다.

다시 저고리가
짧아지기 시작하며,
도련에는 곡선이
더욱 강조되어 휘어진다.

전쟁을 겪으면서
일시적으로 짧은 치마가
많이 보인다.

1960년대 한복

60년대 한국에서는 섬유가 발달하면서, 다양하고 부드러운 옷감으로 만드는 상류층의 정장용 한복으로 발전하게 되었습니다.

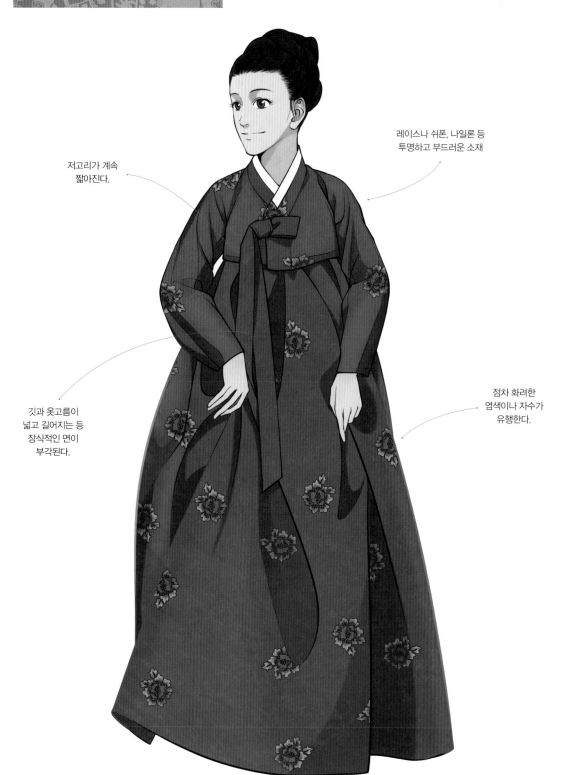

저고리가 계속
짧아진다.

레이스나 쉬폰, 나일론 등
투명하고 부드러운 소재

깃과 옷고름이
넓고 길어지는 등
장식적인 면이
부각된다.

점차 화려한
염색이나 자수가
유행한다.

20세기 신랑복

40년대 광복 전후로 남자의 한복은 거의 양복으로 대체하게 되었습니다. 신식 결혼 또한 예외는 아니었습니다.

• 1930년부터
결혼 전문 예식장과 대여점,
미용실이 등장하였다.
일본의 강압 아래
전통 의례가 탄압되었으나
폐백에서는 여전히 신랑, 신부 모두
전통식 사모관대와 활옷을 입었다.

폐백은 신랑, 신부 모두
전통식 사모관대와
활옷을 입는다.

꽃으로 장식한다.

신랑 예복에 흰색 수트가
사용되기 시작한 것은
비교적 최근의 일이다.

20세기 신부복

Wedding dress in 20th century ｜ 新式結婚服

구한말부터 서서히 보편화하기 시작한 신식 결혼, 즉 서양식 결혼은
20세기 중반까지도 여전히 신부의 예복은 한복을 고수하였습니다.

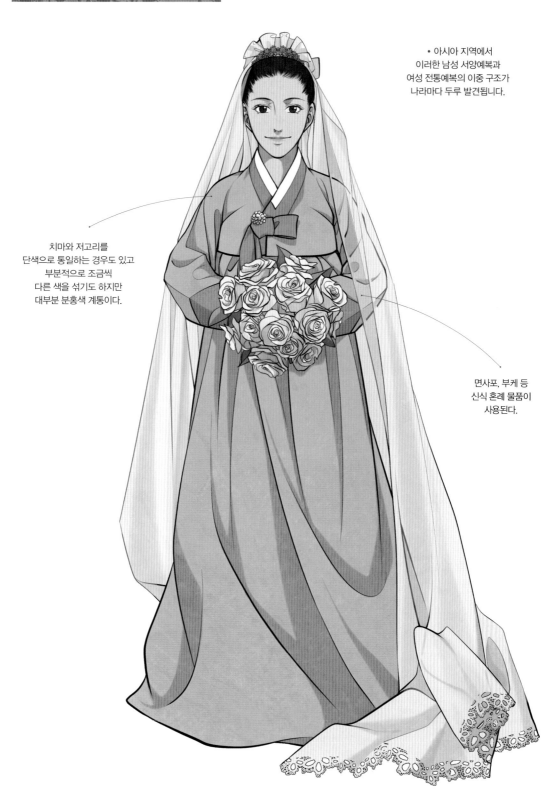

• 아시아 지역에서
이러한 남성 서양예복과
여성 전통예복의 이중 구조가
나라마다 두루 발견됩니다.

치마와 저고리를
단색으로 통일하는 경우도 있고
부분적으로 조금씩
다른 색을 섞기도 하지만
대부분 분홍색 계통이다.

면사포. 부케 등
신식 혼례 물품이
사용된다.

1970년대 한복

70년대부터 한복은 상박하후식 항아리라인보다 단정하고 우아한 A라인이 발전하였습니다. 한복이 하나의 브랜드로서 자리잡는 시기입니다.

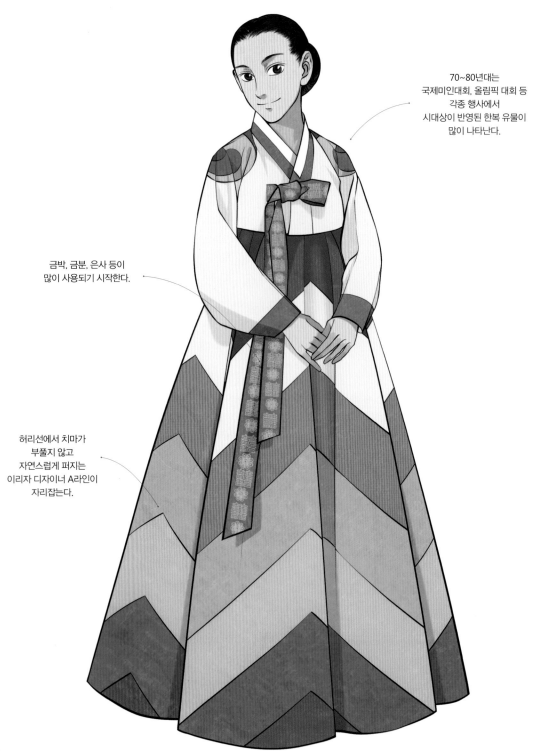

70~80년대는 국제미인대회, 올림픽 대회 등 각종 행사에서 시대상이 반영된 한복 유물이 많이 나타난다.

금박, 금분, 은사 등이 많이 사용되기 시작한다.

허리선에서 치마가 부풀지 않고 자연스럽게 퍼지는 이리자 디자이너 A라인이 자리잡는다.

1980년대 한복

근현대 한복은 80년대에 전성기를 맞이하였습니다. 화려하고 과장된 아름다움이 느껴지는 한복은 결혼식이나 행사 등 특별한 날을 위한 코스튬이 되었습니다.

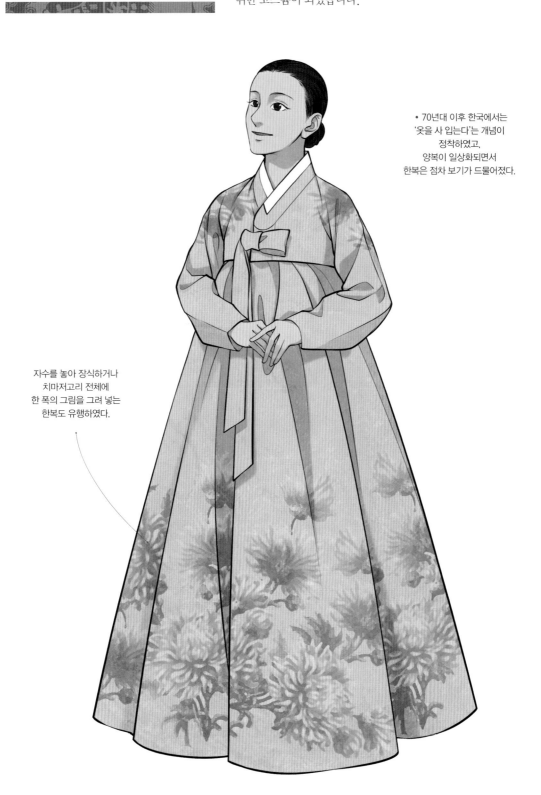

• 70년대 이후 한국에서는 '옷을 사 입는다'는 개념이 정착하였고, 양복이 일상화되면서 한복은 점차 보기가 드물어졌다.

자수를 놓아 장식하거나 치마저고리 전체에 한 폭의 그림을 그려 넣는 한복도 유행하였다.

1990년대 한복

90년대 한복은 이전의 한복을 비판하면서, 요란하고 화려한 아름다움 대신 전통미를 강조하면서 명도와 채도가 한 단계 낮아진 고풍스러운 한복이 유행하게 됩니다.

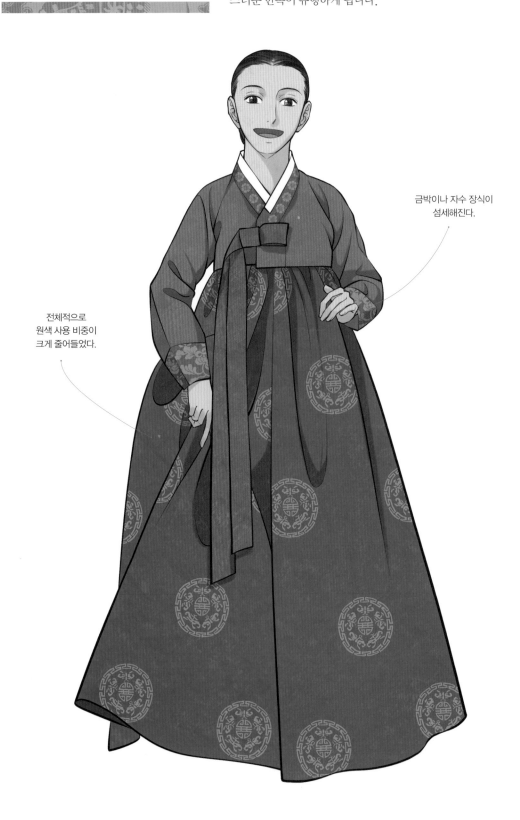

금박이나 자수 장식이
섬세해진다.

전체적으로
원색 사용 비중이
크게 줄어들었다.

한복이야기

156

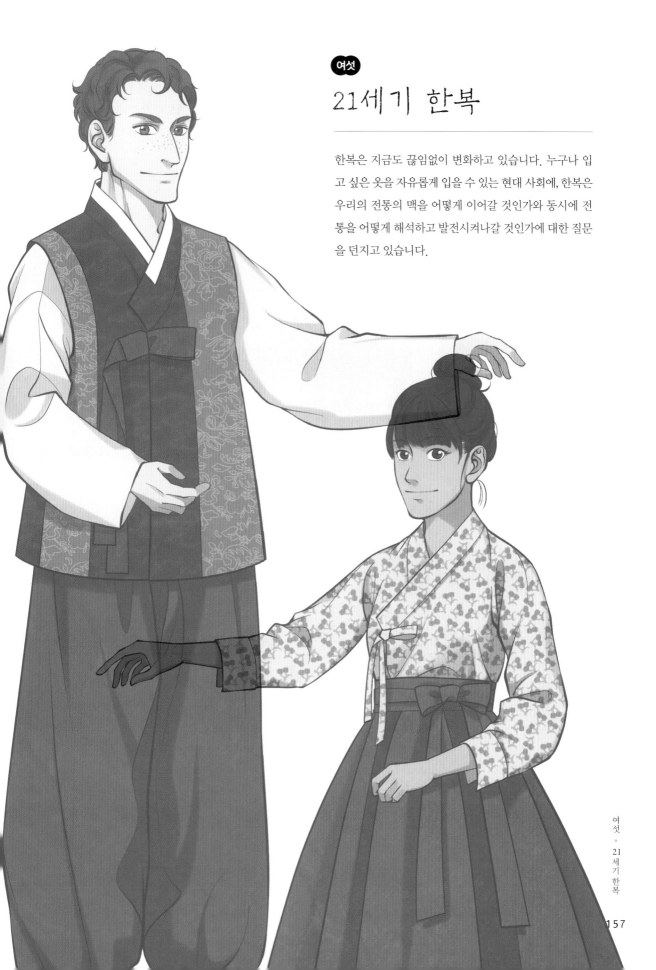

21세기 한복

한복은 지금도 끊임없이 변화하고 있습니다. 누구나 입고 싶은 옷을 자유롭게 입을 수 있는 현대 사회에, 한복은 우리의 전통의 맥을 어떻게 이어갈 것인가와 동시에 전통을 어떻게 해석하고 발전시켜나갈 것인가에 대한 질문을 던지고 있습니다.

전통 한복

현대 '전통 한복'은 1920년대 전후로 나타났던 개량 한복을 바탕으로 자리잡았습니다. 때문에 '전통 한복'이라는 명칭이 올바른가에 대한 논의가 적지 않게 생겨나고 있습니다.

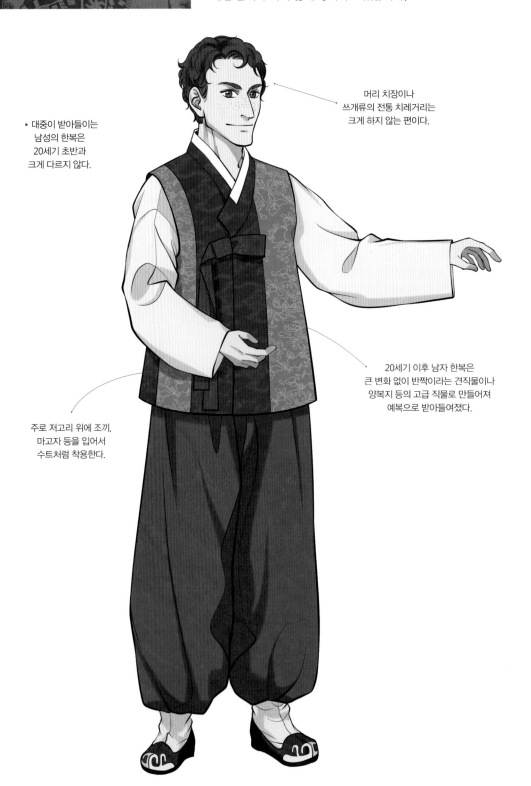

머리 치장이나
쓰개류의 전통 치레거리는
크게 하지 않는 편이다.

• 대중이 받아들이는
남성의 한복은
20세기 초반과
크게 다르지 않다.

20세기 이후 남자 한복은
큰 변화 없이 반짝이라는 견직물이나
양복지 등의 고급 직물로 만들어져
예복으로 받아들여졌다.

주로 저고리 위에 조끼,
마고자 등을 입어서
수트처럼 착용한다.

한복은 1990년대 이후로 그 모습이 형식화하며 고착되었습니다. 주로 원색보다는 채도가 한 단계 낮은 파스텔 톤을 바탕으로 바지 혹은 통치마에, 붕어배래 혹은 칼배래형 회장저고리가 많으며, 몸통인 길과 섶의 색깔을 다르게 하여 조끼처럼 만들기도 합니다.

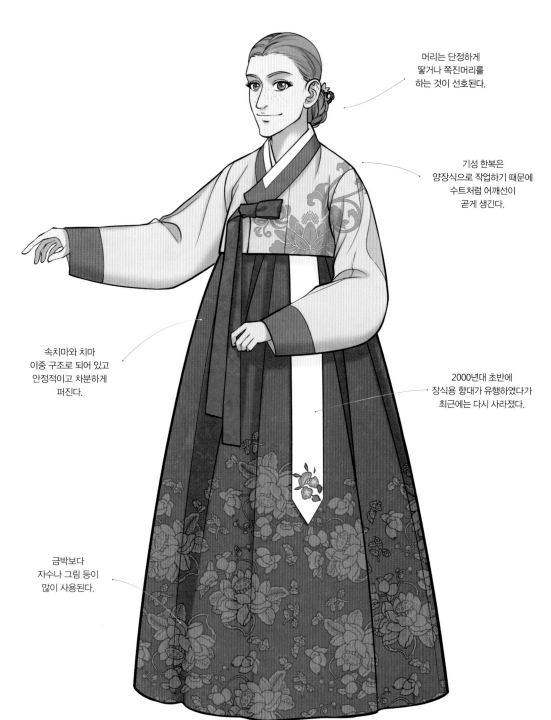

머리는 단정하게 땋거나 쪽진머리를 하는 것이 선호된다.

기성 한복은 양장식으로 작업하기 때문에 수트처럼 어깨선이 곧게 생긴다.

속치마와 치마 이중 구조로 되어 있고 안정적이고 차분하게 퍼진다.

2000년대 초반에 장식용 향대가 유행하였다가 최근에는 다시 사라졌다.

금박보다 자수나 그림 등이 많이 사용된다.

렌탈 한복

최근에는 관광 명소를 중심으로 한복 대여점용 렌탈 한복이 큰 유행을 타기 시작하였습니다. 관광객을 대상으로 가볍게 입을 수 있도록 개량된 화려한 한복입니다.

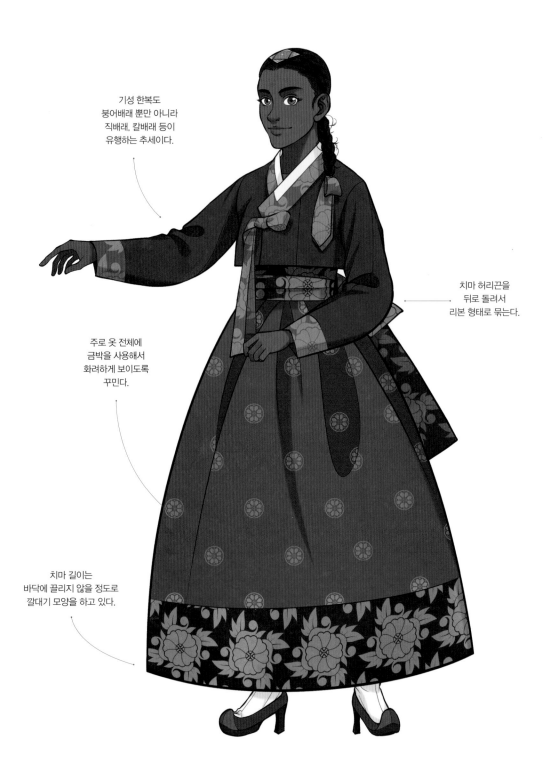

기성 한복도
붕어배래 뿐만 아니라
직배래, 칼배래 등이
유행하는 추세이다.

치마 허리끈을
뒤로 돌려서
리본 형태로 묶는다.

주로 옷 전체에
금박을 사용해서
화려하게 보이도록
꾸민다.

치마 길이는
바닥에 끌리지 않을 정도로
깔대기 모양을 하고 있다.

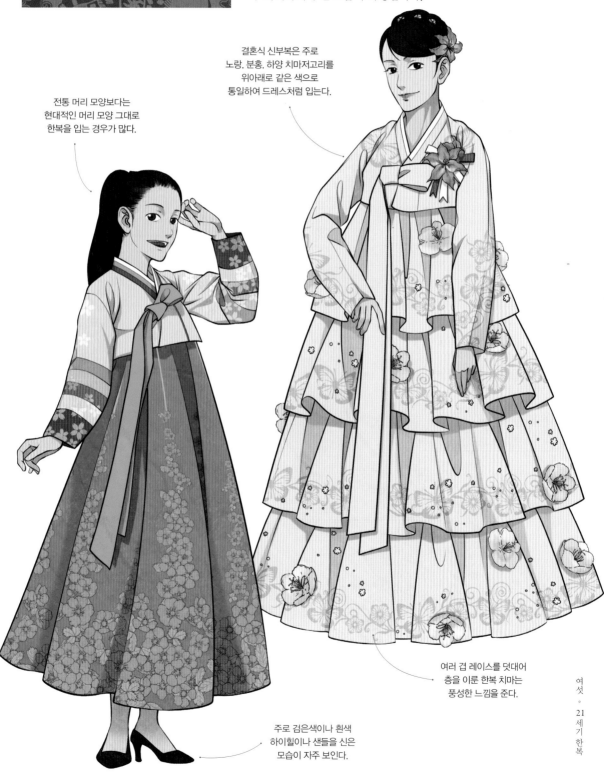

북한 한복

North Korea Hanbok | 北韓韓服

북한과의 교류가 많아지며 북한 한복에 대한 관심도 늘어나고 있습니다. 남한의 70~80년대 한복처럼 색동과 꽃무늬를 애용하면서 매우 화려하게 꾸민 모습이 특징입니다.

결혼식 신부복은 주로
노랑, 분홍, 하양 치마저고리를
위아래로 같은 색으로
통일하여 드레스처럼 입는다.

전통 머리 모양보다는
현대적인 머리 모양 그대로
한복을 입는 경우가 많다.

여러 겹 레이스를 덧대어
층을 이룬 한복 치마는
풍성한 느낌을 준다.

주로 검은색이나 흰색
하이힐이나 샌들을 신은
모습이 자주 보인다.

여섯 。 21세기 한복

생활 한복

Daily Hangok ｜ 生活韓服

정장처럼 착용하는 전통 한복과는 달리 일정한 규칙 없이 입는 사람의 취향과 목적에 맞추어서 제작하고 조합하는 생활 한복은 최근 크게 인기를 얻고 있는 한복의 종류입니다.

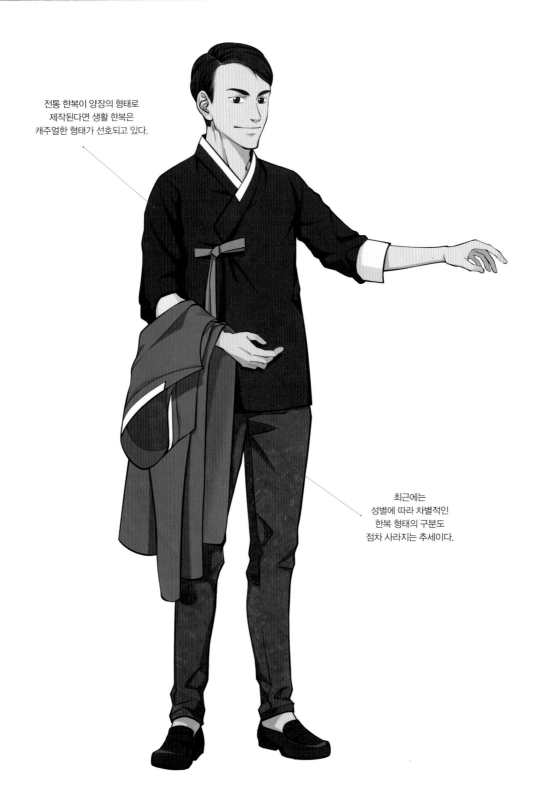

전통 한복이 양장의 형태로 제작된다면 생활 한복은 캐주얼한 형태가 선호되고 있다.

최근에는 성별에 따라 차별적인 한복 형태의 구분도 점차 사라지는 추세이다.

전통 한복과 일상복의 조화로 이루어지는 편안한 생활 한복에 대한 수요는 점차 커지고 있습니다. 시대에 따라 계속해서 변화해온 한복은 현대에도 마찬가지로 새로운 관점으로 해석하고 성장하며, 앞으로도 끊임없이 역사를 이어갈 것입니다.

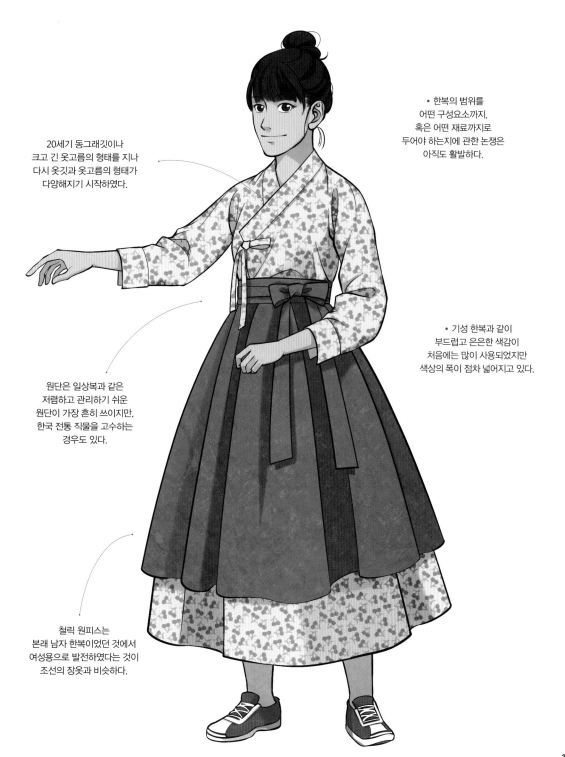

20세기 동그래깃이나 크고 긴 옷고름의 형태를 지나 다시 옷깃과 옷고름의 형태가 다양해지기 시작하였다.

원단은 일상복과 같은 저렴하고 관리하기 쉬운 원단이 가장 흔히 쓰이지만, 한국 전통 직물을 고수하는 경우도 있다.

철릭 원피스는 본래 남자 한복이었던 것에서 여성용으로 발전하였다는 것이 조선의 장옷과 비슷하다.

• 한복의 범위를 어떤 구성요소까지, 혹은 어떤 재료까지로 두어야 하는지에 관한 논쟁은 아직도 활발하다.

• 기성 한복과 같이 부드럽고 은은한 색감이 처음에는 많이 사용되었지만 색상의 폭이 점차 넓어지고 있다.

참조

도서

강명관, 〈조선에 온 서양 물건들〉, 휴머니스트, 2015.

국립고궁박물관 편, 〈100년 전의 기억, 대한제국〉, 그라픽네트, 2010.

국립고궁박물관, 〈영친왕일가복식〉, 국립고궁박물관, 2010.

국립고궁박물관, 〈왕실문화도감:조선왕실복식〉, 국립고궁박물관, 2013.

국립민속박물관, 〈한국복식 2천년〉, 신유문화사, 1995.

권오창, 〈인물화로 보는 조선시대 우리 옷〉, 현암사, 1998.

김장춘, 〈세밀한 일러스트와 희귀사진으로 본 근대 조선〉, 살림출판사, 2008.

김주리, 〈모던 걸, 여우 목도리를 버려라-근대적 패션의 풍경〉, 살림, 2005.

끌라르 보티에 · 이뽀리트 프랑뎅, 〈프랑스 외교관이 본 개화기 조선〉, 태학사, 2002.

단국대학교 석주선기념박물관, 〈조선시대 우리 옷의 멋과 유행〉, 단국대학교 출판부, 2011.

문화관광부 외, 〈한국복식문화2000년전〉, 국립민속박물관, 2001.

백영자, 〈한국 복식문화의 흐름〉, 경춘사, 2014.

석주선, 〈우리 옷나라〉, 현암사, 1998.

아손 그렙스트, 〈스웨덴 기자 아손, 100년전 한국을 걷다〉, 책과함께, 2005.

L. H. 언더우드, 〈상투의 나라〉, 집문당, 1999.

역사문제연구소, 〈사진과 그림으로 보는 한국의 역사〉, 웅진주니어, 2005.

유수경, 〈한국여성양장변천사〉, 일지사, 1990.

유희경 · 김문자, 〈한국복식문화사〉, 교문사, 1998.

이강칠, 〈대한제국시대 훈장제도〉. 백산출판사, 1999.

이경자, 〈우리 옷의 전통 양식〉, 이화여자대학교출판부, 2003.

이돈수 · 이순우, 〈꼬레아 에 꼬레 아니 : 사진해설판〉, 하늘재, 2009.

이민주, 〈용을 그리고 봉황을 수놓다〉, 한국학중앙연구원, 2013.

이팔찬, 〈리조복식도감〉, 동문선, 2003.

잭 런던, 〈잭 런던의 조선 사람 엿보기〉, 한울, 2011.

조호상 외, 〈역사 일기〉시리즈, 사계절, 2010.

조효순 외, 〈우리 옷 이천 년〉, 미술문화, 2008.

최홍고 외, 〈한국인의 신발, 화혜〉, 미진사, 2015.

퍼시벌 로웰, 〈내 기억 속의 조선, 조선 사람들〉, 예담, 2001.

한국복식문화2000년조직위원회, 〈우리 옷 이천년〉, 미술문화, 2001.

한국생활사박물관 편찬위원회, 〈한국생활사박물관〉시리즈, 사계절, 2000.

한국역사연구회, 〈조선시대 사람들은 어떻게 살았을까〉, 청년사, 2005.

홍나영, 〈말하는 옷 – 한반도 복식문화사〉, 보림, 2015.

홍나영 외, 〈우리 옷과 장신구〉, 열화당, 2003.

화메이, 〈중국문화 5 : 복식〉, 대가, 2008.

논문 / 뉴스 기사

고정민 · 채금석, 「생활한복에 대한 의식구조와 선호도에 따른 디자인 연구」,
한국의류학회지 23권5호, pp.654~666, 1997. 12.

김민자, "다시 살아나는 바람의 옷,한복",《코리아나(Koreana)》, 한국국제교류재단,
제22권 2호. 2010.10.15.

김소현, 「가례시 절차에 따르는 조선후기의 왕실여성 복식연구」, 『服飾』59권 3호,
한국복식학회, 2009.

김연자, 「조선왕조 왕세자빈 적의연구」, 단국대학교 대학원, 2003.02.

김은희, 「朝鮮時代 唐衣 變遷에 관한 研究」, 단국대학교 석사학위논문, 2007.

남보람, "멋들어진 남성용 외투 '프록 코트', 그 연원은 나폴레옹 전쟁", 매일경제,
2018.05. 29.

남보람, "美 남북전쟁기, 모든 군인들이 찾은 '색 코트'", 매일경제, 2018.09.11.

문화재청, 근 · 현대문화유산 의생활분야 목록화 조사 보고서, 문화재청, 2012. 10.

박동원, 「圓衫에 관한 연구」, 이화여자대학교 석사학위논문, 1976.

박윤미, "기생의 남다른 패션감각", 문화유산채널, 2012.04.25.

박재홍, "유럽 심장부에 우리 화장문화 알린다 – 코리아나 한불수교 120주년 기념
유물전시회", 뷰티누리, 2006.09.04.

백승종, "숨은 키워드'궁궁을을'(弓弓乙乙)", 서울신문, 2005.06.02.

서지영, "신여성, 자유연애를 통해 해방을 꿈꾸다", 조선일보, 2011.03.14.

안윤석, "한류가 북한 고위층 부인들 한복 유행도 바꾼다", 서울평양뉴스, 2017.07.24.

이경미, 「대한제국기 서구식 문관 대례복 상의의 제작에 관한 연구」, 복식 제63권
제6호, pp.56~69, 2013.09.

이경미, 「대한제국기 외국공사 접견례의 복식 고증에 관한 연구」, 한국문화 제56집,
pp.139~184, 2011.12.

이은주, 「19세기 조선 왕실 여성의 머리 모양」, 『복식』, 한국복식학회, 제58권 3호,
pp.19~33, 2008.

이지선, "우리 전통 화장 용기", 장업신문, 2011.11.07.

이지선, "희고 생기 있는 피부를 위하여 ; 전통 화장재료와 화장법", 한국문화재단, 2014.01.06.

이진영, 「韓國 圓衫의 由來 糾明을 위한 形態的 考察」, 『服飾』 18권, 한국복식학회, 1992.

임정희, "쭉 뻗은 직선과 부드러운 곡선의 조화 - 한복의 시대별 변천과 개량한복", 황룡닷컴, 2014.11.05.

전보경, 「조선 여성의 '젖가슴 사진'을 둘러싼 기억의 정치 – 그녀들의 '미니저고리'가 '아들자랑'이 된 사연」, 페미니즘 연구 제8권 제1호, pp.125~157, 2008.04.

전종환, "시대별 한복 변천사, 한복으로 되돌아본 광복 70년", MBCnews, 2015.09.15.

조현신, "화장품에 담긴, 미를 향한 욕망", 경향신문, 2015.10.23.

최다미, "北 남성, 한복을 입을 수 없다", 뉴포커스, 2013.09.03.

인터넷사이트

국립고궁박물관 www.gogung.go.kr

국립민속박물관 http://www.nfm.go.kr

국립중앙박물관 http://www.museum.go.kr

동학농민혁명기념관 http://www.1894.or.kr

우리역사넷 http://contents.history.go.kr

코리안뷰티 세계를 유혹하다 https://www.youtube.com/watch?v=DNAeLTTCqTo

코리안 헤리티지 https://www.youtube.com/watch?v=oNa_lvofBYc

한국문화재재단 https://www.chf.or.kr

한국민족문화대백과사전 http://encykorea.aks.ac.kr

한국콘텐츠진흥원 문화콘텐츠닷컴 http://www.culturecontent.com

한국향토문화전자대전http://www.grandculture.net

한미사진미술관 http://www.photomuseum.or.kr

한복진흥센터 http://www.hanbokcenter.kr

e뮤지엄 http://www.emuseum.go.kr

趣历史-历史话题 http://www.qulishi.com/huati/

風俗博物館 http://www.iz2.or.jp

《2011 한복 페스티벌 – 한복, 근대를 거닐다 제 8회 한복의 날》
《2015 광복 70주년 기념 한복특별전 : 한복, 우리가 사랑한》

한복이야기

유물

『경국대전』

『국조오례의』

『상방정례』

『속대전』

『의복발기』

『조선상식』

『조선왕조실록』

신윤복, 〈미인도〉

작자 미상, 〈기영회도〉

작자 미상, 〈미인도〉

그 외 근현대 사진자료 및 유물을 다수 참고하였습니다.

※ 본 저작물은 '문화포털'에서 서비스 되는 전통문양을 활용했습니다.
　http://www.culture.go.kr

책을
마치며

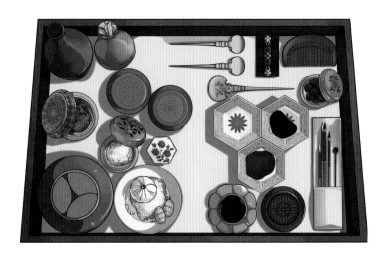

2013년, "한복이 너무 좋아요"라는 한 마디의 문장과 함께 블로그에서 〈한복 이야기〉 연재를 시작하였습니다. 아는 것도 전혀 없이 독학으로 시작한 습작은 실수투성이였고, 몇 번이고 첨언과 수정을 거듭하면서 처음 연재했던 그림이나 정보에서 달라진 부분이 아주 많게 되었습니다. 다만 그 당시 블로그에서 응원하며 조언을 주신 많은 분들이 계시지 않았다면 지금의 〈한복 이야기〉는 완성할 수 없었을 것입니다. 여러분의 꾸준한 애정 덕분에 〈한복 이야기〉도 여기까지 올 수 있었다는 말씀 전해드리고 싶습니다.

〈한복 이야기〉를 작업하는 동안 수많은 책과 논문, 인터넷 사이트와 유물, 여러 전시를 참고하였으며, 도움 받은 자료들은 각 권의 참조 페이지에 정리하였습니다. 〈한복 이야기〉를 읽고 다른 한복 관련 지식을 얻고 싶으신 분들은 참조의 목록을 참고하시면 큰 도움이 되리라 확신합니다.

〈한복 이야기〉와 관련된 질문, 교정 사항, 감상 등 모든 이야기는 언제나 환영합니다. 책을 구입해주신 분들, 작업을 응원하고 지켜봐주신 분들, 정식 출간에 도움을 주신 혜지원 출판사 분들, 사랑하는 가족들, 그리고 한복을 사랑하는 모든 분들께 다시 한 번 감사 인사를 드립니다.

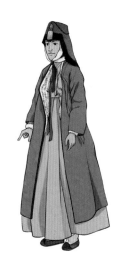

글림자 드림